이 지도는
··· 의 것이다.

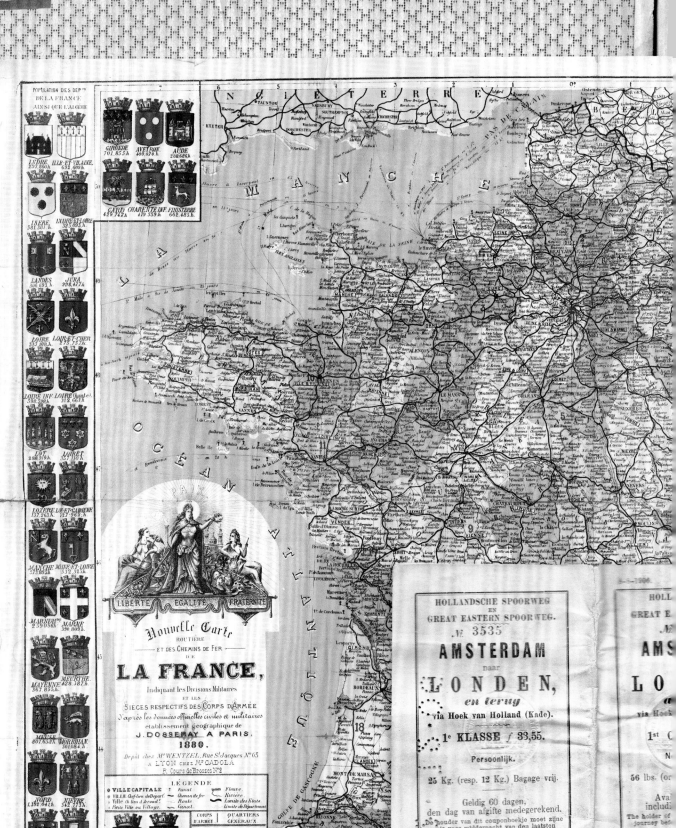

POPULATION DES DEP.TS
DE LA FRANCE
AINSI QUE L'ALGERIE

INDRE 297,860 h. — ILLE-ET-VILAINE 692,609 h.

GIRONDE 701,855 h. — AVEYRON 400,070 h. — AUDE 286,686 h.

ISERE 581,301 h. — INDRE-ET-LOIRE 325,095 h.

GARD 429,747 h. — CHARENTE INF. 419,559 h. — FINISTERRE 662,485 h.

LANDES 306,693 h. — JURA 298,477 h.

LOIRE 537,108 h. — LOIR-ET-CHER 272,757 h.

LOIRE INF. 398,598 h. — LOIRE (haute) 312,661 h.

LOT 288,319 h. — LOIRET 357,110 h.

LOZERE 137,263 h. — LOT-ET-GARONNE 327,962 h.

MANCHE 573,892 h. — MAINE-ET-LOIRE 532,325 h.

MARNE (hte) 259,096 h. — MARNE 390,809 h.

MAYENNE 367,855 h. — MEURTHE 428,387 h.

MEUSE 301,658 h. — MORBIHAN 501,084 h.

NORD 1,392,041 h. — NIEVRE 342,711 h.

ORNE 414,618 h. — OISE 401,274 h.

HERAULT 427,245 h. — CORREZE 310,849 h.

Nouvelle Carte
ROUTIÈRE
ET DES CHEMINS DE FER
DE
LA FRANCE,
Indiquant les Divisions Militaires
ET LES
SIÈGES RESPECTIFS DES CORPS D'ARMÉE
d'après les données officielles civiles et militaires
établissement géographique de
J. DOSSERAY A PARIS,
1880.
Dépôt chez M.r WENTZEL, Rue St Jacques N°65
A LYON chez M.r CADOLA
R. Cours de Brosses N°2

LÉGENDE

⊚ VILLE CAPITALE	↑ Fanal	Fleuve
⊙ Ville Chef-lieu de Depart.t	Chemin de fer	Rivière
○ Ville Ch. lieu d'Arrond.t	Route	Limite des États
• Petite Ville ou Village	Canal	Limite de Département

CORPS D'ARMÉE	QUARTIERS GÉNÉRAUX
1.er Corps	LILLE
2	AMIENS
3	ROUEN
4	PARIS
5	ORLEANS
6	CHALONS s/MARNE
7	BESANÇON
8	BOURGES
9	TOURS
10	RENNES
11	NANTES
12	LIMOGES
13	CLERMONT-FERRAND
14	LYON
15	MARSEILLES
16	MONTPELLIER
17	TOULOUSE
18	BORDEAUX
	ALGER

EUROPE

・일러두기
　이 책에 나온 인명, 지명은 모두 원어 발음을 기준으로 한 것이다. 다만 반 고흐의 경우, 네덜란드어로는
　판 호흐로 발음되지만 이 책에서는 익숙한 표기인 반 고흐를 따랐다.

지도를 따라가는
반 고흐의 삶과 여행

글 닌커 데너캄프, 르네 판 블레르크, 테이오 메이덴도르프 | **옮김** 유동익

이론과 실천

차례

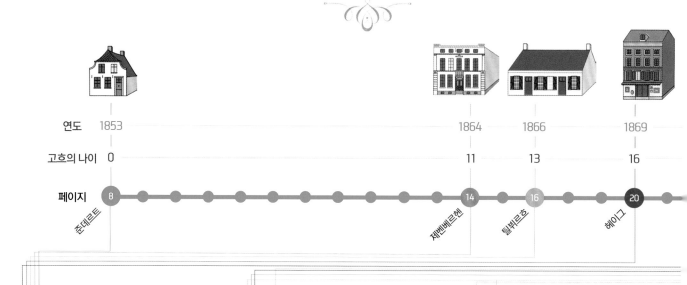

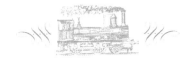

지도를 따라가는 반 고흐의 삶과 여행

연도
1873 1875 1876 1877 1878 1880 1881 1883 1885 1886 1888 1889 1890

고흐의 나이
20 22 23 24 25 27 28 30 32 33 35 36 37

페이지
28 36 40 44 58 66 76 84 104 112 126 146 154

런던
파리
램스게이트와 아일워스
도르드레흐트&암스테르담
라컨/브뤼셀&보리나주
브뤼셀&에턴
헤이그
드렌터&뉘넌
안트베르펜
파리
아를
생레미드프로방스
오베르쉬르우아즈

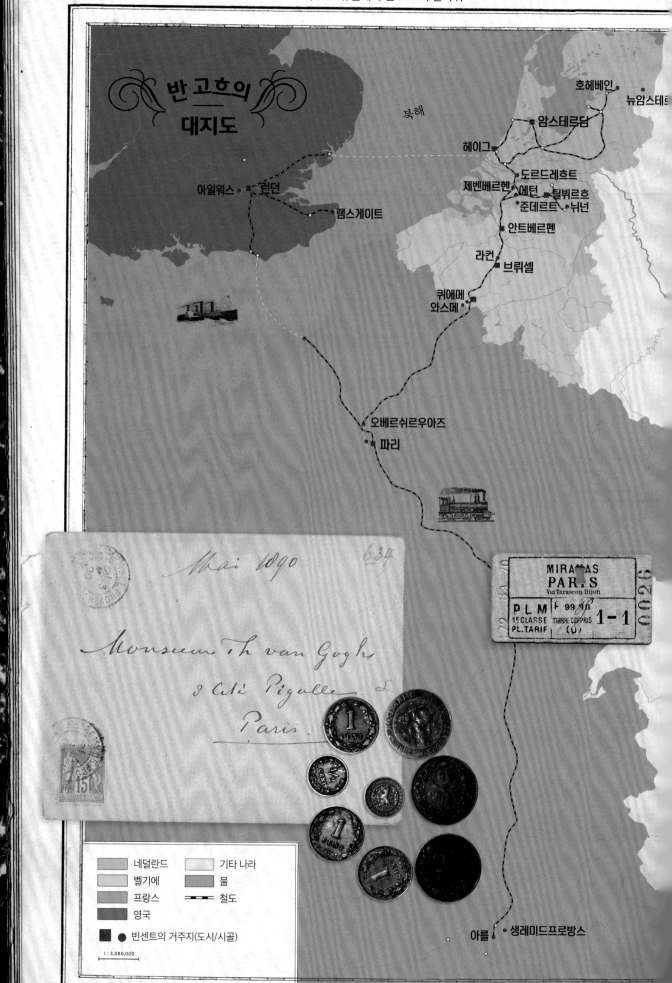

반 고흐의
대지도

북해

호헤베인
뉴암스테
암스테르담
헤이그
도르드레흐트
제벤베르헨 에턴 틸뷔르흐
준데르트 뉘넌
아일워스 런던
램스게이트
안트베르펜
라컨
브뤼셀
퀴에메
와스메

오베르쉬르우아즈
파리

Mai 1890 634

Monsieur Th van Gogh
8 Cité Pigalle
Paris.

MIRAMAS
PARIS
Via Tarascon-Dijon
P.L.M F 99.90
1ᴱ CLASSE TIMBRE COMPRIS
PL.TARIF (O) 1-1 0026

15

네덜란드 기타 나라
벨기에 물
프랑스 철도
영국
빈센트의 거주지(도시/시골)

1 : 3.080.000

아를 생레미드프로방스

반 고흐의 유럽 여행

빈센트 반 고흐는 〈해바라기〉, 〈별이 빛나는 밤〉을 그린 화가로 전 세계에 잘 알려져 있다. 아마 '반 고흐'라는 이름을 들어보지 않은 사람은 거의 없을 것이다. 하지만 사람들에게 반 고흐 하면 무엇이 떠오르는지를 묻는다면 대부분의 사람들은 귀를 자른 '대중에게 이해받지 못한 가난한 화가'라고 대답할 것이다. 물론 반 고흐가 밟아 왔던 머나먼 길을 모든 사람들이 알지는 못한다.

그래서 이 책을 통해서 여행자로서 빈센트의 유럽 여행기를 들려주려고 한다. 우리는 A부터 Z까지 20곳 이상을 돌아다니며 빈센트의 뒤를 따라갔다. 네덜란드 브라반트 지방의 준데르트에서 프랑스 북부 오베르쉬르우아즈까지, 그 중간에 헤이그, 세계적인 도시 런던, 벨기에 탄광 지역, 국제적인 예술 도시 파리, 프랑스 남부에 있는 카페와 병원도 돌아봤다. 빈센트의 여행은 파리에서 가까운 마을의 작은 여관에서 끝이 난다.

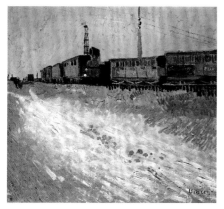

〈구간 열차〉, 1888년, 앙글라돈 뒤브뤼조 재단 미술관, 아비뇽

빈센트는 일생 동안 참 호기심이 많은 사람이었다. 그는 잘 알지 못하는 도시와 마을을 떠돌아다니길 즐겼고, 시골에 가면 자연 속에서 자신이 좋아하는 것을 찾으려 노력했다. 하지만 곧 다시 다른 마을로, 다른 도시로, 다른 나라로 떠나고 싶은 순간이 찾아왔다. 그렇게 빈센트는 수천 킬로미터를 여행했다.

걷기도 하고 마차나 배를 타기도 했지만 주로 기차를 타고 이동했다. 빈센트가 살았던 때에 유럽 전역에서는 철도망이 급격하게 확장되고 있었다. 빈센트가 태어난 1853년에는 네덜란드에서 벨기에로 가는 기차가 없었지만 어른이 된 뒤에 빈센트가 프랑스 남부까지 기차를 타고 가는 데 아무런 문제가 없을 정도였다. 그렇지만 그 당시 기차는 시속 50킬로미터 이상으로 달리지 못했다.

그래도 철도의 발전은 빈센트에게 또 다른 변화를 가져다주었다. 바로 빈센트가 보낸 엄청난 양의 편지를 운반해 준 것인데, 기차로 인해 우편물을 빠르게 전달할 수 있어서 종종 하루에 네 번씩 국내와 국외에 배달되었다.

빈센트는 어느 곳에 머물든지 항상 가족과 친구에게 편지를 썼다. 특히 동생 테오에게 많은 편지를 썼다. 테오는 매주 빈센트에게 몇 통의 편지를 받았다. 편지뿐만 아니라 빈센트가 머문 도시와 시골 거리 풍경이나 풍차, 교회를 그린 그림과 스케치도 함께 받았고, 혹은 빈센트의 마음을 울린 사람들이나 노동자, 농부의 그림을 받기도 했다. 테오와 훗날 그의 부인이 된 요는 빈센트가 보낸 모든 편지와 그림, 스케치, 낙서 등을 차곡차곡 모아 두었다. 그 두 사람과 기차, 우편의 발달 덕분에 오늘날 우리는 약 1,300여 점에 이르는 스케치와 850점의 그림, 그리고 800통이 넘는 빈센트의 편지를 볼 수 있다. 이것은 모두 한 남자로서, 예술가로서 열정적이었던 여행자 빈센트 반 고흐의 중요한 유산이다.

1888년 10월 13일 빈센트가 테오에게 쓴 편지로, 우편 마차 스케치가 그려져 있다.

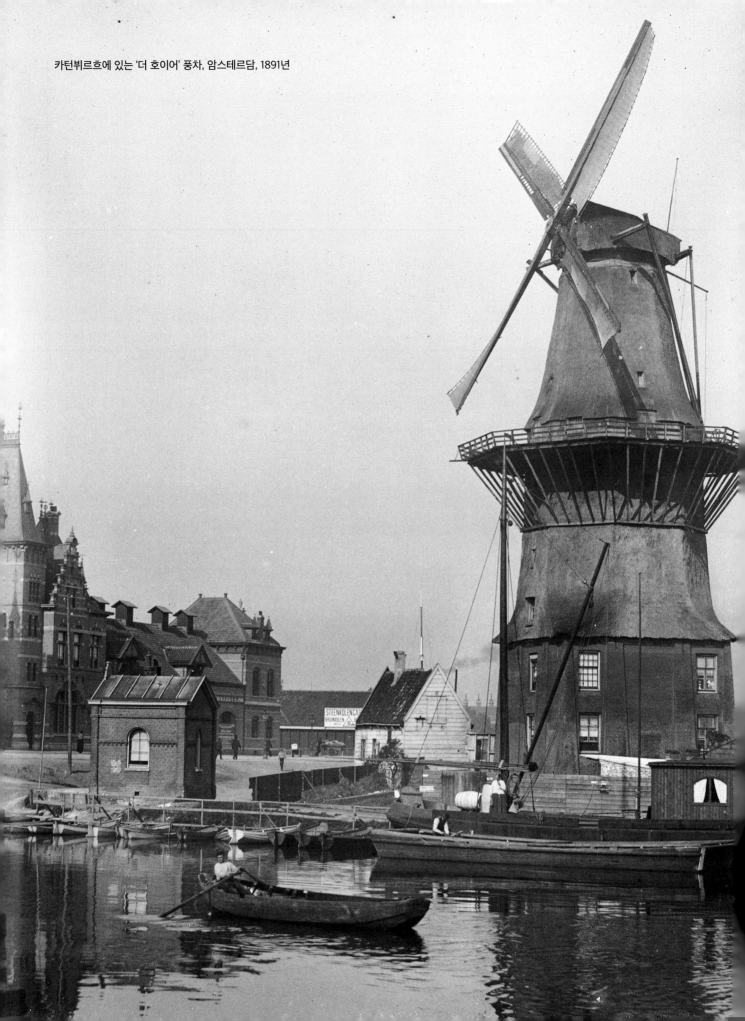

카턴뷔르흐에 있는 '더 호이어' 풍차, 암스테르담, 1891년

지도 2: 네덜란드

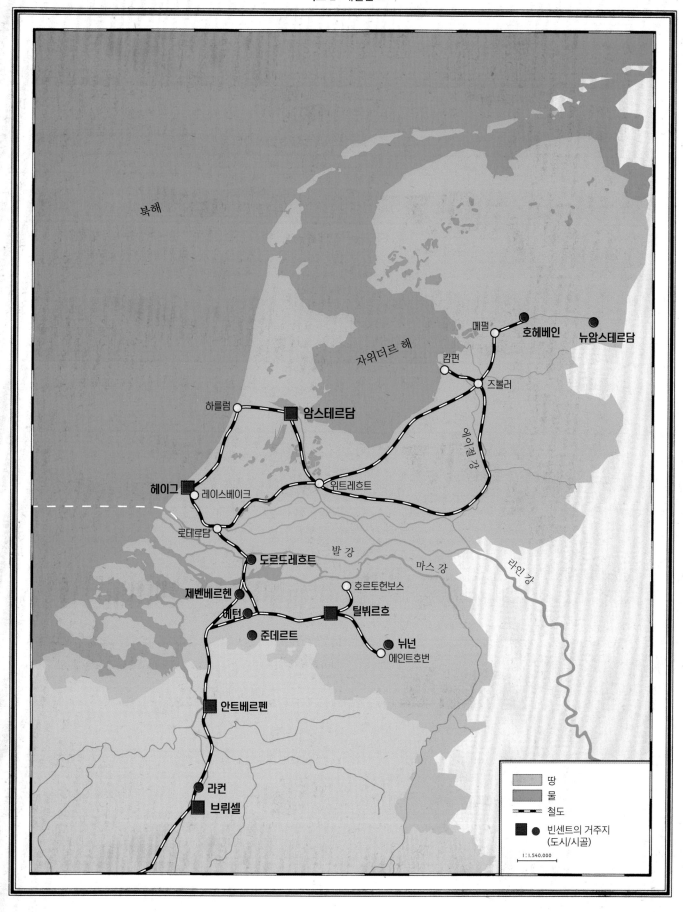

북해

자위더르 해

메펄
호헤베인
뉴암스테르담

캄펀
즈볼러

에이설 강

하를럼
암스테르담

위트레흐트

헤이그
레이스베이크

로테르담

발 강

마스 강

라인 강

도르드레흐트

제벤베르헌

호르토헌보스

메턴

틸뷔르흐

준데르트

뉘넌
에인트호번

안트베르펜

라컨
브뤼셀

	땅
	물
▬▬	철도
■ ●	빈센트의 거주지 (도시/시골)

1 : 1.540.000

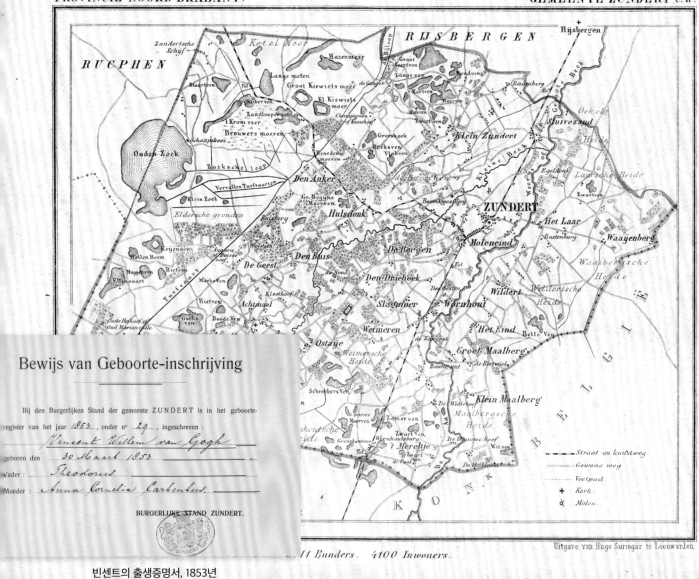

Bewijs van Geboorte-inschrijving

Bij den Burgerlijken Stand der gemeente ZUNDERT is in het geboorte-register van het jaar *1853*, onder n° *29*, ingeschreven :

Vincent Willem van Gogh

geboren den *30 Maart 1853*

Vader : *Theodorus*

Moeder : *Anna Cornelia Carbentus.*

BURGERLIJKE STAND ZUNDERT.

11 Bunders. 4100 Inwoners.

Uitgave van Hugo Suringar te Leeuwarden

빈센트의 출생증명서, 1853년

준데르트와 주변 지역 지도, 1870년경

지도 3: 준데르트

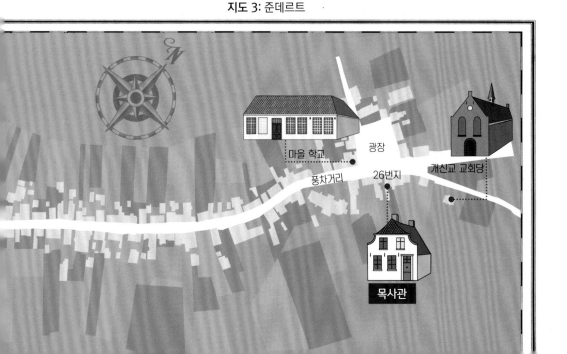

마을 학교

광장

개신교 교회당

풍차거리

26번지

목사관

준데르트

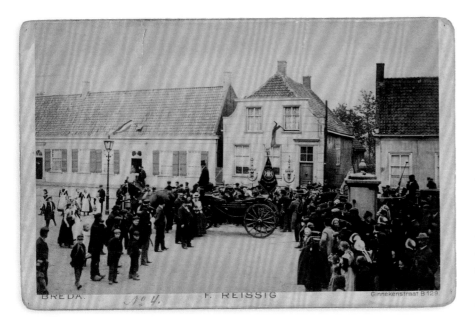

빈센트의 생가, 준데르트의 목사관(사진의 가운데)

이 사진은 목사관의 유일한 사진으로, 목사관이 헐리기 3년 전인 1900년에 찍은 것이다. 이 사진은 준데르트의 주민 요하네스 판 리스하우트의 100세 생일을 기념하는 장면을 담았다. 그는 마차를 타고 '뉘트 엔 베르마크'라는 취악대의 호위를 받으며 마을 전체를 돌았다.

목사관

브라반트 지방 준데르트 마을의 중앙에는 목사관이 있었다. 빈센트는 그곳에서 1853년 3월 30일에 태어났고 부모님과 다섯 남매와 함께 살았다.

집은 폭이 좁고 긴 구조였고 커다란 정원이 있었다. 앞문을 들어서면 왼쪽에는 교회 모임 장소로 이용되는 방이 있었다. 그리고 긴 복도를 따라가면 식당 겸 거실이 있었다. 그 뒤로는 작은 부엌과 세탁실, 화장실이 딸린 창고 그리고 정원이 있었다.

이 목사관은 빈센트의 아버지가 목사로 있던 네덜란드 개신교 교회당에 딸린 것이었다. 이 집에서 빈센트의 형제들과 누이들, 아나, 테오, 리스, 빌레미나 그리고 코르가 태어났다. 빈센트는 다락방에서 잤고 동생 테오와 침대 하나를 함께 썼다.

헤이그 출신의 우아한 빈센트의 어머니는 시골 마을의 농부들이 살 법한 작은 집에서의 삶에 적응이 필요했다. 그렇지만 집안일을 돕는 하녀 한 명과 요리사 두 명, 정원사, 그리고 가정교사를 고용할 형편은 되었다.

교회

집 바로 옆에는 목사였던 아버지 테오도뤼스가 설교를 했던 교회가 있었다. 목사는 준데르트의 가난한 농부들에게 큰 사랑을 받았다. 그는 부인과 함께 병문안을 다녔고 물건을 사고 돈을 낼 능력이 없던 가난한 사람들을 위해 잡화상에 돈을 맡겨 두었다. 비록 브라반트 주민의 대부분이 가톨릭교를 믿었기 때문에 잡화상에 오는 고객들도 가톨릭교를 믿는 사람들이었지만 상관없어 했다고 한다.

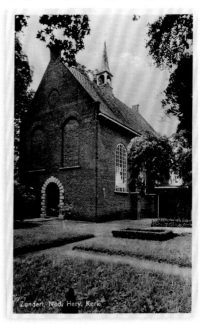

준데르트의 네덜란드 개신교 교회당

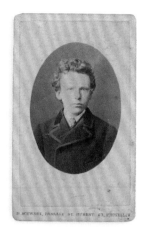

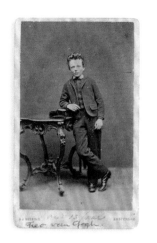

빈센트와 테오. 둘 다 열세 살 때이다. 그 오른쪽은 빈센트의 어머니 아나와 아버지 테오도뤼스 목사이다.

빈센트의 부모는 매우 격식을 중요하게 생각했다. 자신의 아이들이 학교 운동장에서 농부의 자녀들과 어울려 놀지 못하게 할 정도였다. 항상 가족 전체가 함께 마을 주변을 산책했다. 빈센트의 어머니는 둥글게 퍼진 치마를 입고 아버지는 긴 외투에 중산모를 쓰곤 했다. 그 뒤를 단정한 옷을 입은 아이들이 따라갔다.

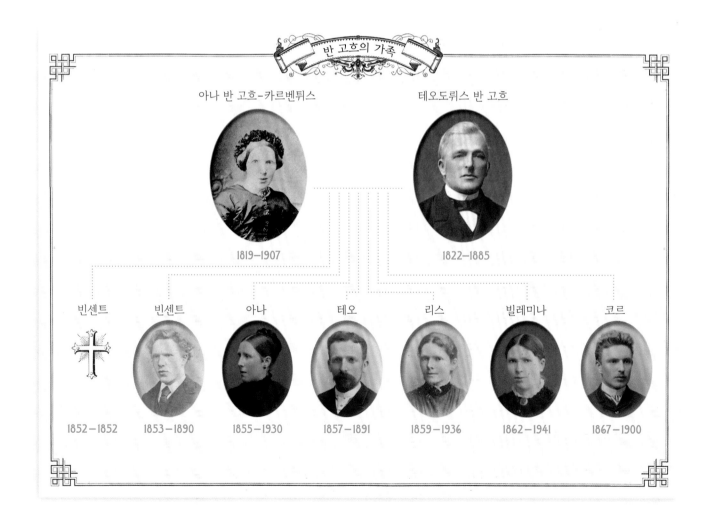

반 고흐의 가족

아나 반 고흐-카르벤튀스
1819-1907

테오도뤼스 반 고흐
1822-1885

빈센트

빈센트
1852-1852

빈센트
1853-1890

아나
1855-1930

테오
1857-1891

리스
1859-1936

빌레미나
1862-1941

코르
1867-1900

마을 학교

목사관의 바로 맞은편에는 마을 학교 가 있었다. 거기에서 빈센트는 글을 읽 고 쓰는 것을 배웠다. 미술 수업은 집에 서 어머니에게 받았다. 빈센트의 어머니 는 미술 수업을 통해서 자연에 대한 사랑 을 알려 주었다. 빈센트의 어머니는 항상 무언가에 몰두했다. 그런 점은 자신의 아 들과 같았다. 빈센트의 어머니는 아이들 에게 그림, 공작 그리고 노래를 가르쳤고 책을 많이 읽도록 독려했다.

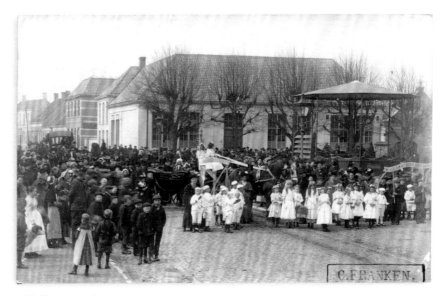

마을 학교, 1910년

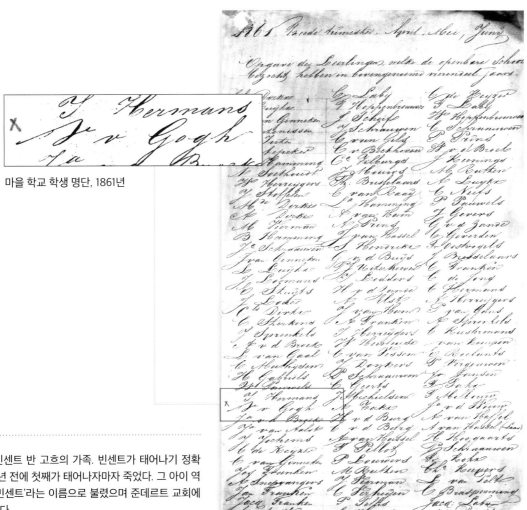

마을 학교 학생 명단, 1861년

← 빈센트 반 고흐의 가족. 빈센트가 태어나기 정확 히 1년 전에 첫째가 태어나자마자 죽었다. 그 아이 역 시 '빈센트'라는 이름으로 불렸으며 준데르트 교회에 묻혔다.

<브라반트에 대한 기억>,
1890년, 반 고흐 미술관, 암
스테르담

빈센트는 이 그림을 서른일곱
살에 그렸는데 그 무렵에는
여러 해 동안 남부 프랑스에
서 살고 있었다. 빈센트는 그
때까지도 브라반트의 풍경과
오두막을 아주 잘 기억하고
있었다.

준데르트 주변을 거닐다

빈센트의 부모는 빈센트가 열한 살이 되던 해부터 학교에 보내지 않았다. 빈센트가 꽤나 다루기 힘든 어린이였고 학교를 자주 가지 않고 말썽을 피웠기 때문이었다. 그런데 빈센트의 부모는 그 원인을 마을 아이들에게 영향을 받아서라고 생각했다. 그 뒤로 가정교사와 아버지가 집에서 빈센트를 가르쳤다.

빈센트가 이 결정을 어떻게 생각했는지는 알려진 게 없다. 단지 어린 빈센트가 혼자 있고 싶어 했다는 이야기만 들려올 뿐이다. 빈센트는 혼자서 준데르트 주변의 넓은 들판이나 숲, 늪지를 떠돌아다녔고 곤충, 꽃, 새알, 빈 새집을 모았다. 나중에 자신의 인생에서 어려운 시기였던 남부 프랑스 정신병원 입원 시절에, 빈센트는 기억 속에 남아 있는 브라반트가 얼마나 아름다운지를 그림으로 그렸다. 심지어 꿈에서도 준데르트에서 살던 집을 보았다고 테오에게 편지를 썼다. 꿈속에서 집에 있던 모든 방과 "모든 길, 정원에서 자라던 식물들, 집 주변, 들판, 이웃, 묘지, 교회, 채소밭과 묘지에 있던 높은 아카시아 나무의 까치집까지" 보았다. 빈센트는 파리와 런던 같은 도시에도 살았지만 자화상 속에서는 준데르트 출신의 농부처럼 묘사된 경우가 많았다. "나는 농부들이 그들의 경작지에서 밭을 가는 것처럼 캔버스 위에서 밭을 갈고 있다."라고 편지에 쓰기도 했다.

교회 탑에서 바라본 준데르트 광장, 1903년

왼쪽 윗부분에 시청이 보인다. 오른쪽에는 빈센트가 태어난 집이 있다. 광장 근처의 구석에 있는 건물은 초등학교이다.

RAADHUIS. ZUNDERT.

UITG C FRA KES. ZUNDERT

준데르트 시청, 1900년

타오르는 붉은색 머리와 붉은 점

빈센트가 세상을 떠나고 35년이 지난 후였다. 브라반트에 살았던 기자 베노 제이 스톡피스는 그사이 유명해진 19세기 화가에 대해 알고 있는 사람들을 찾아 나섰다. 그는 빈센트가 어떤 사람이었는지를 알고 싶었다. 빈센트의 어린 시절에 대해서는 알려진 게 거의 없었다.

기자는 준데르트에서 빈센트와 함께 학교를 다닌 사람을 몇몇 만났다. 대부분은 빈센트를 조용한 소년으로 기억했다. 그는 다른 아이들과 어울려 노는 것보다는 책 읽기를 더 좋아했다고 했다. 목사관 건너편에 있던 잡화상 주인의 딸은 빈센트에 대해 좋은 성품을 지녔고 사랑스럽고 마음이 따뜻한 소년이었다고 말했다.

빈센트의 머리카락은 타오르는 듯한 붉은색이었고 얼굴에 붉은 점을 갖고 있었다. 미소년은 아니었다. 동생 테오는 훨씬 더 단정하고 성격이 밝았다. 목사관에서 일했던 하녀 중 한 명은 빈센트를 이상한 소년으로 기억했다. 그 집 아이들 중에서 빈센트가 가장 친절하지 않았고 불편하고 낯선 성격이었다고 했다.

준데르트에서는 아무도 어린 빈센트가 훗날 그렇게 그림을 잘 그릴 거라고 생각하지 않았다. 오직 목수의 아들만이 그의 아버지가 빈센트의 집을 수리할 때마다 빈센트가 궁금해 하면서 바라보았다고 이야기했다. 빈센트는 실제로 만들기를 하고 그림을 그리려고 정기적으로 목수의 작업장에 나타났다.

LEIDEN · Hoogmade · Zevenhoven · Nieuwveer · Wilnis · Ruwiel · Vuursche · Soestdijk · Den Ham · Hooglaren · Voorth · AMERSFOORT · Hoevelaken

ZUID- UTRECHT G

Woerden · UTRECHT · De Bilt · Zeist

GOUDA · Oudewater · Montfoort · IJselstein

ROTTERDAM · Schoonhoven · Nieuwpoort · Vianen · Wijk-bij-Duurstede · Renen · Kuilenburg · Buren · Tiel

DORDRECHT · Gorinchem · Woudrichem · Zalt-Bommel · Bommelerwaard · Maas

BEIERLAND · Land van Altena · Heusden · 'S HERTOGENBOSCH

BIESBOSCH · Geertruidenberg · Langstraat

Willemstad · Klundert · Zevenbergen · Oosterhout · Waalwijk · Drunen · Nieuwkuik

NOORD- BRABA Meierij

Oudenbosch · Rozendaal · BREDA · Gilze · TILBURG · Oosterwijk · Boxtel

p-Zoom · Zundert · Rijsbergen · Chaam · Hilvarenbeek · Eindhoven

Hoogstraten · Baarle-Nassau · Baarle-Hertog · Poppel

Calmpthout · Brasschaet · TURNHOUT · Arendonck · Postel · Bergeik · Hamont

ANTWERPEN · Kampine · Lommel

제벤베르헨

제벤베르헨의 잔트베흐 거리, 지금의 스타시온 거리
왼쪽의 하얀색 건물은 빈센트가 다니던 기숙학교였다.

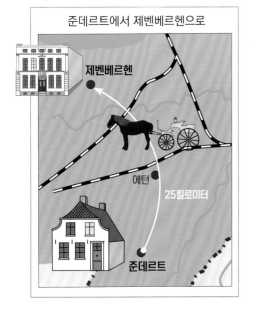

준데르트에서 제벤베르헨으로

제벤베르헨

에턴

25킬로미터

준데르트

← 네덜란드 중부와 남부 지도, 1885년

기숙학교

10월의 어느 비오는 날, 열한 살의 빈센트는 집안에서 쓰는 노란 마차에 올랐다. 빈센트의 부모는 준데르트에서 25킬로미터 떨어진 제벤베르헨으로 빈센트를 데려갔다. 그곳에는 얼마 전에 '신교도 가정의 남자아이와 여자아이' 30명 정도를 받아서 사립 학교가 문을 열었다. 빈센트는 그중에서 가장 어린 학생이었다. 빈센트는 기숙학교 계단에 서서 부모가 탄 노란 마차가 눈앞에서 사라질 때까지 바라보았다. 그리고 회색 하늘 아래 물웅덩이가 진 길을 따라 양쪽으로 선 가냘픈 나무들을 보았다. 그는 버려진 것 같은 느낌이었다.

빈센트는 2년간 그 기숙학교에 머물렀다. 하지만 그곳에 대한 추억이 좋지 못했던 게 분명하다. 빈센트는 학교를 나와 다시 집으로 가게 되었을 때 굉장히 기뻤고, 제벤베르헨에 있는 학교에서는 아무것도 배우지 않았다는 내용의 편지를 여러 번 썼다.

기차가 떠날 때 울리는 경적의 멜로디

기- 관- 차-- -- 출 발.

기차

19세기에 기차는 아주 새로운 사건이었다. 빈센트가 틸뷔르흐에 있는 학교로 갔을 때 브레다와 틸뷔르흐 사이 철도는 개통된 지 3년밖에 되지 않았다. 19세기 중반부터 전 세계에 철도가 건설되었다. 신문에서는 매일 기차로 어느 외곽 지역까지 새롭게 갈 수 있는지를 알리며 환호하는 기사가 등장했다. 1870년 즈음에 설치된 모든 기찻길을 연결하면 지구를 세 바퀴 도는 거리와 맞먹었다. 1890년에는 지구를 15바퀴 도는 거리의 기찻길이 완성되었다.

빈센트는 일생 동안 기차로 매우 많은 곳을 다녔다. 빈센트가 가족과 함께 런던으로 여행을 갈 때는 분명 말의 털로 만들어진 일등석 의자에 앉았을 것이다. 일등석에서는 원하는 경우 여행자들이 발을 올려놓을 수 있게 따뜻한 물이 담긴 보온병을 나누어 주었다. 기차 여행에는 엄격한 규정들이 있었는데 그것들은 두꺼운 책에 실려 있었다. 심지어 차장이 출발할 때 울리는 경적의 멜로디도 정해져 있었다. 기차 안에서는 금연 표시가 있는 경우를 제외하고는 담배를 피울 수 있었다. 파이프 담배를 피우는 사람들은 파이프를 뚜껑으로 닫아야 했다.

하지만 빈센트는 나이가 들고 나서는 기차표 값을 지불할 수 없었다. 가끔 동생 테오에게 여행 경비를 보내 줄 수 있는지 물었다. 빈센트는 돈이 부족하면 가장 저렴한 3등석을 타고 여행했다. 3등석은 방석이 없는 나무 의자로 되어 있었지만 빈센트는 별로 신경 쓰지 않았다.

로센달―틸뷔르흐 구간 기차표

네덜란드 기차노선도, 1868년

증기열차, 1900년대 초

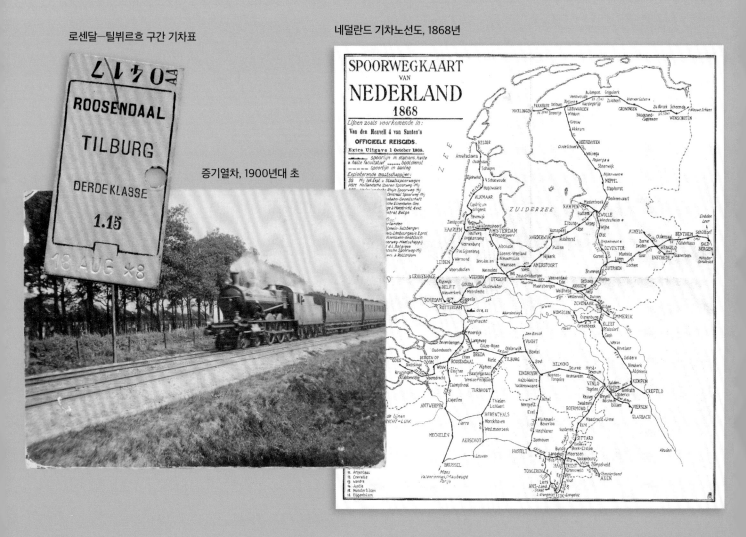

틸뷔르흐

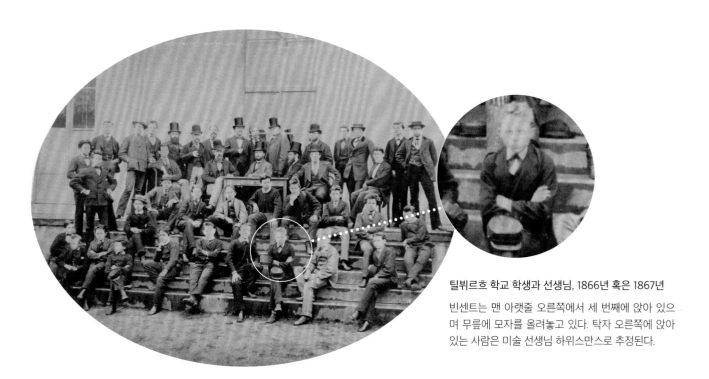

틸뷔르흐 학교 학생과 선생님, 1866년 혹은 1867년

빈센트는 맨 아랫줄 오른쪽에서 세 번째에 앉아 있으며 무릎에 모자를 올려놓고 있다. 탁자 오른쪽에 앉아 있는 사람은 미술 선생님 하위스만스로 추정된다.

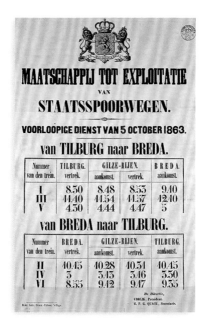

틸뷔르흐와 브레다 구간의 기차 출도착 시간표, 1863년

틸뷔르흐 학교

빈센트는 틸뷔르흐에 있는 중등학교에 입학했다. 틸뷔르흐는 집에서 꽤 먼 곳에 있었기 때문에 어느 가정에서 하숙을 해야 했다. 방학 때마다 집으로 가려면 기차로 브레다까지 갔다. 틸뷔르흐에서 브레다까지 거리는 20킬로미터였지만 기차로 30분 정도 걸렸다. 지금은 같은 구간을 13분이면 갈 수 있지만 당시로서는 저 속도면 아주 빠른 것이었다.

준데르트의 목사관은 브레다 기차역에서 20킬로미터 떨어진 곳에 있었다. 빈센트를 데리고 갈 마차가 오지 않으면 그 거리를 걸어 가야 했는데 무려 3시간이나 걸렸다.

빈센트가 집으로 오는 길에 얽힌 재미있는 이야기가 있다. 빈센트는 틸뷔르흐에서 브레다까지 아버지의 친구와 함께 왔는데, 아버지의 친구가 빈센트의 무거운 짐을 들어 주겠다고 했더니 빈센트가 이렇게 말했다.

"아니요, 괜찮습니다. 누구나 각자 자기의 짐은 자기가 져야 하니까요."

열세 살 소년의 말이라기엔 너무 철학적인 말이 아닐 수 없다.

빌럼 2세의 옛 궁전. 빈센트는 1866년부터
이곳으로 학교를 다녔다.

궁전 학교

이곳은 빈센트가 다닌 틸뷔르흐의 중등학교이다. 톱니 모양의 벽과 낮은 탑 장식
덕분에 동화 속 성처럼 보인다. 이 건물은 네덜란드 왕 빌럼 2세가 짓고 싶어 했던
성이다. 빌럼 2세는 거리를 건너 틸뷔르흐에 사는 친구들과 수많은 카페 중 한 곳
을 골라 맥주를 마시곤 했다고 한다. 왕은 왕궁을 세우고 싶어 했던 딱딱한 분위기
의 헤이그보다 틸뷔르흐의 도시 분위기를 훨씬 더 좋아했다. 그러나 왕은 성이 완
성되기 직전에 세상을 떠났다. 상속자들은 그 궁을 틸뷔르흐 시에 기증하면서 한
가지 조건을 내세웠다. 그 건물을 빌럼 2세의 이름을 딴 중등학교로 사용하는 조건
이었다.

1866년 열세 살이 된 빈센트는 개교 첫 해에 입학하는 학생으로 뽑혔다는 소식을
들었다. 빈센트는 그곳에서 매주 34시간 수업을 받았다. 네덜란드어, 프랑스어, 독
일어, 영어, 수학, 역사, 지구과학, 기하 및 대수, 식물학, 동물학, 체육, 작문과 같은
수업을 들었고 미술 수업도 5시간 받았다.

미술 수업

틸뷔르흐 중등학교의 미술 선생님 이름은 콘스탄트 하위스만스였다. 그는 새로운 미술실을 심혈을 기울여 장식했다. 영감을 얻기 위해 벨기에 미술 교육 기관을 답사하기도 했다. 하위스만스는 꾸준히 새로운 것을 이끌어 내는 사람이었다. 당시에는 미술 수업을 하는 학교가 거의 없었는데, 하위스만스는 이미 두 가지 미술 수업 방식을 고안했다.

빈센트의 편지를 보면 그는 말년에 자주 브라반트를 회상했음을 알 수 있다. 그러나 틸뷔르흐는 그의 편지 속에서 거의 등장하지 않는다. 열정적이던 미술 선생님에 대한 언급도 없다. 심지어 나중에 쓴 한 편지에는 학교에서 아무도 원근법이 무엇인지 가르쳐 주지 않았다고 푸념하는 내용이 있다.

콘스탄트 하위스만스가 학생들을 그린 그림, 1831년, 브레다 시청 문서보관소

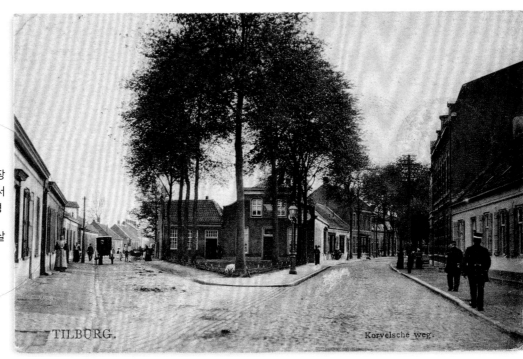

틸뷔르흐 성 아나 광장 오른쪽에는 코르벌서 거리가 있다. 1905년경

왼쪽에는 빈센트가 살았던 집이 있다.

하숙방

빈센트는 틸뷔르흐에서 같은 학교에 다니던 친구네 집에서 하숙했다. 빈센트의 중등학교 시절에 관하여 알려진 건 많지 않다. 그러나 빈센트가 좋은 성적으로 2학년으로 올라간 것과 학기 중간에 갑자기 학교를 떠난 것은 잘 알려진 사실이다. 향수병이 생겨서 떠난 것일까? 학교에서 언쟁이 있었던 것일까? 부모가 수업료를 낼 수 없었던 것일까? 이유는 알 수가 없다. 어쨌든 빈센트는 다시 집으로, 준데르트 주변의 탁 트인 풍경과 아름다운 자연으로 돌아갈 수 있었다.

헤이그의 광장, 1900년경
오른쪽 말과 마차 뒤에 구필 화랑이 있다.

지도 4: 헤이그, 스헤베닝언, 레이스베이크

스헤베닝언

빌러브룩 운하

스헤베닝언 거리

스헤베닝언 숲

헤이그의 광장에 있던 구필 화랑

헤이그 숲

베자위던하우트

→14번지

광장

헤이그

레이스베이크 거리

레이스베이크

Landsbrug b. d. Haag

락 풍차, 1900년경

헤이그

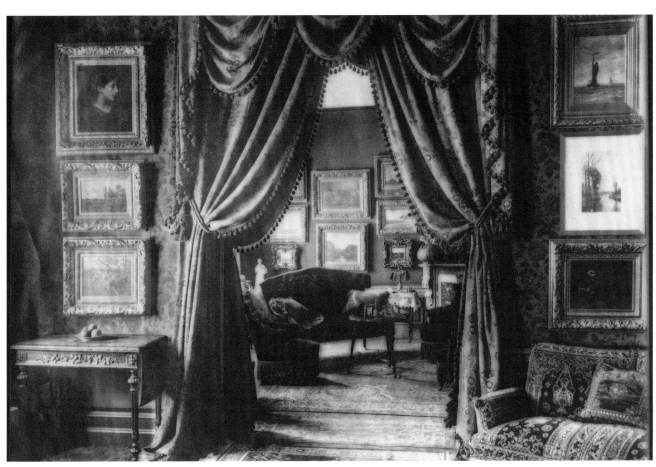

구필 화랑 내부

구필 화랑

빈센트가 한동안 집에 머문 뒤였다. 빈센트의 부모는 아들이 열여섯 살이 되자 이제 일을 시작해야 한다고 생각했다. 그래서 빈센트는 헤이그에 있는 구필 화랑에서 일을 하게 되었다. 구필 화랑은 빈센트와 같은 이름을 가진 빈센트 삼촌이 공동으로 운영하는 곳이었다.

빈센트는 헤이그에서 방을 얻어 자취를 했다. 빈센트가 일한 가게는 네덜란드 정치의 중심지인 비넨호프에서 가까운 광장에 있었다. 그 광장은 '플라츠'라고 불렸는데 당시 신문은 '멋을 부리며 산책하는 사람들이 유리창 앞에 진열된 그림을 보려고 호기심을 가지고 멈추는 품위 있는 스타일을 가진 광장'이라고 묘사하기도 했다. 빈센트가 일한 화랑은 아주 세련되고 미술품들이 잘 진열되어서 미술 애호가들이 은은한 불빛 아래 아주 중요한 미술품들을 만날 수 있는 곳이었다.

빈센트는 가게에서 가장 어린 점원이었고 자신의 직업을 자랑스러워했다. 빈센트는 판화와 미술 작품이 보관된 창고에서 일했다. 배송을 위해 소포를 꾸리고 진열장 장식을 돕기도 하고 행정 업무도 맡았다.

빈센트 삼촌

센트 삼촌이라고도 부른 빈센트 삼촌은 반 고흐 집안과는 특별한 관계였다. 그는 빈센트 아버지의 형이기도 했고, 빈센트 어머니의 동생과 결혼을 해서 외가와 친가 모두 얽혀 있었다.

빈센트 삼촌은 매우 흥미로운 인물이었다. 그는 어렸을 때 이미 물감과 화구를 파는 가게를 가지고 있었다. 그리고 재빠르게 유행을 파악해서 특별한 그림과 판화도 판매하기 시작했다.

당시에는 최신 인쇄 기술과 사진술이 개발되어 유명한 그림의 복사가 가능했고 많은 사본을 인쇄할 수 있었다. 당연히 복사본은 진품보다 가격이 훨씬 쌌다. 빈센트 삼촌은 소비자가 원하는 것이 무엇인지 기가 막히게 냄새를 맡을 줄 알았다. 삼촌은 갖고 있던 물감 가게를 팔고, 비슷한 사업을 하지만 파리에서 훨씬 큰 기업을 운영하고 있던 아돌프 구필과 동업을 시작했다. 그들은 함께 헤이그에 새로운 가게를 열고 프랑스 동업자의 이름을 따서 '구필 화랑'이라고 이름을 지었다. 구필은 파리와 헤이그 가게 이외에 브뤼셀, 런던, 뉴욕에 분점을 두었다.

빈센트는 가게에서 삼촌을 거의 보지 못했다. 빈센트 삼촌은 파리에 있는 그의 아파트 아니면 브레다 근처에 있는 커다란 저택에 머물렀다. 여름에는 코트다쥐르에 있는 호텔에 머물렀다. 화랑의 운영은 헤르마뉘스 테르스테이흐에게 맡겼다. 그는 주인의 조카에게 칭찬을 많이 해 주었다.

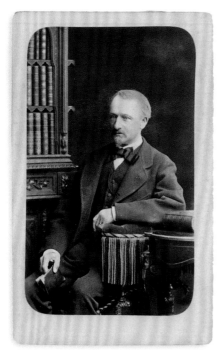

빈센트 반 고흐 삼촌('센트 삼촌')

〈더 랑어 페이버베르흐, 헤이그〉, 1872-1873년, 반 고흐 미술관, 암스테르담

빈센트가 헤이그 구필 화랑에서 일할 때 그렸을 것이다. 이 그림은 그가 매일 걸어 다녔던 광장에서 본 비넨호프 풍경을 그린 것이다. 이 그림을 당시의 사진과 비교하면 빈센트가 약간 상상한 것을 알 수 있다. 구석에 있는 건물은 층 하나가 적은 건물이다. 게다가 빈센트가 그린 가로등은 헤이그에는 실제로 존재하지 않았다.

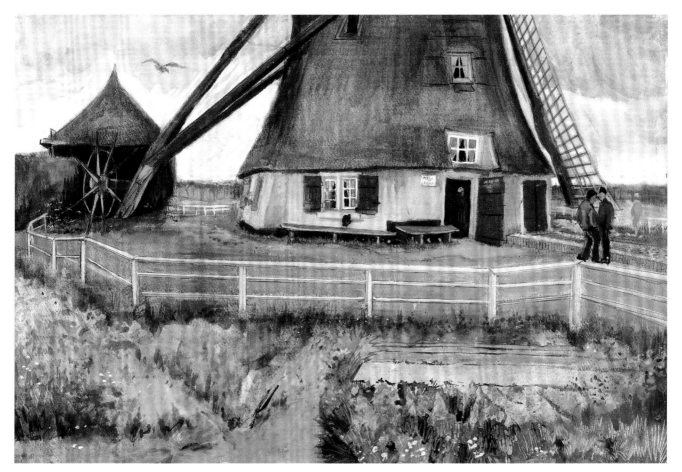

〈락 풍차의 아래 부분〉, 1882
년, 개인 소장

빈센트가 여러 해가 지난 1882
년에 그린 락 풍차 수채화이다.

레이스베이크 쪽으로 뻗은 길
위의 풍차와 풍차지기, 1898
년경

레이스베이크로

빈센트가 헤이그에서 일한 지 3년이 되
었을 때, 당시 열다섯 살이 된 동생 테오
가 찾아와서 머물렀다. 빈센트는 테오에
게 유명한 그림이 많이 전시되어 있는 마
우리트하위스 미술관을 보여 주고 스헤
베닝언 해변으로 데리고 갔다. 소나기가
내리는 가운데 그들은 레이스베이크 운
하를 따라 난 언덕을 산책했다. 락 풍차
로 짐작되는 풍차에서 그들은 우유를 마
시며 서로 영원히 친구로 남고 신뢰하기
로 약속했다.

우편

빈센트가 살던 시대에는 통신 분야에서 많은 것들이 발명됐다. 우선, 전보를 통해 메시지를 먼 거리로 전송할 수 있게 되었다. 전화로 통신을 하는 획기적인 실험들도 이루어졌다. 또한 기차의 발달과 맞물려 우편 분야에서도 많은 변화가 있었다. 몇몇 도시에서는 우편배달부가 하루에도 여러 차례 방문했고, 하루에 네 번이나 오는 날도 있었다.

덕분에 빈센트는 가족들과 자주 연락을 주고받을 수 있었다. 가족 중에서 빈센트만 멀리 떨어져 살고 있었던 게 아니었다. 누이들은 레이우아르던에 있는 기숙학교에 다녔고 영국에서 일자리를 구했다. 막내동생 코르는 남아프리카로 이민을 떠났다. 그래서 형제들끼리 편지를 통해 자주 소식을 주고받았던 것이다. 특히 긴 편지로 형제와 부모님께 자신들의 생활에 대해 모두 이야기했다고 한다. 가끔은 주고받은 편지를 옮겨 적어서 가족들에게 다 전달하기도 했다. 또한 책, 사진, 판화, 담배, 초콜릿, 옷 그리고 돈(커프스 단추 가격이 1길더)을 소포로 보내기도 했다.

빈센트가 영국에 살 때에는 테오가 그에게 브라반트에서 나는 도토리 잎으로 만든 화환과 나무줄기로 만든 다발을 보내기도 했다. 후에 빈센트가 본격적으로 예술 활동을 할 때에는 테오가 우표를 보내 주기도 했다. 가끔 한꺼번에 10개씩 보낸 적도 있었다. 그럴 땐 빈센트도 기뻐하며 "10개는 너무 많아. 그렇게 많이 보낼 필요는 없는데." 라며 답장을 통해 마음을 표현하기도 했다.

빈센트가 죽은 뒤에 전 세계에서 그의 그림과 초상화가 실린 우표가 발매되었다.

Theo,

Dank voor je brief, Het doet mij genoegen dat je weer goed aangekomen zijt. Ik heb je de eerste dagen gemist & het was mij vreemd je niet te vinden als ik 's middags thuis kwam.

Wij hebben prettige dagen samen gehad, en tusschen de druppeltjes door toch nog al eens gewandeld & het een en ander gezien.

Wat vreeselijk weer, je zult het wel benauwd hebben op je wandelingen naar Oldwijk. Gisteren is het hard draverij geweest ter gelegenheid van de tentoonstelling, maar de illuminatie & het vuurwerk zijn uitgesteld, om het slechte weer, het is ons maar goed dat je niet gebleven zijt om die te zien. Groeten van de familie Haanebeek & Roos.
Steeds je liefh. Vincent

빈센트의 편지

1872년 9월 29일 테오가 다시 집으로 돌아갔을 때 빈센트는 한 통의 편지를 보냈다. "처음 며칠 동안은 네가 그리웠단다. 오후에 집에 돌아오면 네가 없다는 게 이상하게 느껴졌어." 이 편지는 남아 있는 빈센트의 편지 중에서 가장 오래된 것이다. 빈센트의 편지는 모두 820통이 남아 있는데 그중 658통이 동생 테오에게 쓴 것이다. 나머지는 다른 가족이나 친구에게 쓴 편지다. 하지만 테오가 빈센트에게 쓴 답장은 유감스럽게도 41통밖에 남아 있지 않다. 빈센트가 동생의 편지를 읽은 후 대부분 태워 버렸기 때문이다.

빈센트가 쓴 편지 중 가장 오래된 것으로 1872년 9월 29일에 테오에게 쓴 것이다.

전근

헤이그에 다녀간 테오도 곧 구필 화랑에서 일하게 되었는데, 브뤼셀 분점이었다. 빈센트는 그 소식을 듣고 기뻐하며 동생에게 조언을 해 주고 용기를 북돋는 글을 보냈다.

"처음에는 많이 낯설 거야. 그러나 어느 누구도 처음에는 원하는 대로 할 수 없어."

빈센트는 헤이그에서 4년을 살고 나서 런던에 있는 구필 화랑으로 발령을 받았다. 그곳에서 빈센트는 손님이 한 명도 오지 않는 판화 부서에 배치를 받았다.

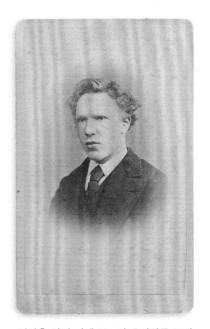

열아홉 살의 빈센트는 이 초상화를 브뤼셀에 있는 테오에게 보냈다. 이 초상화는 아버지의 쉰한 번째 생일 선물이었기에 테오가 숨기고 있어야 했다.

지도 5: 영국 남부와 프랑스 북부, 영국 해협

영국과 프랑스 간 고속 연결을 기념하는 포스터, 1900년경

디에프 기차는 항구 근처에 정차했다. 그래서 승객들은 곧바로 기차에서 배로, 또 그 반대로 갈아탈 수 있었다.

런던

파리를 지나 런던으로

"월요일 아침에 나는 … 파리로 떠난다. 브뤼셀을 2시 7분에 지난단다. 가능하다면 역전으로 나와 주렴. 그렇다면 나에게 큰 기쁨이 될 거야."

벌써 스무 살이 된 빈센트는 1873년 5월 테오에게 편지를 썼다. 빈센트는 런던까지 가면서 브뤼셀과 파리를 거쳐 갔다. 빈센트는 파리에서 빈센트 삼촌과 코르넬리아 숙모를 만나서 함께 런던까지 가는 기차를 탔다.

빈센트 삼촌은 빈센트를 파리에 있는 구필 화랑에 소개하고 싶어 했다. 빈센트는 처음 가 본 파리의 모습에 눈이 휘둥그레졌다. 빈센트는 며칠 동안 고급스런 빈센트 삼촌의 아파트에서 머물렀다. 유명한 박물관도 방문하고, 생각했던 것보다 훨씬 더 크고 인상적인 구필 화랑 파리점도 구경할 수 있었다. 그리고 나서 삼촌과 숙모와 함께 런던으로 떠났다.

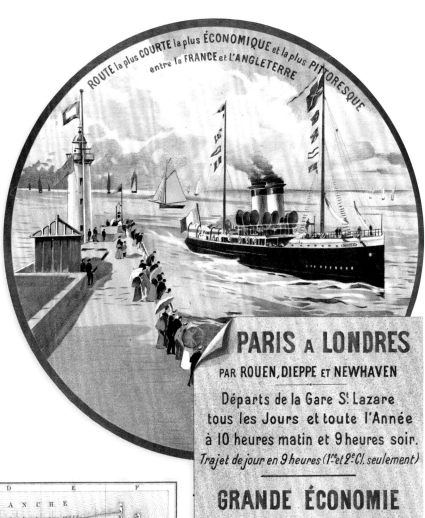

파리와 런던 간 기차 편과 배편을 안내하는 포스터, 1900년경

베데커 여행 안내서에 나오는 프랑스 디에프 지도

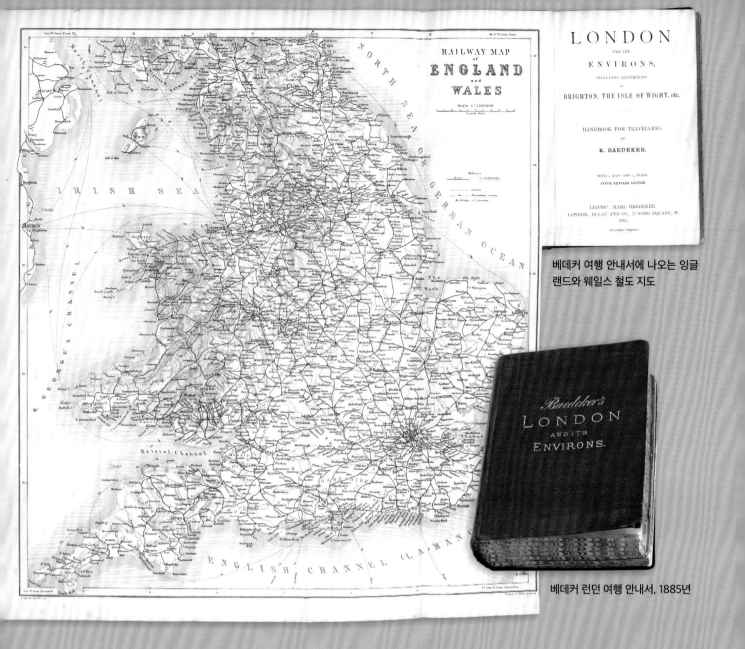

베데커 여행 안내서에 나오는 잉글랜드와 웨일스 철도 지도

베데커 런던 여행 안내서, 1885년

베데커 여행 안내서

빈센트가 삼촌과 숙모와 함께 휴가를 떠난 것은 아니지만 베데커 여행 안내서를 지참한 것은 분명하다. 베데커 여행 안내서는 철도 노선과 여행에 대한 유익한 정보가 담긴, 19세기 여행자들을 위한 유명한 안내서였다. 예를 들어 파리에 있는 외국인들에게는 파리 식당에서 나오는 음식의 양이 대단히 많으니 절대 혼자서 외식을 하지 말라고 충고했다. 또한 여행자들은 마차 삯이 얼마인지, 언제 우체통의 우편물이 수거되는지, 도시를 떠날 때 어느 역으로 가야 하는지를 그 책에서 모두 찾아볼 수 있었다. 여행 안내서는 기차 여행자가 창문을 통해 보는 풍경까지 정확히 묘사했다. 예를 들면 기차가 가로질러 가는 숲들의 이름이 무엇인지, 철로의 왼쪽으로 모여 흐르는 강들의 이름이 무엇인지에 대한 정보도 실렸다.

빈센트가 1873년에 영국으로 어떻게 여행을 했는지 알려면 이 베데커 여행 안내서를 자세히 들여다보면 될 것이다. 빈센트 일행은 파리의 생라자르 역에서 기차를 타고 루앙으로 향했다. 기차로 4시간 30분을 달려 도착한 뒤에, 그들은 노르망디의 해수욕장이 있는 디에프로 가는 열차로 갈아탔다.(2시간 15분 소요) 기차가 그들을 승선장으로 데려다 주었고, 그곳에서 배는 하루에 한 번 영국 뉴헤이븐으로 떠났다. 이 경로는 여름에는 5시간 정도 걸리는 가벼운 여행이었다. 하지만 겨울에는 혹독했다. 베데커 여행 안내서의 표현을 빌리자면 영국 해협에서 유령이 나타날지도 모를 일이었다.

세계적인 도시

빈센트는 총 12시간의 여행을 마치고 세계에서 가장 크고 빨리 성장하는 도시 런던에 도착했다. 그곳에서는 여기저기서 새로 건물들이 지어지고 있었다. 그리고 도로 공사뿐만 아니라 기차와 지하철역, 다리, 육교, 하수도, 박물관 공사가 한창이었다. 그 사이에는 손수레를 밀거나 빈손으로 다니는 보행자, 마차 혹은 승합자동차 들이 어지럽게 뒤엉켜 있었다. 모든 것이 빈센트에게는 인상적이었다. 빈센트는 서둘러 높은 신사 모자를 사서 쓰고 도시를 구경하기 위해 거리로 나갔다. 빈센트는 "런던을 보는 게 얼마나 흥미로운지 너에게 말로 다 표현할 수가 없구나. 그리고 이곳은 장사하는 방법이나 생활이 우리들과 너무나 달라."라고 테오에게 편지를 썼다.

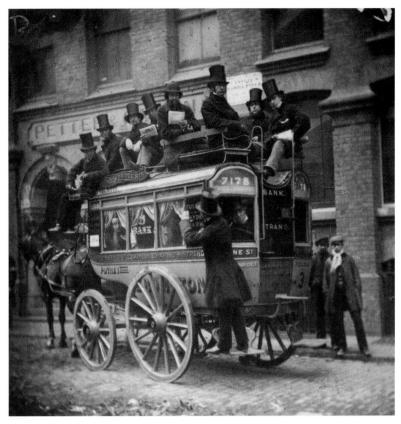

런던 시내 승합자동차에 올라탄 승객들, 1865년경

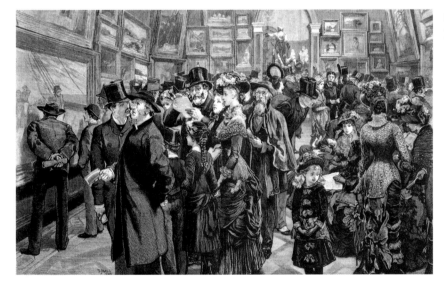

〈로열 아카데미 전시회에 모인 관람객〉, 1880년, 반 고흐 미술관, 암스테르담

세계 시민

"산책을 많이 하고 자연을 많이 사랑해라. 그것이 예술을 더 많이 배우고 이해하는 진짜 방법이다. 화가들은 자연을 이해하고 자연을 사랑하며, 우리에게 자연을 보는 방법을 가르쳐 준단다." 빈센트는 테오에게 이렇게 썼다.

빈센트는 런던에서 수 킬로미터를 걸었다. 대부분의 관광지는 빈센트의 관심거리가 아니었다. 박물관은 예외였다. 또한 당시에 '도시의 허파'라고 불린 공원들을 자주 들렀다. 빈센트는 한 번도 본 적이 없는 큰 나무와 관목들 그리고 꽃들을 묘사했다. 그가 본 것 중에 가장 아름다운 것은 하이드 파크에 있는 로튼 거리였다. 로튼 거리는 수백 명의 신사 숙녀가 말을 타던 길고 넓은 도로였다. 빈센트는 자신이 차츰 대도시 시민으로 적응하면서 세계 시민이 되어 가는 것 같아 만족했다.

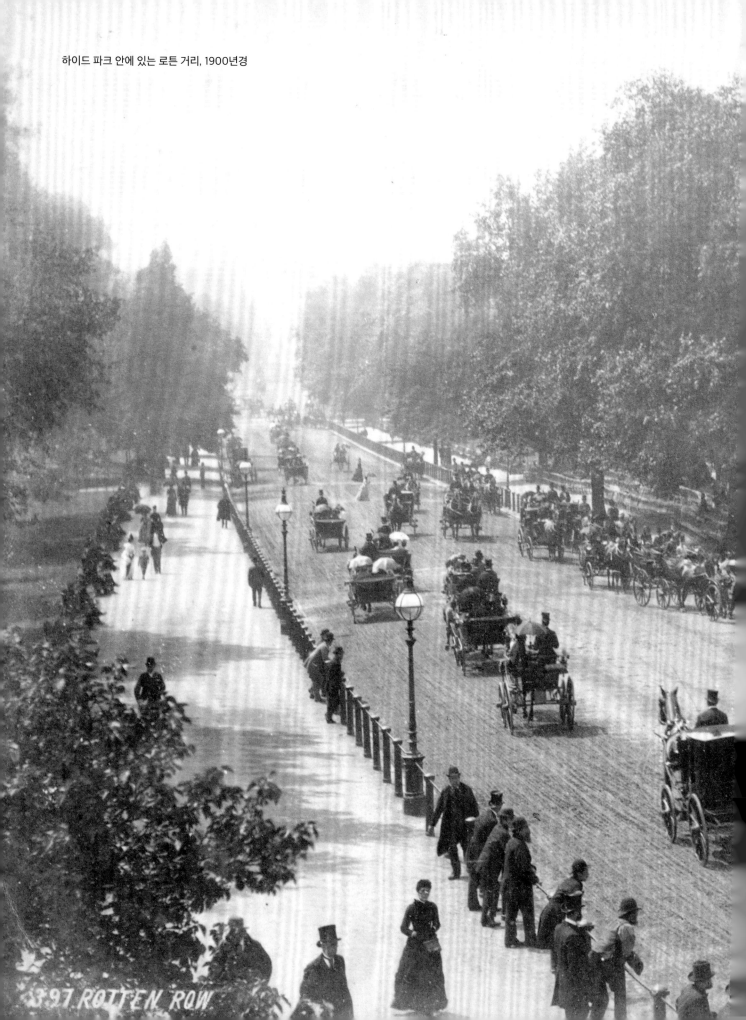

하이드 파크 안에 있는 로튼 거리, 1900년경

397 ROTTEN ROW

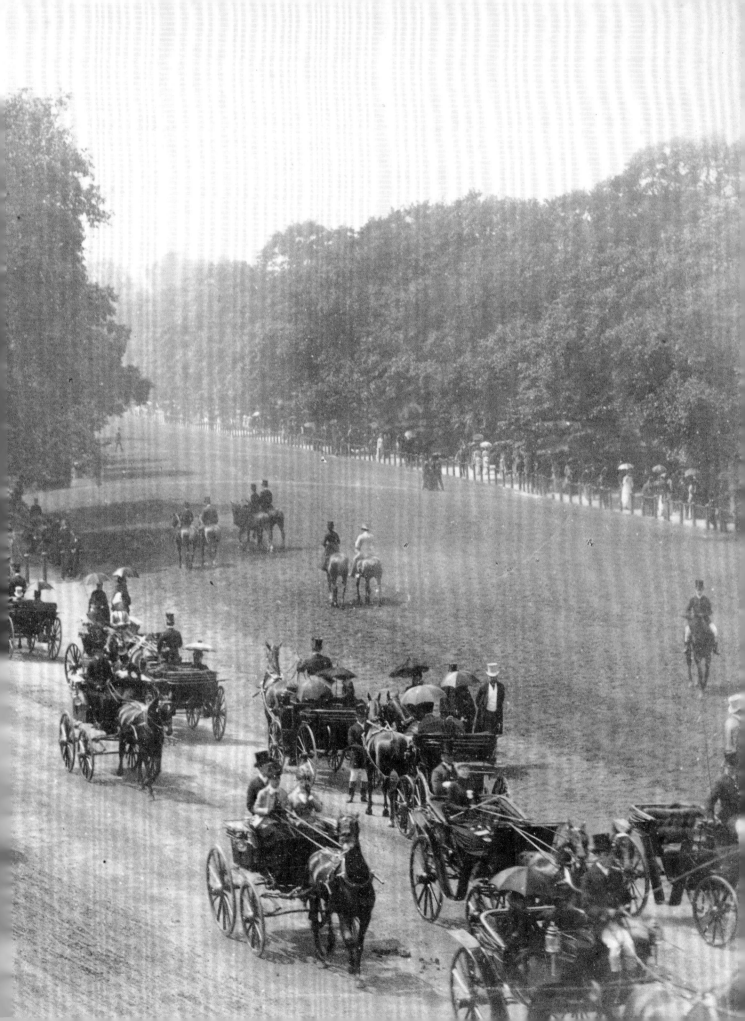

런던 구필 화랑

구필 화랑은 스트랜드와 당시에 대규모 과일 야채 시장이 있던 코번트 가든 사이 번잡한 거리에 있었다. 빈센트는 일에 몰두했다. 빈센트는 저녁이면 테오에게 편지를 써서 그가 본 예술품에 대해 이야기했다. 그럴 땐 테오에게 자신이 좋아하는 화가 목록을 보냈다. 그 목록은 60명이 넘었고 꼭 유명한 화가만 포함시킨 건 아니었다.

그사이 테오는 브뤼셀을 떠났다. 빈센트 삼촌이 테오에게 빈센트가 했던 일을 연결해 주었다. 테오는 빈센트가 살았던 로스의 집에서 살게 되었다. 빈센트는 진심으로 동생을 축하해 주었다. "로스 씨 집에서 내 방을 쓰고 있니 아니면 네가 지난 여름에 자고 갔던 그 방을 쓰고 있니?"라며 편지에 궁금한 것들을 묻기도 했다.

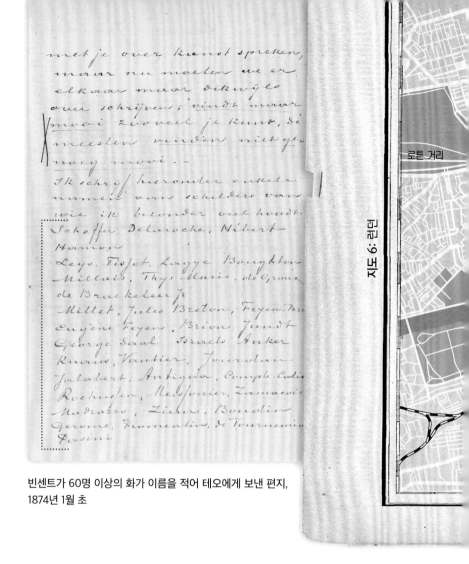

지도 9: 런던

로튼 거리

빈센트가 60명 이상의 화가 이름을 적어 테오에게 보낸 편지, 1874년 1월 초

테오에게 보낸 편지에 그린 스케치, 1875년 7월 24일

빈센트는 웨스트민스터 다리 스케치를 구필 화랑 프랑스점 편지지 한 켠에 그려 넣었다. 빈센트는 종종 런던 거리에 나가 그림을 그리곤 했는데, 이 그림은 다른 그림을 보고 스케치한 것이다. 빈센트는 자기가 사는 거리와 집, 방을 스케치해서 부모님께 보냈고, 그들은 그것으로 빈센트가 어디에 살고 있는지 알 수 있었다. 빈센트는 도시를 산책하다가 전경을 그리기 위해 자주 템스 강가에 섰다. 불행하게도 이때 그린 그림은 남아 있지 않다.

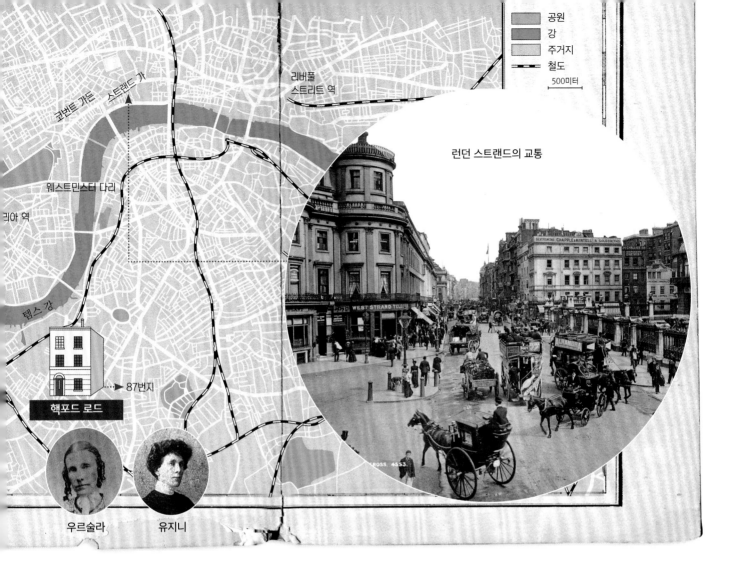

공원
강
주거지
철도
500미터

런던 스트랜드의 교통

코번트 가든
스트랜드 가
리버풀 스트리트 역
웨스트민스터 다리
리야 역
템스 강
87번지
핵포드 로드

우르술라
유지니

하숙집

빈센트는 런던에 사는 동안, 런던 초입에서 집을 세 번 얻었다. 첫 번째 하숙집의 주소는 알 수가 없다. 유일하게 알 수 있는 것은 그 집에 앵무새 2마리가 있었고, 독일인 음악가 3명이 저녁에 피아노를 치면서 노래를 부르고 빈센트와 함께 외출을 했다는 것이다. 그러나 이 하숙집은 런던 시내까지 너무 멀리 떨어져 있어서 빈센트는 일터로 가기 위해서 증기선을 타고 템스 강을 건너야 했다. 방세도 너무 비쌌다.

그래서 빈센트는 브릭스턴에서 저렴한 방을 얻었다. 같은 주소에 작은 학교를 운영하고 있던 여선생님 우르술라 로이어의 집이었다. 빈센트는 우르술라와 그녀의 딸 유지니와 잘 지냈다. 크리스마스도 함께 보내고 정원에 꽃을 가꾸는 걸 돕기도 했다. 빈센트는 브릭스턴에 대한 이야기를 테오에게 편지로 남겼다. "정원에 라일락과 산사나무, 나도싸리가 가득하다. 그리고 멋진 밤나무가 있다. 사람들이 자연을 정말로 사랑한다면 어디서든 아름다움을 찾을 수 있을 거야."

런던과 우르술라에 대한 이야기는 매우 흥미로워서, 빈센트의 여동생 아나도 핵포드 로드에 있는 그 하숙집에 와서 살기도 했다. 그곳에서 아나는 교사로서 일을 찾기 시작했다.

하지만 그 즈음 빈센트의 심리 상태가 갑자기 변했다. 빈센트가 휴가차 네덜란드 집에 왔을 때에는 야위었고 말이 없었다. 가족들은 걱정을 했다. 빈센트가 유지니가 약혼한 사실을 모르고 그녀에게 청혼을 했다는 이야기도 들려왔다. 어쨌든 간에 빈센트와 아나는 우르술라의 집에서 나왔다.

둘은 새로 살 곳을 찾았지만 아나는 오래 머물지 않았다. 아나는 곧 일자리를 찾아서 런던 북쪽 지역에 있는 웰윈으로 이사를 했다. 빈센트는 점점 더 말이 없어졌고 일터로 가는 대신 줄곧 성경만 읽었다. 결국 빈센트는 구필 화랑의 다른 지점으로 전출되었다. 빈센트는 파리로 가야만 했다. 그의 어머니는 빈센트에게는 그 편이 더 나을 거라고 생각했다.

빈센트가 매우 좋아했던 판화 그림들로, 렘브란트, 마우베, 이스라엘, 도미에의 그림을 본뜬 것이다.

파리

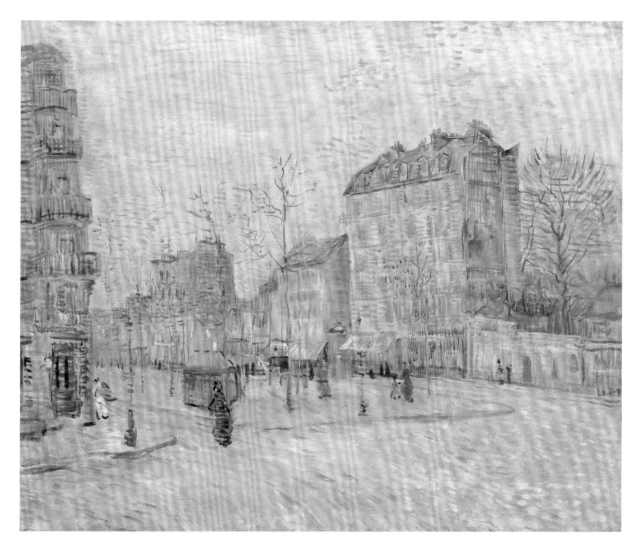

〈클리시 대로〉, 1887년, 반 고흐 미술관, 암스테르담

10년 뒤 빈센트가 그린 것과 같은 몽마르트르의 클리시 대로이다.

← 빈센트는 정열적인 판화 수집광이었다. 그는 판화를 방에 걸기 위해 사고, 테오와 아버지에게 선물하기도 했다. 빈센트가 살던 모든 방에는 항상 판화가 걸려 있었다. 판화가 벽에 걸려 있어야만 안락함을 느꼈기 때문이다. 빈센트가 살던 집을 떠날 때면 벽에 수많은 구멍이 나 있어서 집주인들이 아주 싫어했다.

몽마르트르의 자취방

빈센트는 파리에서 예술가들과 유흥가가 많은 활기 넘치는 몽마르트르 지역에 방을 얻었다. 빈센트는 10년 후면 친구들과 카페에 앉아서 밤이 새도록 이야기를 나누거나 주변 풍경을 멋진 그림으로 그려 내고 있을 거라 여겼다. 하지만 그런 일은 일어나지 않았다. 빈센트는 일을 하지 않는 날이면 몽마르트르의 주소도 알려지지 않은 방 한구석에서 잡초가 무성한 뒤뜰만 바라보며 앉아 있을 뿐이었다.

빈센트는 벽을 판화로 장식했다. 일주일에 세 번 정도는 테오에게 편지를 썼다. 편지에는 단지 예술과 책에 관한 것만 쓰여 있는 게 아니고, 계속해서 그가 다니던 교회의 예배와 종교에 관한 내용도 있었다. 또한 테오가 반드시 읽었으면 하는 성경 구절을 찾으면 그 구절을 옮겨 적기도 했다. 나중에는 테오에게 다른 책들은 모두 버리라고 충고하면서 누구든 성경만 읽으면 충분하다고 말했다.

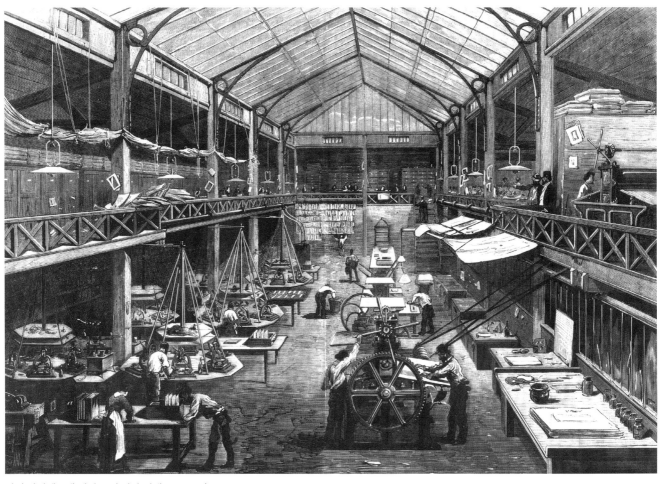

파리 아니에르에 있던 구필 화랑 인쇄소, 1873년

구필 화랑의 인쇄소에서 복제한 판화

빈센트의 친구이자 동료였던 해리 글라드웰

빈센트는 같은 집에 사는 친구이자 동료인 해리 글라드웰과 자주 어울렸다. 해리는 영국 미술 판매상의 아들이었다. 그는 열여덟 살로 돌출한 붉은 입술과 커다란 귀 때문에 구필 화랑에서 놀림을 받았다. 빈센트는 그런 해리를 감싸 주었다. 빈센트는 밤이면 난로 옆에서 해리에게 성경을 읽어 주었고 판화 수집하는 것을 도와주었다. 빈센트는 테오에게 다음과 같이 편지를 썼다.

"우리 '객실'에 최근 며칠 동안 생쥐가 나타났어. '객실'은 너도 알다시피 우리 방 이름이지. 매일 밤 빵을 내놓았더니 생쥐가 빵을 잘 찾는구나."

오페라 광장의 구필 화랑

구필 화랑

빈센트는 네덜란드에서 가족과 함께 보낼 크리스마스를 목 빠지게 기다렸다. 그 사이 빈센트의 부모는 목사인 아버지의 새로운 일자리 때문에 브라반트 지방의 에턴에 있는 목사관으로 이사했다. 빈센트는 테오에게 가능한 휴가를 길게 내서 오라고 했다. 사실 빈센트는 화랑에서 자리를 비워서는 안 되었지만 브라반트로 떠났다. 파리에 돌아왔을 때 빈센트는 크게 야단을 맞았는데, 반은 허락도 없이 크리스마스 휴가를 간 것 때문이었다. 빈센트는 결국 4월 1일 해고되었고, 해리 글라드웰이 그의 일을 맡게 되었다. 빈센트가 고객들에게 충분히 친절하지 않았던 것 역시 해고 이유로 작용했다. 그 무렵 빈센트는 테오에게 "나에게 자주 편지를 써 줘. 요즘엔 편지가 더 그리워."라고 했다.

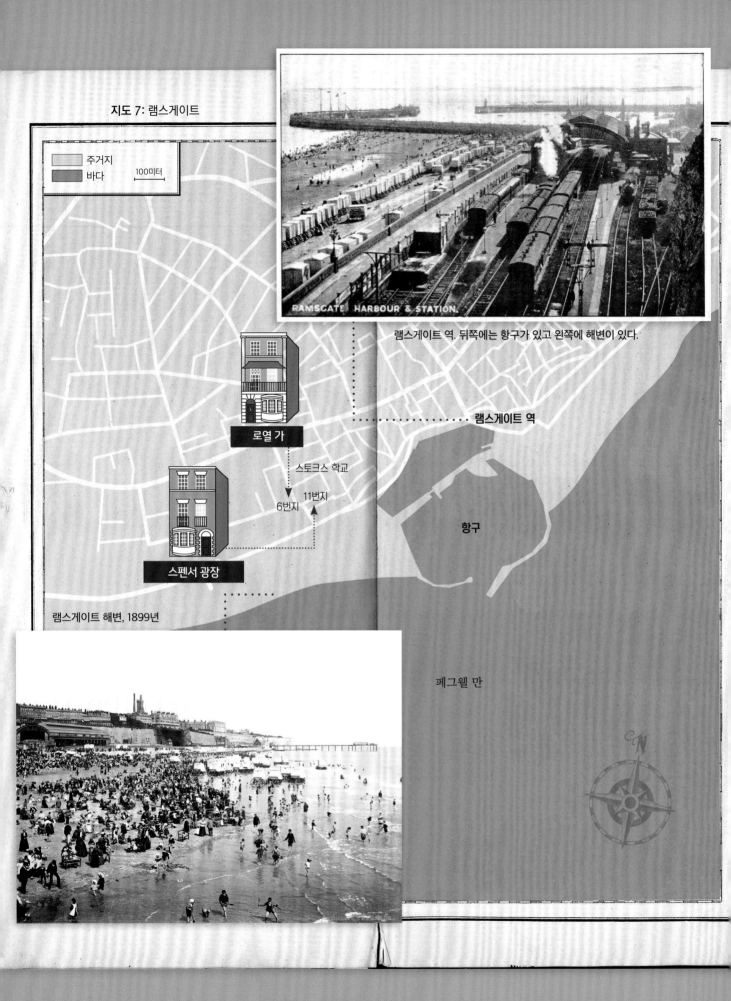

지도 7: 램스게이트

주거지
바다
100미터

RAMSCATE HARBOUR & STATION.

램스게이트 역. 뒤쪽에는 항구가 있고 왼쪽에 해변이 있다.

로열 가

램스게이트 역

스토크스 학교

6번지 11번지

스펜서 광장

항구

램스게이트 해변, 1899년

페그웰 만

램스게이트와 아일워스

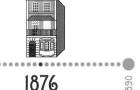

빈센트가 램스게이트에 있는 스토크스의 학교 전경을 스케치한 작품, 1876년 4-5월

램스게이트로 출발

스물세 살이 된 빈센트가 해고되자 부모는 크게 실망했다. 빈센트의 아버지는 빈센트에게 빈센트 삼촌처럼 화랑을 운영해 보면 어떻겠냐고 권했다. 하지만 빈센트는 더 이상 그림을 파는 일을 하고 싶지 않았다. 빈센트는 영국으로 돌아가 아이들을 가르치고 싶었다. 그래서 영국 신문에 난 구인 광고들을 보고 우편으로 지원을 했다. 다행히 바로 연락이 왔다. 빈센트는 숙박을 제공받는 조건으로 영국 동부 해변 램스게이트에 있는 기숙학교의 부교사로 들어가게 됐다.

램스게이트에 대해서는 어디선가 12,000명의 주민이 사는 해변 도시라는 문구를 읽은 적은 있지만 그 이상 알지는 못했다. 빈센트는 다시 영국으로 출발했다. 이번에는 로테르담에서 하위치까지 가는 배를 탔다. 빈센트는 네덜란드 땅이 더 이상 보이지 않을 때까지 갑판에 서서 구필 화랑에서 해고당한 일과 아버지와 힘들게 이별하던 순간을 떠올렸다. 아버지는 동생 코르와 함께 기차역까지 배웅해 주었다.

위 그림과 같은 전경, 1950년대

윌리엄 스토크스의 학교

빈센트는 테오에게 보낸 편지에서 새로운 상관 윌리엄 스토크스에 대해 "대머리이며 구레나룻을 가진 상당히 키가 큰 사람이다."라고 묘사했다. 근무 첫날, 빈센트는 스토크스가 직원들과 사이좋게 지내는 것을 한눈에 알아봤다. '직원들은 그를 존경하는 것 같아. 다들 좋아하는구나.'라고 생각했다.

빈센트는 학교에서 2분 정도 걸어가면 있는 낡아 빠진 집에서 살았다. 또다시 '판화 그림이 절실히 필요한' 다락방에서 지내게 된 것이다. 그 방에서 빈센트는 다시 테오에게 긴 편지들을 보냈다. 빈센트는 성가집에 테오에게 도움이 될 만한 노래들을 표시해서 보냈고 한번은 미역 줄기 같은 걸 보내기도 했다.

빈센트는 점점 더 많이 주변 풍경을 스케치했다. 앞쪽에 나온 그림처럼 그가 램스게이트에서 일하는 학교의 풍경과 같은 스케치였다. 그 풍경은 창을 통해 본 풍경으로 학교에 남은 아이들은 그 창을 통해 기차역으로 돌아가는 부모들을 보았었다. "많은 소년들이 이 창에서 본 광경을 결코 잊을 수 없을 거야." 빈센트는 편지에 이렇게 적었다. 그는 모두 떠나고 난 뒤에 홀로 남겨진 느낌을 스스로 너무 잘 알고 있었다.

빈센트가 램스게이트 해변에서 주워 테오에게 보낸 미역 줄기

테오에게 보낸 편지, 1876년 10월 3일. 그가 선생님으로 일한 학교의 시험지에 편지를 썼다.

런던 도보 여행

빈센트는 경제적 여유가 없었다. 빈센트가 다시 런던에 가고 싶었을 때 그에게는 기차표를 살 돈이 없었다. 그래서 빈센트는 이틀에 걸쳐 120킬로미터를 걸어서 런던으로 갔다. 다행히 중간에 농부의 마차를 얻어 탈 수 있었다. 밤에는 커다란 너도밤나무 아래에서 몇 시간 동안 휴식을 취했다. 새벽 4시 30분, 새들이 다시 노래를 부르기 시작할 때 그는 다시 걸어갔다. 빈센트는 런던에서 이틀간 머물렀다. 몇몇 지인을 방문하고 영국 수도의 북쪽에 위치한 웰윈에 사는 여동생 아나를 찾아갔다.

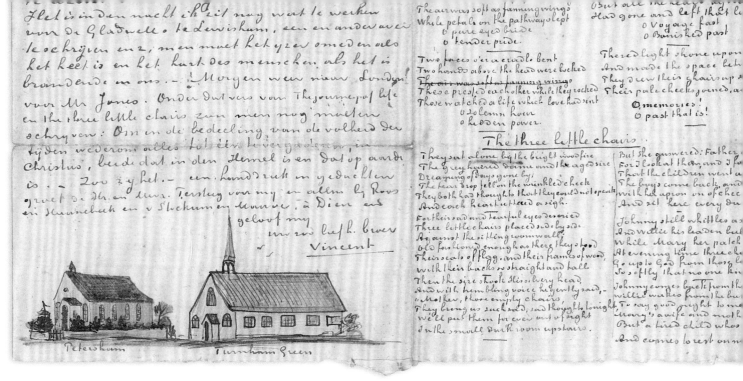

테오에게 보낸 편지에 그려진 피터스햄과 턴햄그린의 교회 스케치, 1876년 11월 25일

램스게이트에서 아일워스로

스토크스는 매우 친절해 보였던 첫인상과 달리, 아이들이 많이 떠들면 저녁밥도 주지 않고 재우는 기분 변화가 심한 사람이었다. 스토크스는 램스게이트 학교 건물의 바닥이 썩어도 창문이 깨져도 아무런 조치를 취하지 않았다.

빈센트가 부임한 지 두 달이 지난 어느 날, 스토크스는 학교를 런던 초입에 있는 아일워스로 옮기기로 결정했다. 빈센트의 임금은 지급되지 않았지만 그만큼 일하는 기간은 연장되었다. 하지만 빈센트는 자신이 교육자라는 직업에 잘 맞지 않는다는 결론을 내렸다. 테오에게 목사와 교사 사이에 있는 다른 직장을 갖고 싶다고 편지에 쓰기도 했다. 예를 들면 파리나 런던의 노동자나 가난한 사람들을 돕고 그들에게 믿음을 전하는 선교사가 되고 싶다고 했다.

그 무렵 빈센트는 우연히 교육자이자 목사인 토마스 슬래드 존스의 약간 고급스런 기숙학교에 근무할 수 있게 되었다. 아일워스에 있는 학교였으며 이번에는 임금을 받았다.

아일워스의 교육자

빈센트는 교회에서 설교를 하고 일요일에는 학교에서 수업을 했다. 빈센트는 기숙사 침실에서 아이들이 잠들기 전에 성경 이야기를 읽어 주었는데, 그사이 아이들이 하나둘 잠드는 것을 보고 자신의 영어가 서툴거나 아니면 '아이들이 하루 종일 놀이 장소를 찾아 큰 아카시아 나무 사이를 뛰어다녔기 때문'일 거라 생각했다.

이번 직장은 빈센트에게 딱 어울리는 것 같았다. 그럼에도 불구하고 빈센트의 가족은 그를 매우 걱정했다. 가족들은 빈센트의 편지가 성경 인용구로 가득 차 있고 설교조라며 서로 한숨을 쉬었다. 리스는 테오에게 "큰오빠가 부모님께 얼마나 걱정을 끼치고 있는지 몰라. 종교에 너무 빠져서 정신이 흐려진 것 같아."라고 편지를 쓰기도 했다.

빈센트는 테오와 에턴에 있는 가족들을 늘 그리워했다. 가을이 되자 그때부터 크리스마스가 될 날짜만 세었다. 빈센트는 크리스마스를 에턴에서 보낼 날만 기다렸고, 가족들은 크리스마스에 모두 모이면 빈센트의 장래에 대해 진지하게 생각해 보자고 약속했다.

지도 8: 도르드레흐트

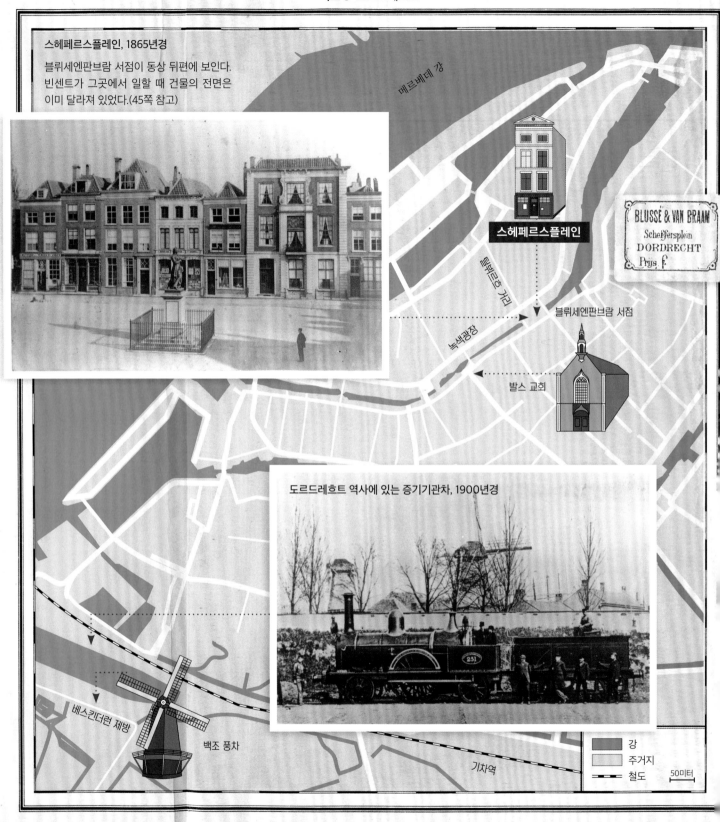

스헤페르스플레인, 1865년경

블뤼세엔판브람 서점이 동상 뒤편에 보인다. 빈센트가 그곳에서 일할 때 건물의 전면은 이미 달라져 있었다.(45쪽 참고)

메르베데 강

스헤페르스플레인

BLUSSE & VAN BRAAM
Scheffersplein
DORDRECHT
Prijs f.

틀뷔른흐 거리

녹색광장

블뤼세엔판브람 서점

발스 교회

도르드레흐트 역사에 있는 증기기관차, 1900년경

베스킨더런 제방

백조 풍차

기차역

강
주거지
철도
50미터

도르드레흐트

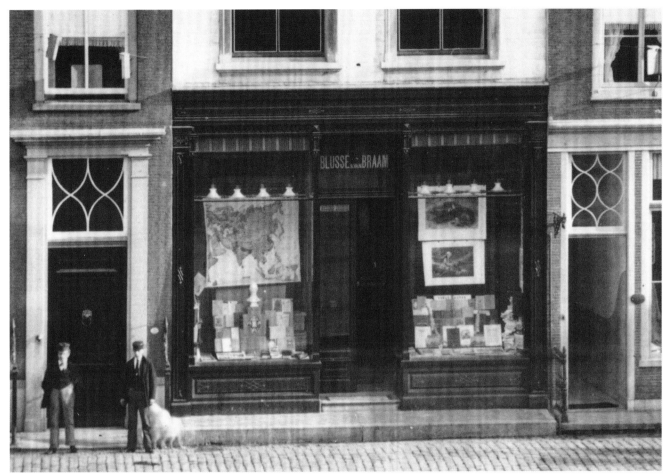

블뤼세엔판브람 서점의 진열장,
1875년경

도르드레흐트 서점

　1876년 크리스마스가 지난 뒤에도 빈센트는 영국으로 돌아가지 않았다. 가족들이 빈센트의 직업의 전망이 좋지 않다고 결론을 내렸기 때문이다. 그때 역시 빈센트 삼촌이 해결책을 가지고 왔다. 그는 도르드레흐트에 있는 서점 블뤼세엔판브람에 빈센트의 일자리를 구해 왔다. 그 서점은 판화뿐만 아니라 화구들도 함께 판매했는데, 마침 그곳에서 장부 정리와 각종 허드렛일을 할 사람을 찾고 있었다.

　빈센트는 서점에 직원으로 들어가긴 했지만 그곳에서 일하는 사람들은 새로 들어온 이 직원에 대하여 좋은 인상을 가질 수 없었다. 근무 시간 중에 그림을 그리거나 성경을 프랑스어, 독일어, 영어로 번역하는 일이 잦았다. 게다가 빈센트는 고객들에게 수줍어하거나 아주 친절하지 못했다. 빈센트 자신도 이 직업을 잠시 스쳐 가는 직업 중 하나라고 생각했다. 그 무렵 빈센트는 좀 더 커다란 계획을 준비하고 있었다. 암스테르담으로 가서 신학을 공부하고 싶어 했다. 그러면 아버지처럼 목사가 될 수 있을 테니까.

이 서점에서 판매하는 책의 안쪽에는 이러한 상표가 붙었다.

〈도르드레흐트 근처의 풍차〉, 1881
년, 크뢸러뮐러 미술관, 오테를로

빈센트가 1881년에 그린 도르드레
흐트 근처의 풍차이다.

네덜란드 땅

빈센트는 구필 화랑을 거쳐 교육자로도 일했지만 다시 네덜란드에 살게 되어 기뻤다.
"교회를 다녀와서 나는 풍차가 있는 둑 위에서 아주 멋진 산책을 했다."라고 기쁜 심정을
적기도 했다. 빈센트는 프랑스와 영국 여행 중에 최고로 아름다운 것들을 많이 보았다. 하
지만 일요일마다 그 둑 위를 걸으면서 브라반트에서 산책하던 걸 기억할 때마다 "네덜란
드 땅이 얼마나 좋은지 알겠다."라고 편지를 썼다.

빈센트는 4년 뒤에는 더 이상 목사가 되고 싶어 하지 않았다. 그리고 그 즈음 다시 한 번
둑으로 올라가 풍차가 보이는 풍경을 그렸다.

홀란드딥 강 위로 1872년 철도가 개
통되었다. 이 새로운 철로로 남홀란
드 주와 브라반트 주 사이에 직통 철
도가 연결되었다.

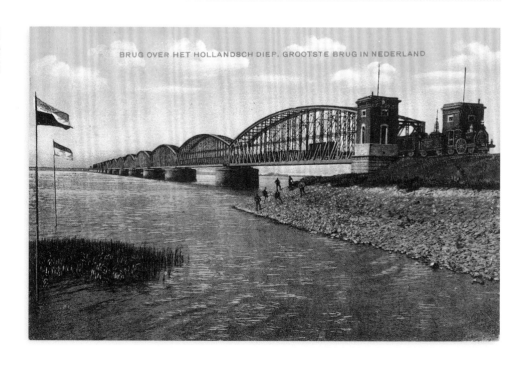

BRUG OVER HET HOLLANDSCH DIEP, GROOTSTE BRUG IN NEDERLAND

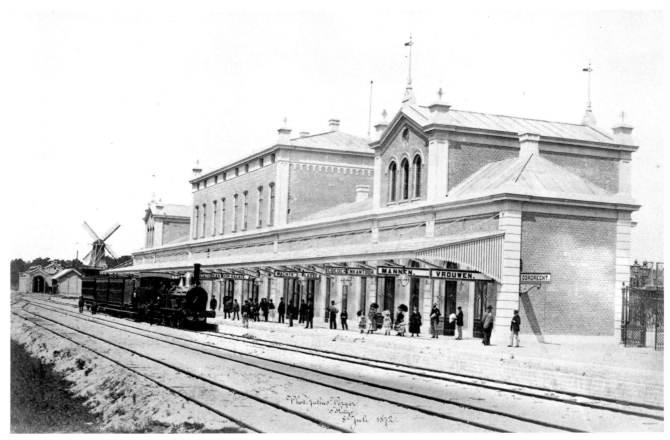

도르드레흐트 역, 1872년 준공 직후

예배와 성경 읽기

빈센트는 식료품 가게 위층에 있는 방에서 살았다. 독방은 아니었고 한 선생님과 같이 써야 했다. 빈센트는 여유 시간에 도르드레흐트에 있는 여러 교회에 가서 하루에 세 번 예배를 참석했다. 혹은 판화로 덮여 있는 자기 방에 있었다. 이번에는 그림의 주제가 모두 종교에 관한 것이었다. 그는 밤이 깊도록 성경을 읽었다. 심지어 잠자는 것을 먹는 것과 마찬가지로 사치로 생각했다. 같은 하숙방 사람들은 고기를 먹지 않는 빈센트를 보고 매우 놀랐다. 빈센트는 그들에게 채식만으로도 충분하다고 늘 설교했다. 나머지는 모두 불필요한 사치라고 말했다. 하지만 빈센트는 테오에게 우울증을 느낀다며 "내가 그동안 시도한 것과 실패한 것들에 대해 내가 듣고 느낀 비난의 화살들 때문에"라고 편지를 하곤 했다.

암스테르담 일일 여행

빈센트는 어머니의 여동생과 결혼한 이모부 요하네스 스트릭커를 방문하기 위해 도르드레흐트에서 암스테르담까지 여행했다. 스트릭커 이모부는 목사였다. 빈센트는 테오에게 이모부와 '너도 알고 있는 주제'에 대하여 긴 대화를 했다고 편지를 썼다. 그동안 빈센트의 새로운 계획에 대해 가족들 사이에 좋지 않은 말들이 있었던 것은 분명했다. 빈센트의 부모는 그 계획이 실현가능성이 없다고 판단했고, 빈센트 삼촌 또한 동의하지 않았다. 그러나 빈센트의 결정은 확고했다. 빈센트는 목사가 되기 위해서 암스테르담으로 가기로 했다.

클로버니르스뷔르흐발에 있는 트리펀하위스는 빈센트가 암스테르담에 머무는 동안 국립 박물관으로 사용되었다.

해군 제복을 입은 삼촌 얀 반 고흐

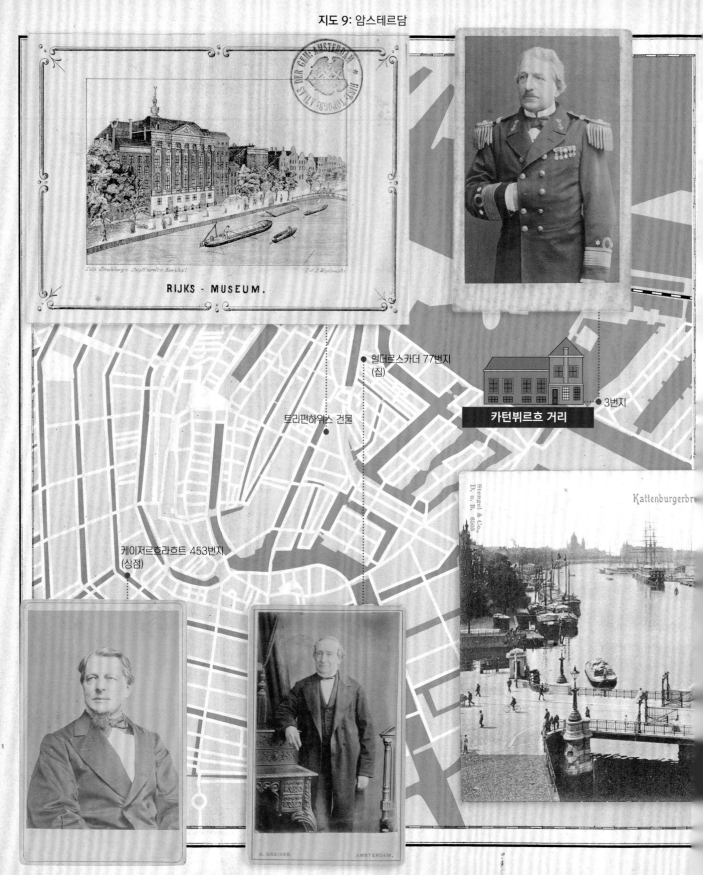

지도 9: 암스테르담

RIJKS - MUSEUM.

헐더로스카더 77번지 (집)

토리펀하위스 건물

케이저르흐라흐트 453번지 (상점)

카턴뷔르흐 거리

3번지

Kattenburgerbr

삼촌 코르 반 고흐

이모부 요하네스 스트릭커

암스테르담

암스테르담에서 신학 공부를 시작하다

빈센트는 스물네 살이 되었다. 빈센트는 목사가 되기 위해서 본격적으로 신학을 공부하기 전에 다양한 학과에 대한 지식을 보완해야 했다. 그러다 보니 목사가 되기까지 총 7년이라는 시간이 필요했다.

빈센트의 부모는 테오에게 "형이 할 수 있으려나 모르겠다."라며 걱정 섞인 편지를 쓰곤 했다. 빈센트 삼촌도 "언어와 기타 과목을 공부하는 데만 7년이 걸린다는 거냐."라며 미심쩍게 여겼다. 그래도 다행인 건 암스테르담에는 빈센트를 돌봐 줄 만한 친척들이 많았다.

암스테르담의 삼촌들

빈센트는 비용을 줄이기 위해 아버지의 형인 얀 삼촌 집에서 머물렀다. 얀 삼촌은 암스테르담 도시 안에 있는 섬인 카턴뷔르흐에 살고 있었다. 얀 삼촌은 네덜란드 황금시대부터 배들이 건조된 에이 지역의 해군 조선소 이사였다. 카턴뷔르흐는 암스테르담 중심지와 가까운 곳에 위치해 있었고, 선박 보수와 유지를 위한 정박 시설, 작업장 용접 시설 그리고 창고들이 있는 환상적인 장소였다. 빈센트는 "노동자들의 발자국 소리가 이른 아침에 바다의 파도소리처럼 들린다."라고 테오에게 편지를 썼다.

해군 조선소 파노라마 사진. 오른쪽에 란트스 제이마하제인(지금의 항해 박물관)이 있다. 오른쪽 끝에 빈센트가 머물렀던 얀 삼촌의 저택이 일부 보인다.

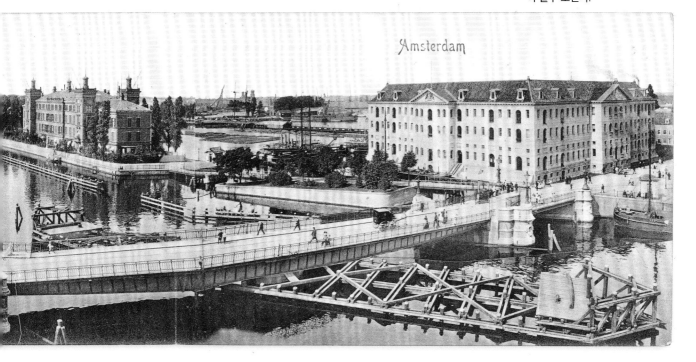

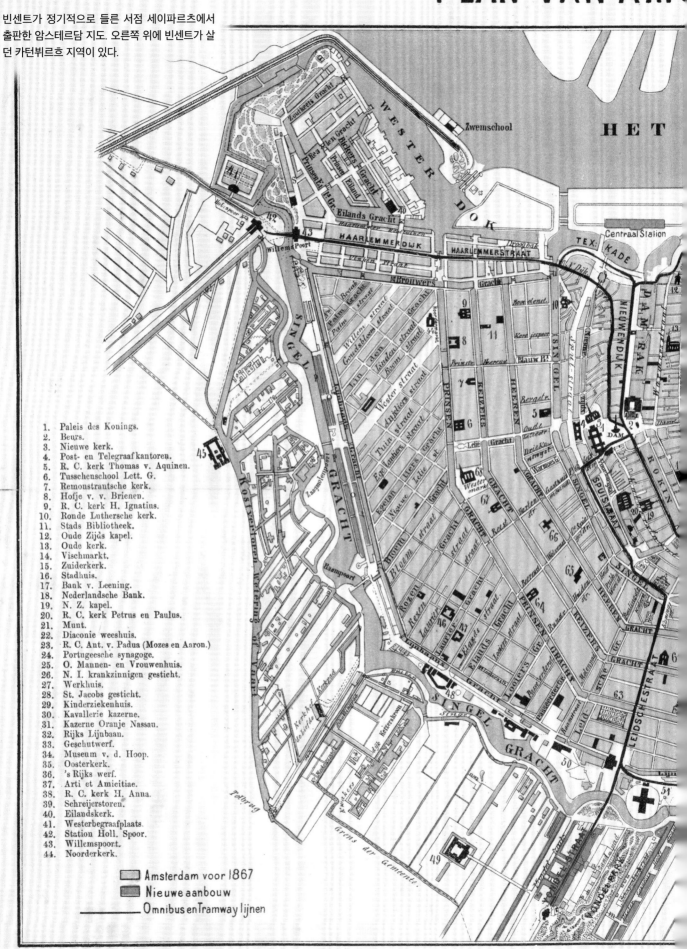

빈센트가 정기적으로 들른 서점 세이파르츠에서
출판한 암스테르담 지도. 오른쪽 위에 빈센트가 살
던 카턴뷔르흐 지역이 있다.

PLAN VAN AMS

1. Paleis des Konings.
2. Beurs.
3. Nieuwe kerk.
4. Post- en Telegraaf kantoren.
5. R. C. kerk Thomas v. Aquinen.
6. Tusschenschool Lett. G.
7. Remonstrantsche kerk.
8. Hofje v. v. Brienen.
9. R. C. kerk H. Ignatius.
10. Ronde Luthersche kerk.
11. Stads Bibliotheek.
12. Oude Zijds kapel.
13. Oude kerk.
14. Vischmarkt.
15. Zuiderkerk.
16. Stadhuis.
17. Bank v. Leening.
18. Nederlandsche Bank.
19. N. Z. kapel.
20. R. C. kerk Petrus en Paulus.
21. Munt.
22. Diaconie weeshuis.
23. R. C. Ant. v. Padua (Mozes en Aaron.)
24. Portugeesche synagoge.
25. O. Mannen- en Vrouwenhuis.
26. N. I. krankzinnigen gesticht.
27. Werkhuis.
28. St. Jacobs gesticht.
29. Kinderziekenhuis.
30. Kavallerie kazerne.
31. Kazerne Oranje Nassau.
32. Rijks Lijnbaan.
33. Geschutwerf.
34. Museum v. d. Hoop.
35. Oosterkerk.
36. 's Rijks werf.
37. Arti et Amicitiae.
38. R. C. kerk H. Anna.
39. Schreijerstoren.
40. Eilandskerk.
41. Westerbegraafplaats.
42. Station Holl. Spoor.
43. Willemspoort.
44. Noorderkerk.

Amsterdam voor 1867
Nieuwe aanbouw
Omnibus en Tramway lijnen

SEYFFAR

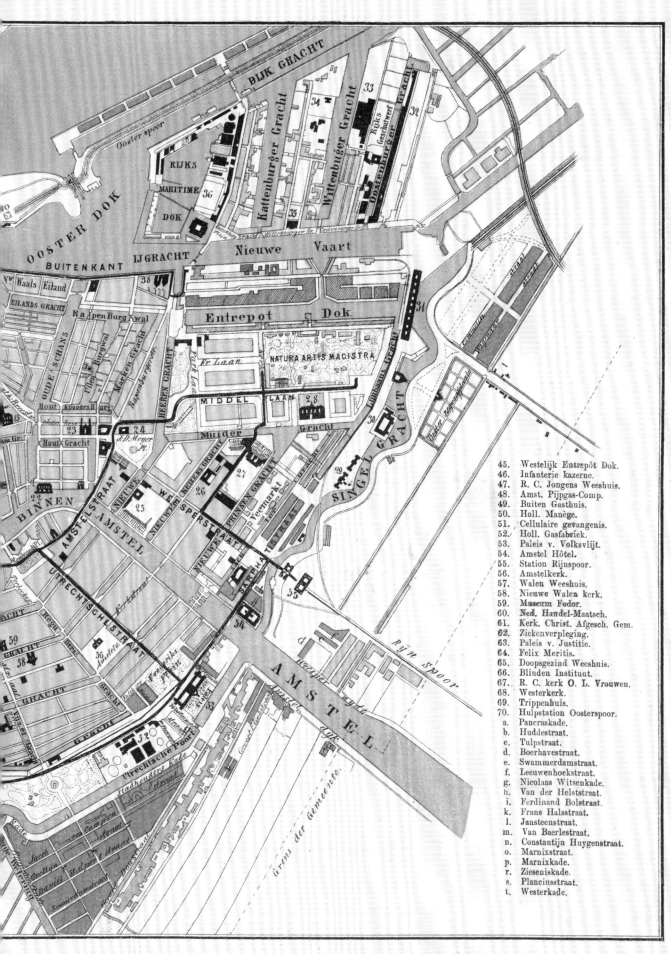

RDAM IN 1877

Oosterspoor

RIJKS

MARITIME

DOK

OOSTER DOK

BUITENKANT IJGRACHT

DIJK GRACHT

Kattenburger Gracht

Wittenburger Gracht

Rijks Geschutwerf Oostenburger Gracht

33

34

32

35

36

38

Nieuwe Vaart

VW Waals Eiland

EILANDS GRACHT

Rapenburgwal

Oude Schans

Rapenburger gracht

HEEREN GRACHT

MARKEN GRACHT

Entrepot Dok

Kadijks gracht

31

F. Laan

NATURA ARTIS MAGISTRA

Plantage gracht

Hout

KOOPERS B.

23

24

J. D. Meyer Pl.

MIDDEL LAAN

28

30

Lijnbaans Gracht

Hout Gracht

Muijder Gracht

29

SINGELGRACHT

22

DINNEN

NIEUWE

25

26

27

Veemarkt

Plantage Reguliersgr.

AMSTELSTRAAT

NIEUWE

W.

SPERSTRAAT

PRINSEN GRACHT

KEIZERS

STEPHANS STRAAT

AMSTEL

UTRECHTSCHESTRAAT

Kerkstraat

55

54

rijn spoor

59

GRACHT

58

36 Amstel

Frederiks Plein

33

AMSTEL

Grens der Gemeente

52

Utrechtsche Poort

Stadhouders Kade

Stadhouders straat

45. Westelijk Entrepôt Dok.
46. Infanterie kazerne.
47. R. C. Jongens Weeshuis.
48. Amst. Pijpgas-Comp.
49. Buiten Gasthuis.
50. Holl. Manège.
51. Cellulaire gevangenis.
52. Holl. Gasfabriek.
53. Paleis v. Volksvlijt.
54. Amstel Hôtel.
55. Station Rijnspoor.
56. Amstelkerk.
57. Walen Weeshuis.
58. Nieuwe Walen kerk.
59. Museum Fodor.
60. Ned. Handel-Maatsch.
61. Kerk. Christ. Afgesch. Gem.
62. Ziekenverpleging.
63. Paleis v. Justitie.
64. Felix Meritis.
65. Doopsgezind Weeshuis.
66. Blinden Instituut.
67. R. C. kerk O. L. Vrouwen.
68. Westerkerk.
69. Trippenhuis.
70. Hulpstation Oosterspoor.
a. Pancraskade.
b. Huddestraat.
c. Tulpstraat.
d. Boerhavestraat.
e. Swammerdamstraat.
f. Leeuwenhoekstraat.
g. Nicolaas Witsenkade.
h. Van der Helststraat.
i. Ferdinand Bolstraat.
k. Frans Halsstraat.
l. Jansteenstraat.
m. Van Baerlestraat.
n. Constantijn Huygenstraat.
o. Marnixstraat.
p. Marnixkade.
r. Zieseniskade.
s. Planciusstraat.
t. Westerkade.

HANDEL

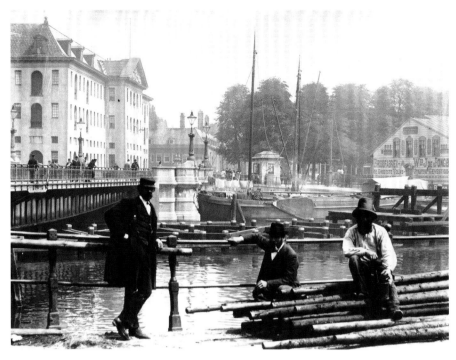

1895년 란트스 제이마하제인이 있던 카턴뷔르 허르브뤼흐. 제이마하제인과 나무 사이에 빈센트가 머물던 저택의 일부가 보인다.

　해군 조선소에서 멀지 않은 곳에 스트릭커 이모부가 살고 있었다. 스트릭커 이모부는 암스테르담에서 목회 활동을 하는 목사였다. 이모부는 조카의 학업을 관찰했다. 빈센트는 이모부와 신학에 대하여 이야기하기도 하고 다른 가족들과 전통 음식인 헛스폿을 먹거나 커피를 마시려고 이모부 집에 자주 들렀다. 케이저르흐라흐트에서 서점과 화랑을 운영하는 코르 삼촌도 근처에 살고 있었는데, 빈센트는 코르 삼촌과는 예술과 문학에 대해 다양하게 이야기를 나누었다.

1894년 해군 조선소 터를 나타낸 지도. 왼쪽 아래에 제이마하제인이 있고, 그 옆 오른쪽 건물 안에 얀 삼촌이 살았다.

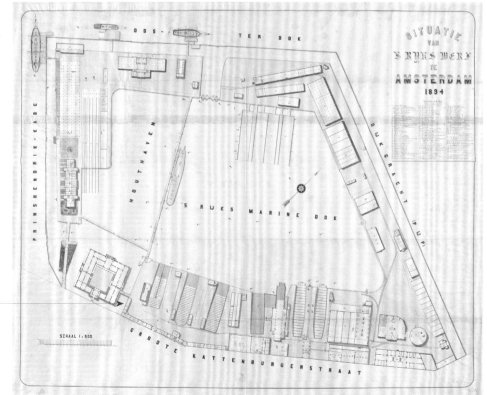

고대 희랍어와 라틴어 수업

스트릭커 이모부는 빈센트에게 고대 희랍어와 라틴어 수업을 해 줄 선생님을 찾았다. 선생님의 이름은 마우리츠 멘데스 다 코스타였다. 고전어 선생님은 빈센트랑 또래여서 그랬는지 만나자마자 잘 어울렸다. 그는 빈센트가 죽고 나서 20년이 지난 뒤에 빈센트에 대한 기록을 남겼다. 빈센트는 고전어를 무척이나 어려워했다고 한다. 밤이 깊도록 책에 파묻혀 있었지만 멘데스가 아무리 도와주어도 고대 희랍어 동사를 외우는 것을 매우 어려워했다. 자신이 신학을 공부하는건 가난한 사람을 돕기 위해서인데 고전어는 별로 도움이 되지 않는 것 같았다. 테오에게도 "라틴어와 고대 희랍어는 공부하기 너무 어렵다."라고 하면서 편지에 깊은 한숨을 섞어 넣기도 했다. 그러나 "나는 공부하는 게 무척이나 행복하다."라는 말도 빼놓지 않았다. 빈센트는 목사가 되기 위해서 끝까지 인내했다.

빈센트는 고대 희랍어를 열심히 공부했다. 나중에 빈센트가 벨기에에 살 때 종이 다른 면에는 스케치를 그렸다.(59쪽 참고)

마우리츠 멘데스 다 코스타는 고전어 선생님만이 아니라 그리스 로마 연극 연출자였다. 사진 속 연기자들이 고전 의상을 입고 있다.

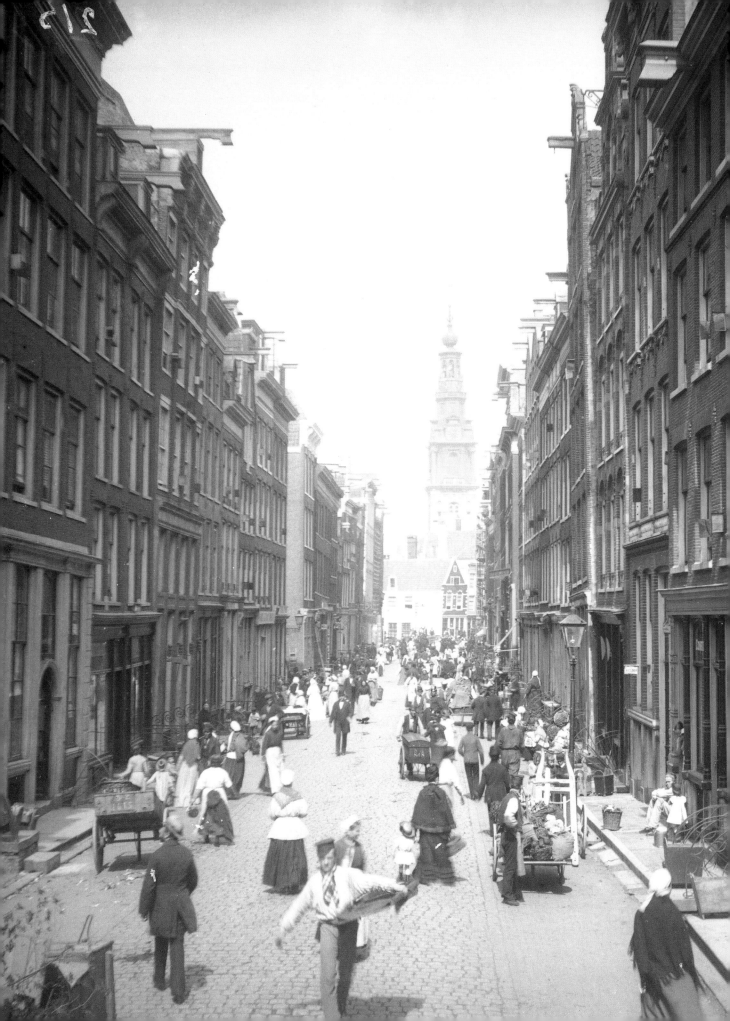

트리펀하위스의 관리인

렘브란트의 〈야경꾼〉이 1817년에서 1885년까지 트리펀하위스에 전시되었다.

교회로

빈센트는 공부하는 것보다 가족들을 만나러 가길 좋아했다. 그리고 오랫동안 시내를 배회하곤 했다. 빈센트는 국립 박물관이 새로 지어지기까지 이전에 있었던 트리펀하위스를 찾아갔다. 건물이 매우 작고 많은 그림들이 너무 가까이 걸려 있어서 제대로 감상할 수가 없었지만 빈센트는 하루에도 몇 번씩 렘브란트의 작품을 감상하기 위해서 그곳을 방문했다. 입장료는 다행히도 무료였다.

일요일이 되면 빈센트는 가장 빠른 예배 시간인 7시에 예배를 마치고 또 다른 교회의 예배에도 참석하기 위해서 부지런히 걸어 다녔다. 테오에게 보낸 편지를 보면 빈센트가 암스테르담에서 10개가 넘는 교회를 다닌 것을 확인할 수 있다. 일요일에 가족끼리 외출할 일이 생겨도 빈센트는 거절했다. 테오가 헤이그로 하루 여행을 다녀오라고 보낸 돈도 그냥 돌려보냈다. 테오가 세심하게 배려해 준 것이었지만 빈센트는 일요일을 암스테르담에서 교회에 가는 데 할애했다.

암스테르담 요덴브레이 거리, 1875년

빈센트는 포르투갈 유대교 회당 가까이 있는 유대인 지역에서 멘데스 다 코스타에게 고대 희랍어와 라틴어 수업을 받았다.

학업 중단

빈센트는 공부가 잘 되지 않자 계속해서 낙담했다. 테오에게는 "내가 어떻게 이 어렵고 광범위한 공부를 내 것으로 만들지 모르겠다."라는 편지도 쓰곤 했다. 빈센트는 고전어 선생님인 멘데스 다 코스타에게 다시 공부에 실패한다면 자신에게 스스로 벌을 주겠다고 이야기했다. 그리고 방망이로 자신의 등을 치기도 했다. 가끔은 너무 늦게까지 거리를 배회하다가 집의 문이 잠겨서 나무로 지어진 창고의 차가운 바닥에서 밤을 보내야 했다.

1년 후 빈센트의 고전어 선생님은 스트릭커 이모부에게 빈센트를 더 힘들게 하는 건 의미가 없다고 이야기했다. 시험을 통과하지 못할 테니 공부를 그만두자는 얘기였다. 가족 회의 끝에 빈센트는 학업을 중단했다. 1년 만에 빈센트는 암스테르담을 떠나 부모님이 있는 에턴으로 돌아왔다.

에턴에서 지낸 시간

빈센트는 브라반트에 돌아와서 아버지와 오랜 산책을 하고 당시 열 살이 된 동생 코르와 외출도 했다. 빈센트는 아버지와 함께 코르의 토끼를 위해 히스풀을 뜯기도 하고, 테오에게 편지로 보내기 위해 그들이 산책한 길을 지도로 그렸다.

빈센트는 늪지대에서 지는 해가 반사될 때 얼마나 아름다운지를 묘사했다. 빈센트는 암스테르담에 머물던 시절을 돌아보면서 그 시절은 마치 술에 취해서 한 행동처럼 매우 어리석었던 시절이라고 생각했다. 빈센트가 경험한 나날들 중 가장 험난한 시간들이었다.

오른쪽 아래에 코르의 손 글씨가 보인다. "이것은 형과 함께 마스트보스 숲에서 그린 거야. 자러 갈게. 좋은 밤 되기를."이라고 적혀 있다.

세인트 빌러브로르트 교회와 에턴 주변 지도가 담긴 편지, 1878년 7월 22일, 반 고흐 미술관, 암스테르담

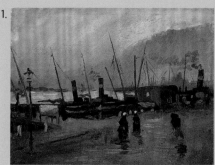

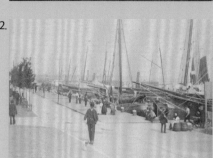

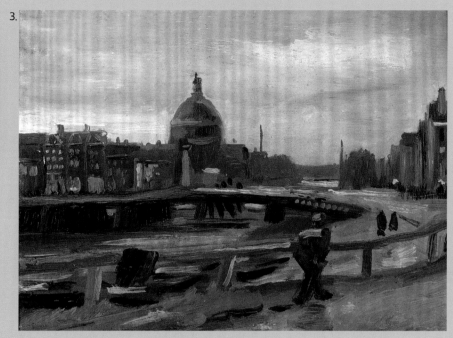

1. 〈암스테르담 라위터르 부두〉, 1885년, 반 고
 흐 미술관, 암스테르담
2. 〈라위터르 부두〉, 1880년
3. 〈운하 풍경〉, 1885년, 피트 더 부어 컬렉션
4. 운하 풍경, 1881년. 뒤쪽으로 둥근 지붕의 루
 터스 교회가 보인다.

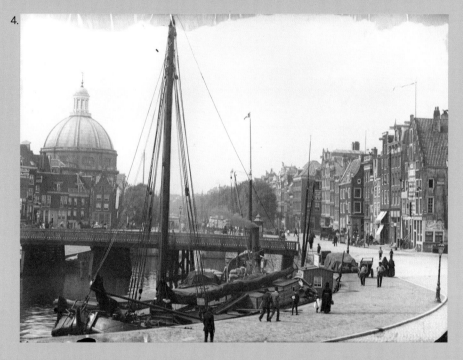

암스테르담에서 그림 그리기

암스테르담을 떠난 지 7년이 지난 1885년에 빈센트는 렘브란트의 작품을 다시 보기 위해 암스테르담에 갔다. 빈센트는 그사이 자신도 화가라는 사실을 깨달았다.

렘브란트의 작품들은 건축가 피에르 카이퍼스가 건축한 새로운 국립 박물관에서 최고의 자리에 전시되었다. 건축가 피에르 카이퍼스는 암스테르담 중앙역도 설계했다. 역은 건너편에 있는 에이 섬에서 봤을 때 해군 조선소 위로 솟아 있었다.

빈센트는 중앙역 삼등석 대기실에서 에인트호번에서 온 친구 안톤 케르서마케르스를 기다리면서 자신이 종종 들렀던 도시 몇 군데 풍경을 그렸다. 이 그림 몇 점이 빈센트가 암스테르담에서 그린 유일한 그림들이다. 케르서마케르스는 훗날 어떻게 빈센트와 그의 그림 물감통을 발견했는지 설명했다. 빈센트는 털모자를 쓰고 털옷을 입은 채 역무원, 일꾼들이 복잡하게 들어차 있는 곳에서 아주 편하게 앉아 있었다. 빈센트는 지나가는 사람들의 냉소적인 반응이나 표정에는 전혀 신경쓰지 않았다.

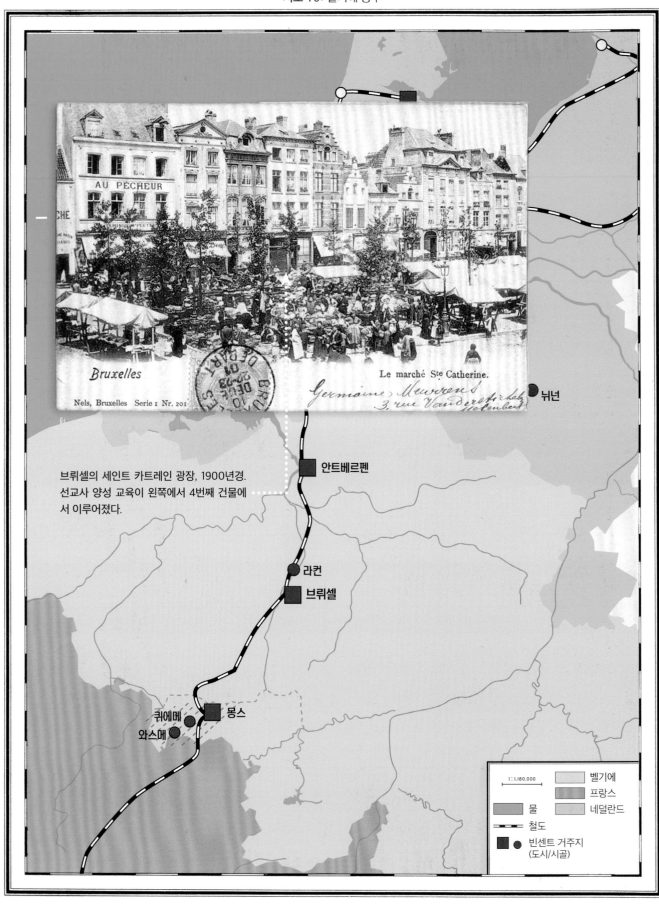

Bruxelles

Nels, Bruxelles Serie I Nr. 201

Le marché Ste Catherine.

브뤼셀의 세인트 카트레인 광장, 1900년경.
선교사 양성 교육이 왼쪽에서 4번째 건물에
서 이루어졌다.

뉘년

안트베르펜

라컨

브뤼셀

쿼에메
와스메
몽스

1 : 1.180.000

벨기에
프랑스
물
네덜란드

철도
빈센트 거주지
(도시/시골)

라컨/브뤼셀

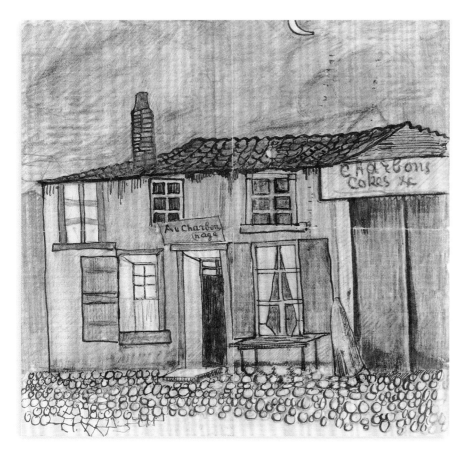

빈센트가 테오에게 보낸 오샤르보나주 카페 그림, 1878년, 반 고흐 미술관, 암스테르담

선교사 교육

빈센트는 비록 목사가 되지는 못했지만 설교하고 어려운 사람들을 돕는 일을 계속하고 싶었다. 그래서 1878년 브뤼셀로 가서 선교사 교육을 받기로 했다. 그때 빈센트의 나이가 스물다섯 살이었다. 선교사 교육은 3년 과정이었고, 이 기간은 암스테르담에서 신학 공부를 계획했던 시간보다 절반 정도 짧은 시간이었다. 하지만 그 전에 3개월 정도의 시험 기간을 잘 마쳐야 했다. 당시에 빈센트는 벨기에 브뤼셀 초입에 있는 라

컨이라는 도시에서 살았다.

빈센트는 공부를 하면서 새로운 도시를 발견하는 여행을 계속했다. 테오에게 본 것을 편지로 적는 것도 잊지 않았다. 빈센트는 저녁 무렵 불이 밝혀진 작업장에서 일하는 노동자들, 늙은 하얀 말에 마차를 달고 거리를 쓰는 지저분한 청소부들의 모습 등을 편지에 담아냈다. 그들은 빈센트에게 어디선가 본 적이 있는 그림이나 조각이 떠오르게 했다.

빈센트는 다시 스케치를 하고 싶어졌

다. 하지만 편지에는 "내가 그림 그리는 일을 계속 할 리도 없고, 지금 하고 있는 일을 막으니 아예 시작하지 않는 게 좋을 것 같아."라고 썼다. 그러면서 노동자들의 카페를 그려 보내고는 "특별한 건 아니다."라는 문구를 덧붙였다.

빈센트는 선교사 교육 과정을 시작하지 않을 거라면서 편지를 끝맺었다. 시험 기간이 지난 뒤 빈센트는 입학을 거부당했다. 빈센트는 암스테르담에서도 벨기에에서도 그리 유쾌하지 않았다고 테오에게 편지를 썼다.

지도 11: 보리나주

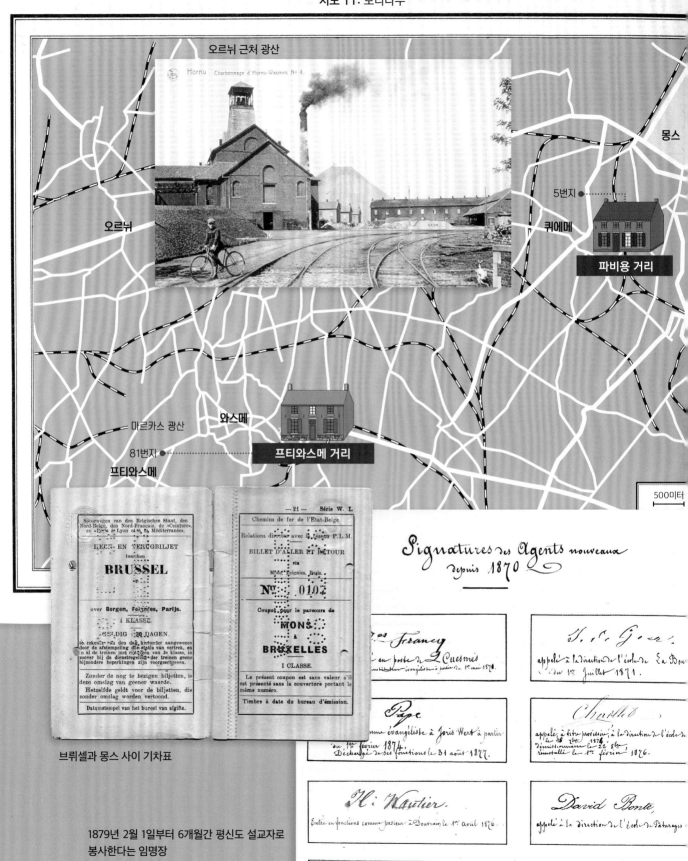

오르뉘 근처 광산

몽스

5번지

오르뉘

퀴에메

파비용 거리

마르카스 광산

와스메

81번지

프티와스메 거리

프티와스메

500미터

브뤼셀과 몽스 사이 기차표

1879년 2월 1일부터 6개월간 평신도 설교자로
봉사한다는 임명장

보리나주

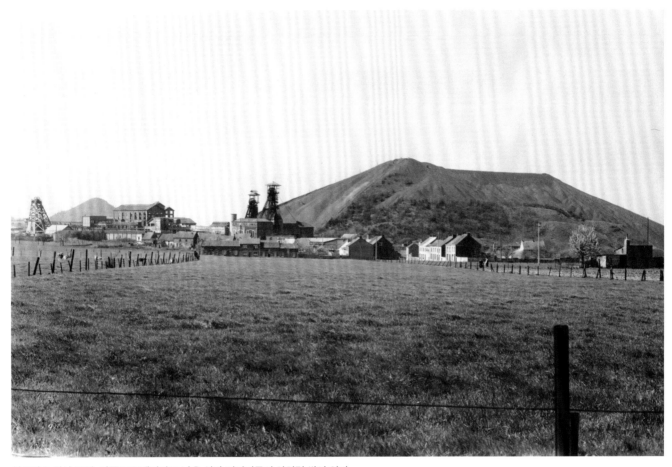

마르카스 광산 풍경. 뒤쪽으로 제련하고 남은 석탄 찌꺼기들이 산처럼 쌓여 있다.

평신도 설교자

빈센트는 그사이 새로운 계획을 생각해 냈다. 그는 벨기에의 프랑스 국경 지역에 있는 보리나주로 가고 싶어 했다. 그곳은 가난한 광부들이 살고 있는 지역이었다. 빈센트는 이미 책을 통해서 광부들이 얼마나 힘들고 위험하게 일하고 있는지 알고 있었다. 그곳에 가서 꼭 도와야겠다고 생각했다. 선교사 졸업장은 없지만 가난한 사람들을 돕는 데 문제가 되지는 않았다.

빈센트는 프티와스메에 사는 선교사 장바티스트 드니의 집에 방을 구했다. 드니의 후손들은 빈센트가 거의 매일 밤 남자들을 스케치했다고 기억했다. 빈센트는 광부, 노동자, 그리고 드니의 가족들을 그렸다. 그곳에서 빈센트는 수많은 스케치를 했다. 얼마나 많이 그렸는지 아침이 되면 드니 부인이 그 종이들로 난로에 불을 피울 수 있을 정도였다.

빈센트는 와스메에서 급여를 받고 할

수 있는 평신도 목사 자리를 찾았다. 그는 뒷방이나 댄스홀에서 성경 강연을 하고 어린이들에게 수업을 가르치거나 환자를 돌봤다. 와스메의 복음전도위원회는 빈센트의 엄청난 헌신을 칭찬했다. 빈센트는 자신의 담요와 옷을 가난한 사람들에게 나누어 줄 정도로 헌신했다. 하지만 위원회는 빈센트가 설교를 하는 능력은 갖추질 못했다는 판단을 내렸다. 그래서 6개월 뒤에는 빈센트와 계약을 연장하지 않았다.

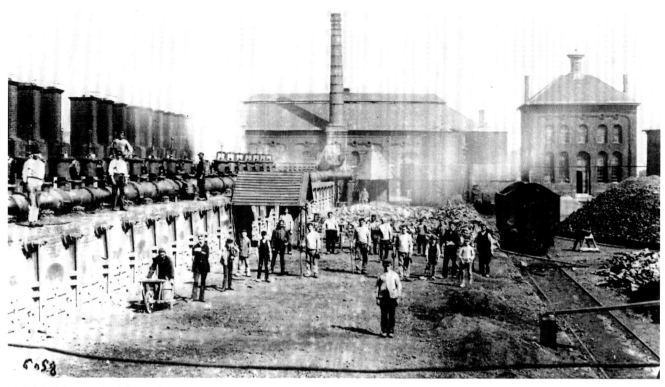

플레뉘에 있던 코크스 공장과 노동자들

마르카스 광산

빈센트는 보리나주에 2년 동안 살면서 그 지역에서 가장 오래되고 위험한 광산인 마르카스를 찾아갔다. 그 광산은 폭발 사고도 자주 일어나고, 홍수나 광산 붕괴 사고로 희생자가 많이 나오는 곳이었다. 물론 빈센트는 테오에게 마르카스 광산에 다녀온 이야기를 자세하게 적어 보냈다. 지금도 그 편지는 빈센트가 남긴 훌륭한 보고서의 하나로 읽히고 있다. 19세기의 격동적인 발전의 뒷모습을 보여 주는 좋은 자료가 된 셈이다.

마르카스 광산, 1900년경

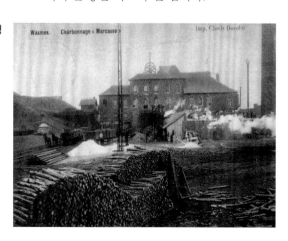

빈센트는 광부들이 하는 그대로 '창살이 있는 좁은 두레박'에 매달려 지하 700미터까지 내려갔다. 너무 깊은 곳이어서 위를 바라보면 햇빛은 하늘에 뜬 별처럼 한 조각 빛만 보였다. 빈센트는 지하 갱도 깊은 곳에서 광부들과 아이들, 늙은 말들이 얼마나 지독한 환경에서 일하고 있는지 볼 수 있었다. 사람들은 탈진하고, 열이 나 창백하고, 늙고 쇠약한 모습만 남아 있었다. 여자들도 얼굴색이 정상적이지 않을 정도로 볼품이 없었다. 지상이라고 다르지 않았다. 광산 주변 모든 것이 우울했다. 그곳은 '가난한 광부들'의 집 주변을 그을음으로 완전히 새까매진 죽은 나무 몇 그루와 가시나무 울타리, 두엄 더미와 쓰레기 더미, 석탄 찌꺼기 언덕이 둘러싸고 있었다.

퀴에메에서 실직하다

실직한 빈센트는 브뤼셀에 있는 아버지의 지인에게 상담을 받고 싶었다. 1879년 여름 어느 날 저녁, 빈센트는 아버지 지인의 집을 찾아가 벨을 눌렀다. 그 집 손녀딸은 문을 열어 주다가 헤지고 더러운 옷을 입은 깡마른 허수아비를 보고 기절했다. 그 손녀의 언니는 훗날 나눈 인터뷰에서, 빈센트가 당시에 너무 더러워서 만질 수가 없었다고 이야기했다.

다행히 그녀의 아버지는 빈센트를 따뜻한 부엌으로 데려가 의자에 앉히고 음식을 주었다. 빈센트는 감사의 뜻으로 종이를 얻어 소녀들을 위해서 그림을 그려 주었다. 하지만 빈센트가 그 집을 떠났을 때, 그들은 그 스케치를 엄지와 검지 손가락으로 집어서 불타는 난로 속으로 던졌다.

설상가상으로 프티와스메에 있는 드니의 집에서도 더 이상 머물 수 없게 되었다. 보리나주를 떠나고 싶지 않았던 빈센트는 그 근처인 퀴에메의 다른 선교사 집에 거처를 구했다. 너무 좁은 곳이어서 아이들과 함께 방을 써야 했다. 직업도 없어서 아버지와 테오가 보내 주는 돈에 의존해야만 했다. 몇 주 동안 돈이 한 푼도 없을 때도 있었다. 하루 종일 책을 읽고 그림을 그리고 가끔 에턴에 있는 부모님께 갔다.

부모는 그런 빈센트의 모습에 절망했다. 빈센트와 크게 화를 내며 갈등이 일었고, 안트베르펜 근처 헤일에 있는 정신과 병원에 빈센트를 입원시킬 생각까지 했다. 테오는 빈센트를 위로하기 위해 퀴에메로 왔다. 테오는 앞으로 얼마 동안 가족들의 호주머니에서 나오는 돈으로 살 거냐고 물었다. 둘의 대화는 격렬한 말다툼으로 번졌다. 빈센트는 자신에게 쏟아지는 책망이나 가족들이 좋은 뜻으로 던지는 충고가 피곤해졌다. 가족들은 빈센트에게 인쇄공이나 경리 직원 혹은 목수가 되었으면 좋겠다고 조언했다. '빈센트를 무척이나 따랐던 동생 아나'조차도 빈센트에게 빵 굽는 기술을 배우는 것이 어떠냐고 권유했다고 한다.

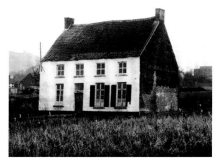

빈센트가 퀴에메에서 머문 작은 집, 1950년대 사진

〈눈 속의 광부들〉, 1880년, 크뢸러뮐러 미술관, 오테를로

빈센트는 이 그림에 대해 테오에게 편지를 썼다. "눈 내리는 어스름한 아침에 가시나무가 늘어선 길을 따라 사람들이 광산으로 걸어가고 있어. 광부들, 수레 끄는 남자와 여인들의 모습이 어슴푸레 보여. 그 뒤로 거대한 광산과 높이 솟은 석탄 언덕이 하늘과 맞닿아 있어."

낙서하고 끄적거리기

빈센트의 형제들이 다시 만나기까지는 1년이라는 시간이 걸렸다. 테오가 파리에 있는 구필 화랑에서 좀 더 나은 업무를 맡게 되었을 때 형에게 50프랑 정도의 돈을 보낼 수 있었다. 빈센트는 어쩔 수 없이 돈을 받았지만 자존심을 버리고 고맙다는 말을 하기 위해 펜을 들기까지는 꽤 오랜 시간이 걸렸다.

그 뒤로 빈센트와 테오는 예전처럼 편지를 주고받았다. 빈센트는 테오에게 예술가의 길을 가겠다고 다짐하는 편지를 보냈다. 그 길은 테오가 원한 길이기도 했다. 편지에서 점점 성경에 대한 내용은 줄어들었고 빈센트가 밤이 깊도록 그린 '서투른 그림'에 대한 내용이 점점 많아졌다.

빈센트는 그림을 그리는 일에 미친 듯이 빠져들었다. 편지에도 이제 "문제는 그림 그리는 걸 잘 배우고 연필, 목탄, 붓을 능숙하게 다루는 것뿐이다."라고 썼다. 더불어 빈센트는 해부학과 원근법에 대해 공부했다. 빈센트는 테오에게 그림을 본떠서 그릴 수 있게 명화의 사본을 더 많이 보내 달라고 부탁했다. 다른 일과는 다르게 그림을 공부하는 것에는 진척이 있었다. 편지에 이런 내용도 들어 있었다. "나는 오랜 시간 동안 발전 없이 끄적거려 온 것 같아. 하지만 이제는 조금씩 좋아지고 달라지고 있어. 더 잘 될 거라는 기대가 생겨."

빈센트는 이제 스물일곱 살이나 되었다. 더 이상 허비할 시간이 없었다.

빈센트가 테오에게 받은 것과 같은 프랑스 화폐

밀레의 〈만종〉을 본떠 그린 그림, 1873년경, 반 고흐 미술관, 암스테르담

밀레의 〈만종〉을 보고 그린 그림, 1880년, 크뢸러뮐러 미술관, 오테를로

빈센트는 테오가 보내 준 사본을 따라 그리면서 그림 연습을 했다.

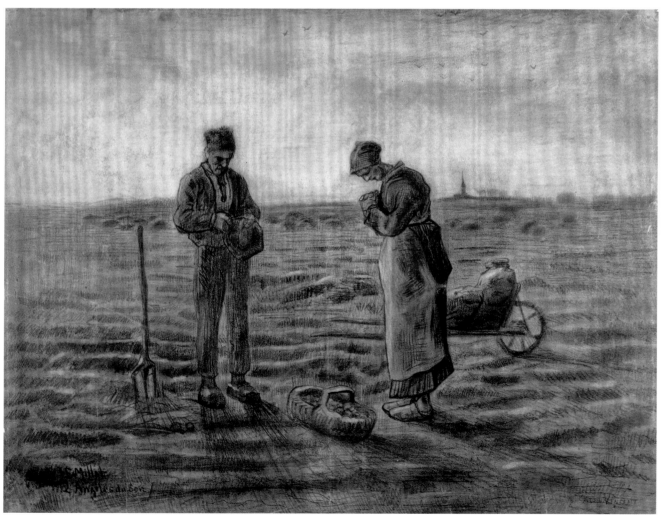

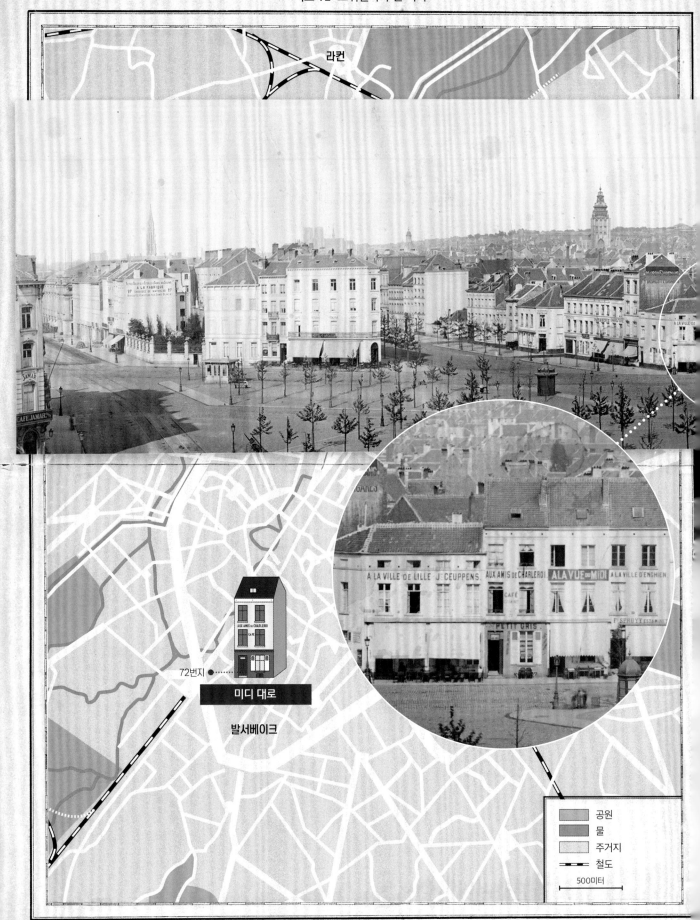

지도 12: 브뤼셀과 주변 지역

라컨

72번지

미디 대로

발서베이크

공원
물
주거지
철도
500미터

브뤼셀

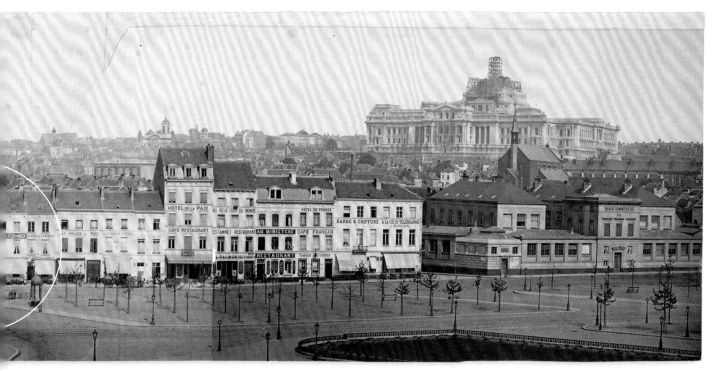

미디 대로 풍경, 역 반대편, 1880년
가운데 원으로 표시한 부분을 보면 빈
센트가 방을 빌린 '오자미 드 샤를루아
(AUX AMIS de CHARLEROI)'가 있다.

브뤼셀 왕립미술아카데미

빈센트는 브뤼셀로 이사를 했다. 예술적 자극도 받을 수 없고 그림이 무엇인지 모르는 사
람들로 가득한 보리나주에 더 이상 머물 수 없었기 때문이다. 다른 예술가들을 만나서 자극
을 받고 싶었다.

빈센트는 왕립미술아카데미에서 무료로 들을 수 있는 강의를 등록했다. 하지만 이것도 곧
그만두었다. 스물일곱 살의 청년이 열네 살부터 스무 살 정도 되는 청소년으로 가득 찬 강의
실 안에서 동질감을 느끼기 어려웠기 때문이다. 게다가 석고상 모델을 데생하는 수업 방식은
빈센트를 더 빨리 지루하게 만들었다. 빈센트는 선생님들이 너무 기교만을 강조한다고 생각
했다. 빈센트는 살아 있는 모델을 그리고 싶었다. 목적은 단 하나. 빨리 돈을 벌고 싶었다. 그
러려면 팔 수 있는 그림을 그려야 했다. 그런 그림을 배우고 싶었던 것이다.

비싼 도시

브뤼셀의 가장 큰 단점은 물가가 퀴에메처럼 싸지 않다는 것이었다. 빈센트는 아버지에게
매달 60프랑을 받았다. 그러나 방세만 한 달에 50프랑이었다. 커피와 빵을 사 먹고, 체력을
유지하기 위해서 가끔은 제대로 된 식사를 해야 했으니 더 많은 돈이 필요했다. 뿐만 아니라
미술 실력을 빨리 늘리려면 미술 재료와 그림 사본, 해부학 책을 사야 했다. 그리고 모델도
구하고 싶었다.

빈센트는 '구제 가게'에서 거친 검은색 벨벳으로 만든 작업복 2벌을 사고 팬티 3장, 신발
한 켤레도 샀다. 빈센트는 테오와 부모님께 그것들이 많아 보일 수도 있지만 모델들에게도
입힐 거라고 설명했다. 그리고 '브라반트 지방의 농부들이 입는 파란 옷이나 거친 리넨 천으
로 만든 광부 작업복, 모자가 달린 어부들의 옷 같은 작업복'을 수집해야겠다고 생각했다. 여
자들의 전통 의복 몇 벌도 쓸모가 있을 것 같았다.

빈센트는 아버지에게 돈을 더 보내 달라고 했다. 아버지가 보내야 할 돈이 많아지자, 테오
는 빈센트가 그림으로 돈을 벌 수 있을 때까지 도움을 주기로 했다.

안톤 반 라파르트

빈센트는 테오를 통해 브뤼셀에서 다른 네덜란드 화가를 알게 되었다. 그는 브뤼셀 왕립미
술아카데미에서 공부를 하던 귀족 출신의 안톤 반 라파르트였다. 안톤은 빈센트보다 다섯 살
어렸으나 그림을 그리고 물감을 칠하는 데는 빈센트보다 앞서 있었다. 빈센트는 안톤이 자신
과 달리 매우 부유하게 살고 있다고 생각했다. 하지만 둘은 친구가 되었고 몇 년간 편지를 주
고받으며 함께 화구를 챙겨 탁 트인 자연 속으로 떠나기도 했다.

빈센트가 그린 그 그림들은 조명도 좋지 않아 벽에 걸어 둘 수는 없지만 브뤼셀에서 안
톤의 화실에서 일할 수는 있었다. 그곳은 매우 비좁았지만 그 화실에서 빈센트는 〈짐꾼들〉이
라는 작품을 완성했다.

산트포르트에 있던 안톤의 화실, 1888-1892년경. 후에 빈센트의 거주지가 되었다.

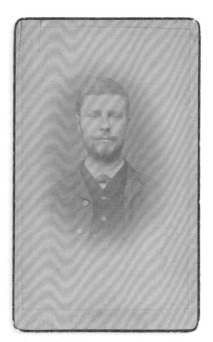

안톤 반 라파르트

빈센트는 그 그림을 빨리 보여 주고 추가로 작업해야 하는 부분에 대해 의논하고 싶었다. 그 무렵 테오가 빈센트에게 파리에 와서 함께 지내는 건 어떠냐고 제안했다. 이전에도 물어본 적이 있었는데 빈센트는 아직 시기가 이르다고 판단했다. 빈센트는 여름이 되면 부모님이 있는 에턴에 가서 머물고 싶었다. 그동안 언쟁이 있긴 했지만 가족들이 환영한다면 기꺼이 그러고 싶었다. 이번에도 테오가 나서 주었다. 테오가 부모님을 잘 설득하여 빈센트는 다시 부모님과 함께 지내기 위해 돌아갔다.

안톤 반 라파르트, 〈야사파트의 계곡〉, 1881년, 보이만스 반 뵈닝언 미술관, 로테르담

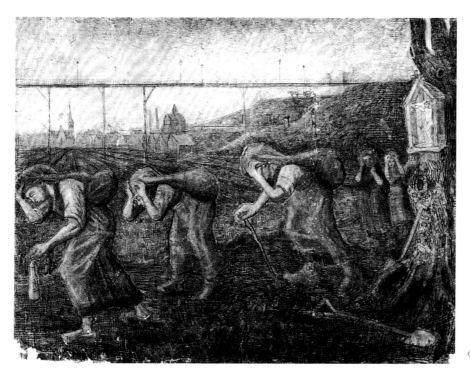

〈짐꾼들〉, 1881년, 크뢸러뮐러 미술관, 오테를로

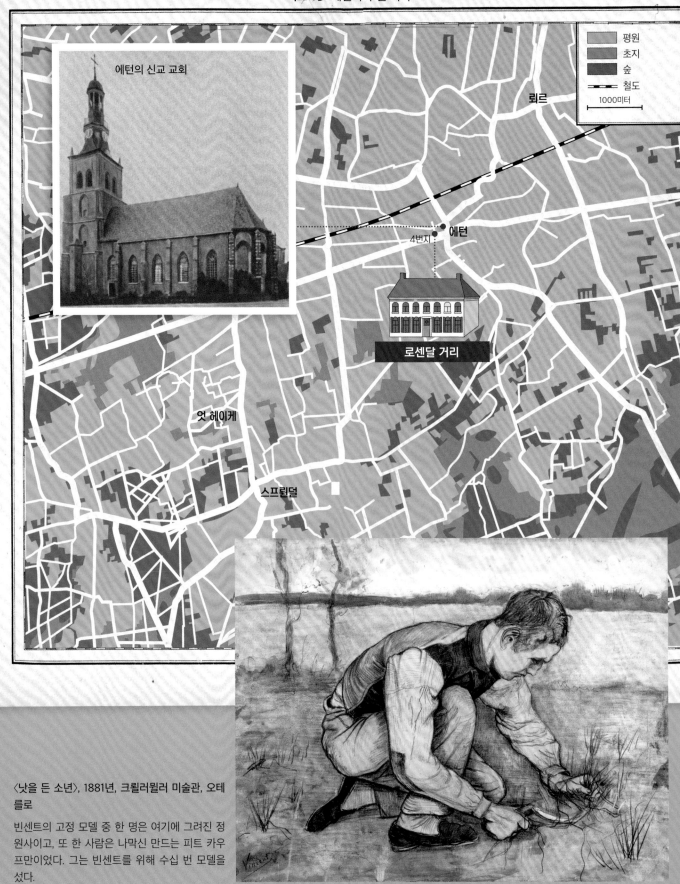

에턴의 신교 교회

뢰르

평원
초지
숲
철도
1000미터

에턴

4번지

로센달 거리

엇 헤이케

스프린덜

〈낫을 든 소년〉, 1881년, 크뢸러뮐러 미술관, 오테를로

빈센트의 고정 모델 중 한 명은 여기에 그려진 정원사이고, 또 한 사람은 나막신 만드는 피트 카우프만이었다. 그는 빈센트를 위해 수십 번 모델을 섰다.

에턴

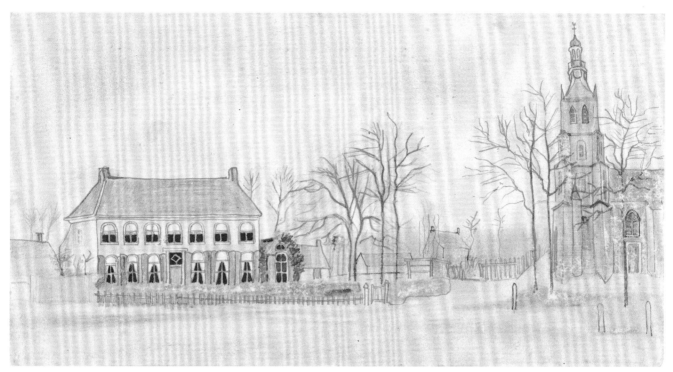

〈에턴의 목사관 및 교회〉, 빈센트가 1876년에 그린 것과 같은 그림, 반 고흐 미술관, 암스테르담
목사관 오른쪽에 빈센트의 첫 번째 화실이 있다.

자신만의 화실

빈센트는 에턴에서 목사관 옆에 있는 작은 건물에 첫 번째 화실을 꾸몄다. 빈센트는 테오에게 이런 편지를 썼다. "내가 할 수 있는 만큼 많은 습작을 만들고 싶다. 왜냐하면 그것들이 나중에 내 그림의 씨앗이 되기 때문이다."

빈센트는 모든 종류의 미술 기법을 실험하였고, 복제품을 본떠서 그려 보았다. 벌판에서 그린 스케치를 완성하고 인물을 그리는 연습도 했다. 벽에 남자와 여자 그림으로 가득한 방 안에서 빈센트는 작업을 계속했다.

과거 반 고흐 가족의 집에서 일했던 하녀는 훗날 빈센트가 밤을 새며 그림 작업에 몰두한 걸 기억한다고 이야기했다. 빈센트의 어머니가 커피를 준비하고 빈센트를 부르면 나타나기까지 한 시간이 걸렸다. 가끔은 나타나지 않을 때도 있었다고 한다.

빈센트는 에턴에서 얼마 되지 않아 유명해졌다. 비옷을 입고 모자를 쓴 채 화구를 팔 아래 끼고 마을을 돌아다녔으니 유명해질 수밖에. 빈센트는 자신이 길가에서 작업을 하는 동안 에턴의 주민들이 쳐다보는 것을 싫어하지 않았다고 한다. 너무 오랫동안 들여다보는 사람들은 내쫓았지만 말이다.

가끔은 노동자들을 모델로 삼아 그림을 그리기 위해 집으로 찾아갔다. 그때마다 어떤 자세를 취해야 하는지 설명하는 건 무척이나 어려웠다. 빈센트는 그들이 작업복을 입고 작업하는 모습을 그리고 싶어 했지만, 그들은 단정한 옷차림으로 일요일에 교회를 가는 자신들의 모습을 영구히 보관하고 싶어 했다. 빈센트는 "한 예술가의 작은 불행"이라며 테오에게 편지로 불평을 하기도 했다.

1881년 9월 빈센트는 신이 나서 스케치가 가득한 편지를 테오에게 보냈다. "괭이질하는 사람, 씨 뿌리는 사람, 삽질하는 사람, 그리고 남자와 여자들을 끊임없이 그려 봐야 한단다. 농부들의 생활에 관한 모든 것을 연구하고 그려 봐야 해." 빈센트는 이 무렵 그림 그리는 재미에 빠져 있었다.

안톤의 방문

6월 중순 안톤 반 라파르트가 빈센트를 찾아와 2주 정도 빈센트의 집에 머물렀다. 단정한 빈센트의 친구는 가족들의 마음에 쏙 들었다. 빈센트와 안톤은 자연으로 들어가 의자를 펴고 그림을 그렸다. 이 시기에 빈센트는 헤이그에도 들렀다. 그곳에서 자신의 그림을 구필 화랑에 보여 주고 긍정적인 평가를 받았고 사촌의 남편인 안톤 마우베의 화실을 방문했다.

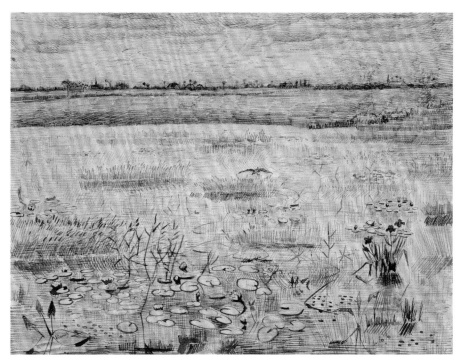

〈연꽃과 습지〉, 1881년, 버지니아 순수미술박물관, 리치먼드

안톤 마우베

안톤 마우베는 외국에서도 유명한 화가였다. 양들이 그려진 그의 풍경화는 미국에서 그림을 모으는 사람들에게 매우 인기였다. 마우베는 사실적인 네덜란드 풍경을 주로 우울한 색조로 그린 헤이그 학파의 일원이었다.

마우베는 빈센트에게 자신의 습작들을 보여 주면서 빈센트의 그림에도 관심을 가졌다. 마우베는 빈센트에게 유화를 연습하고 살아 있는 모델을 그리라고 조언했으며 새로운 작품을 그려 가지고 오라고도 했다. 그러고는 빈센트에게 물감, 붓, 팔레트, 팔레트용 칼, 오일, 물감 용해제가 든 화구 가방을 보냈다. 빈센트는 이제 유화를 그리기 시작해야 했다. 빈센트는 진지하게 "왜냐하면, 테오야, 내 진짜 경력이 그 그림(유화)으로 시작되기 때문이야. 너도 그 생각에 동의하지?"라고 테오에게 편지를 썼다.

안톤 마우베
〈양들과 목자〉, 1888년
테일러 박물관, 하를럼

밀레의 〈씨 뿌리는 사람〉 복제화, 1850년경,
반 고흐 미술관, 암스테르담

〈씨 뿌리는 사람〉(밀레의 그림을 본뜸), 1881년경, 반 고흐 미술관, 암스테르담

빈센트는 자신이 존경하던 프랑스 화가 밀레의 대작 〈씨 뿌리는 사람〉을 본떠서 그렸다. 빈센트는 〈씨 뿌리는 사람〉을 끝없이 이어지는 삶의 상징으로 보았다.

암스테르담으로 돌아오다

1881년 여름 에턴의 목사관에 방문객이 한 명 찾아왔다. 빈센트의 사촌인 미망인 케이 보스였다. 그녀는 빈센트가 암스테르담에서 자주 찾았던 스트릭커 이모부의 딸이었다. 빈센트는 케이 보스를 보고는 곧 사랑에 빠졌다. "케이 보스가 나의 동반자이고 내가 케이 보스의 동반자인 것 같다."라고 테오에게 편지를 쓸 정도였다.

빈센트는 케이 보스에게 청혼을 했으나 케이 보스는 단 세 마디로 거절했다. "아니요, 절대로, 그럴 일 없어요." 매우 분명한 답이었다. 빈센트는 그 말을 받아들일 수가 없었다. 케이 보스에게 계속해서 편지를 쓰는 모습에 빈센트의 부모는 무척이나 놀랐다. 빈센트는 심지어 스트릭커 이모부에게 자기편에 서 달라는 편지들을 보냈다. 몇 번이나 물세례를 맞았지만 빈센트의 마음을 식게 할 수는 없었다. 케이 보스도 결국 자신을 사랑하게 될 거라고 굳게 믿고 있었다.

11월에 빈센트는 결국 가족 모두의 충고를 무시하고 암스테르담으로 케이 보스를 설득하러 갔다. 빈센트는 케이 보스가 남편을 잃고 나서 쭉 살고 있던 케이저르흐라흐트 8번지 스트릭커 이모부 집을 찾아가서 매일 저녁마다 벨을 눌렀다. 물론 케이 보스를 만날 수는 없었다. 상황이 그러하자 비탄에 빠진 빈센트는 자신의 사랑을 증명하기 위해 가스램프에 손을 올려서 누군가가 급히 등불을 끄기도 했다. 빈센트의 부모는 아들의 행동에 깊은 수치심을 느꼈다.

케이 보스와 그녀의 아들, 1879-1880년경

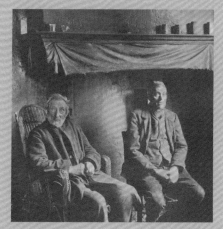

알렉산더 더 흐라프와 하네스 오스트레이크,
1926년경

에턴에서 그린 불가사의한 작품

　사진은 하네스 오스트레이크가 에턴의 아우더 브레다서반에 있는 자신의 부모 집에 앉아 있는 사진이다. 빈센트가 처음 그의 부모를 그리려고 찾아갔을 때 오스트레이크는 열한 살이었다. 오스트레이크의 가족은 정기적으로 빈센트의 그림을 받았다고 한다.

　아주 오래 전부터 하네스의 어린 동생인 마뉘스 오스트레이크가 빈센트의 알려지지 않은 그림 한 점을 자루에 싸서 마룻바닥 아래 숨겨 놓았다는 소문이 돌았다. 사람들은 무척이나 궁금해했지만 마뉘스는 예전에 빈센트의 그림을 도둑맞은 경험이 있어서 누구에게도 보여 주지 않았다. 네덜란드 란트스타트 지역의 기자들과 미국의 수집가들이 소식을 듣고 에턴으로 찾아왔지만 그림은 보지 못했다. 심지어 도시의 시장도 그 작품을 본 적이 없었다. 사람들은 그 불가사의한 그림이 아예 존재하지 않는 건 아닌가 하는 생각을 했다고 한다. 아니면 농장의 습한 공기 때문에 당연히 그림이 망가졌을 거라고 생각했다.

　하지만 마뉘스가 1950년대 중반에 세상을 떠난 뒤 그림이 세상 밖으로 나왔다. 마지막까지 마뉘스를 보살폈던 석탄 판매상인 이웃집 남자가 그 그림을 상속받았다. 1975년 마침내 그 그림은 뉴욕에 있는 메트로폴리탄 미술관으로 가게 되었다.

　사진의 왼쪽에 있는 사람은 에턴 교회 관리인이자 목수였던 알렉산더 더 흐라프이다. 그는 빈센트가 나무판자에 스케치한 디자인대로 화가를 위한 접이 의자를 만들었다. 알렉산더는 빈센트를 농담을 전혀 하지 않는 아주 진지한 사람으로 기억하고 있었다고 한다.

〈에턴의 길〉, 1881년, 메트로폴리탄 미술관, 뉴욕
빈센트는 훗날 스타시온 거리가 된 뢰르서 거리를 그렸다. 버드나무가 줄지어 서 있는 거리를 한 남자가 빗자루로 쓸고 있다.

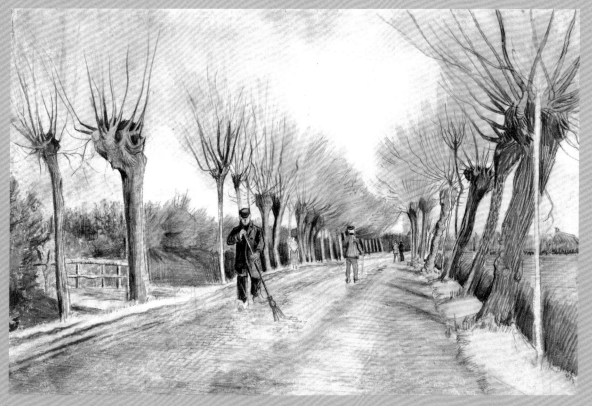

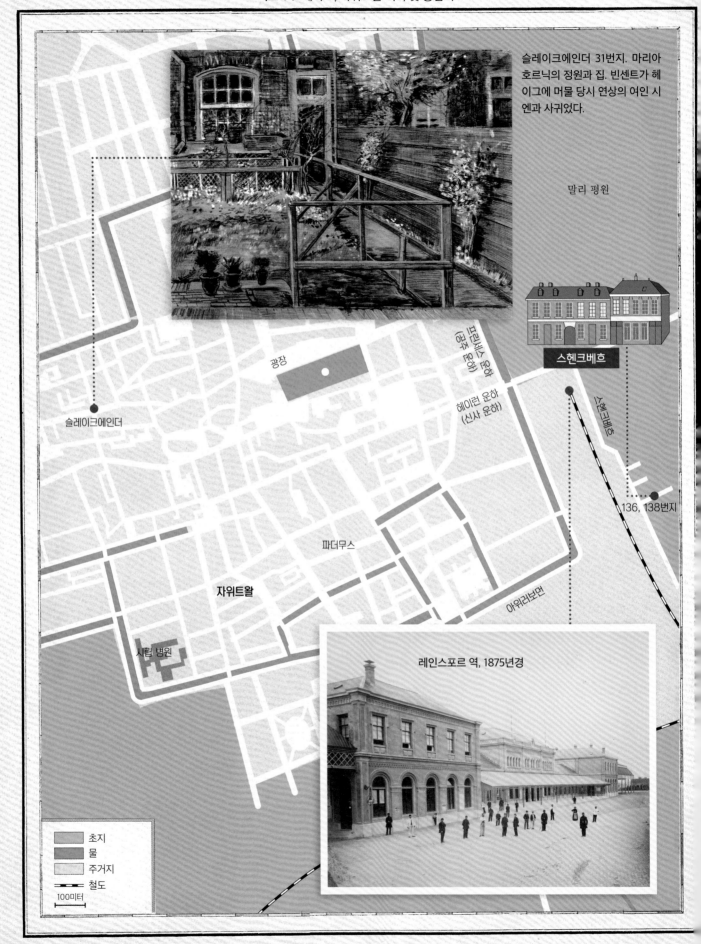

슬레이크에인더 31번지. 마리아 호르닉의 정원과 집. 빈센트가 헤이그에 머물 당시 연상의 여인 시엔과 사귀었다.

말리 평원

스헨크베흐

슬레이크에인더

마리니스 운하 (왕족 운하)

헤이런 운하 (신사 운하)

광장

파더무스

자위트왈

아워러보먼

136, 138번지

시립 병원

레인스포르 역, 1875년경

초지
물
주거지
철도
100미터

헤이그

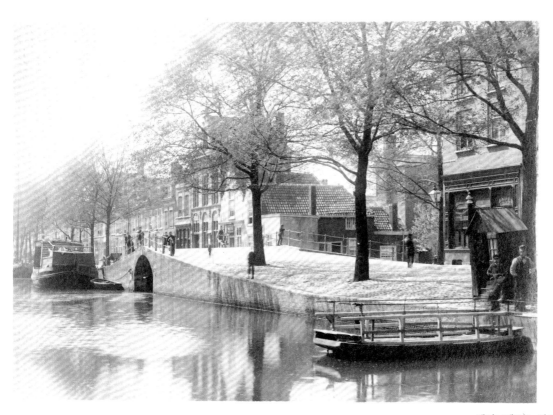

헤이그에 있는 아위러보먼 지역, 1895년경
마우베가 이 운하 근처에 살면서 작업을 했다.

집에서 쫓겨나다

빈센트는 안톤 마우베에게 그림을 배우기 위해 암스테르담에서 헤이그로 떠났다. 부모님과 마주치고 싶지 않아서 더 서두르기도 했다. 도착하자 안톤 마우베는 바로 빈센트에게 과제를 주었다. 빈센트가 테오에게 보낸 편지를 보면 "오자마자 마우베가 나막신 몇 개와 다른 소재로 이루어진 정물화를 그리게 했다."는 이야기가 있다. 그리고 마우베가 빈센트에게 "특색 없는 사람이라고만 생각했는데 이번 기회에 그게 아니라는 걸 알았어요."라고 칭찬을 했다는 대목도 나온다. 그 칭찬에 빈센트는 매우 기뻐했다.

크리스마스 즈음이 되어서 빈센트는 돈이 다 떨어지자 다시 에턴에 왔다. 하지만 다시 부모님과 갈등을 빚었다. 크리스마스에 교회 예배에 가는 것을 거부하는 바람에 부모님과 엄청난 말다툼이 벌어진 것이다. 빈센트의 부모는 빈센트를 집에서 내쫓았다. 빈센트는 에턴의 목사관을 떠나서 헤이그로 가 버렸다.

이 일로 테오는 매우 화를 냈다. 테오는 편지에 "무슨 악마가 들어서 어린아이처럼 부끄러운 줄도 모르고 그런 짓을 했어? 형은 아버지와 어머니의 삶을 비참하게 만들고 더 이상 지탱할 수 없게 했어."라고 언짢은 기분을 그대로 드러냈다. 하지만 빈센트에게 보내던 지원을 끊은 건 아니었다. 빈센트가 그림을 계속 그릴 수 있도록 돈을 보내 주었다.

〈도자기 주전자와 나막신 정물화〉, 1881년,
크뢸러뮐러 미술관, 오테를로

〈목수의 창고와 빨래터〉, 1882년, 크뢸러뮐러 미술관, 오테를로

스헨크베흐 138번지에 있던 빈센트의 화실에서 본 풍경이다.

〈지팡이를 짚은 노인〉, 1882년, 반 고흐 미술관, 암스테르담

스헨크베흐 138번지

크리스마스에 에턴을 떠난 빈센트는 1월 1일 이미 화실이 붙은 집을 구했다. 그 집은 헤이그 중심지에서 조금 떨어진 스헨크베흐에 있었다. 빈센트는 동네를 산책하면서 여러 스케치를 했다. 집에 와서도 집 밖 풍경을 스케치했다.

그 스케치를 보면 빈센트가 정말로 한적한 도시 외곽에서 살았다는 걸 알 수 있다. 집은 상태가 썩 좋은 편은 아니었다. 스스로도 '진정한 폐허'라고 묘사할 정도였다. 4월 말 폭풍우가 치던 밤에는 화실 창문이 모두 부서졌다. 유리창 4개가 박살나고 창틀은 완전히 빠져 버렸다. 벽에 붙어 있던 그림도 찢어지고, 이젤도 바닥에 쓰러졌다. 빈센트는 이웃집 남자의 도움을 얻어 울로 만든 담요로 못질을 하여 창문을 가렸지만 그래도 불안해서 한숨도 못 잤다. 빈센트는 다른 집을 구해야 했다.

서민 지역

헤이그에서는 안톤 마우베의 충고에 따라 수채화와 인물화를 그리는 데 집중했다. 하지만 빈센트를 위해서 모델을 자청하는 사람이 많지 않았다. 게다가 빈센트는 모델료를 지불할 만큼 돈이 넉넉하지도 않았다. 좋은 모델을 구하는 건 당연히 걱정거리로 남아 있었다. 그래서 스케치할 사람들을 찾기 위해 집에서 가까운 역의 삼등석 대합실을 찾아갔다. 서민 지역에 가거나 급식소, 양로원, 모이만 형제의 복권 가게 같은 곳에 가기도 했다.

가끔 빈센트는 젊은 화가 헤호르헤 헨드릭 브레이트너와 함께 다녔다. 그 젊은 화가는 나중에 암스테르담 도시 풍경을 그리는 화가로 유명해졌다. 브레이트너는 빈센트가 가끔 너무 눈에 띄게 스케치를 하여 소동을 일으키기도 했다고 회상했다. 모든 사람들이 자신들의 생활을 보여 주고 그림을 그리라고 허락하지는 않았을 것이다.

도시 풍경

"테오, 이건 기적이야."

어느 날 빈센트는 편지를 썼다. 암스테르담에서 예술품 판매를 하던 코르 삼촌이 빈센트에게 그림을 주문한 것이다. 빈센트는 예전에 작은 그림 몇 점을 구필 화랑에서 일할 당시 상사였던 헤르마뉘스 테르스테이흐에게 판 적이 있다. 그러나 그 상사는 그림에 대해 심한 지적만 했다. 코르 삼촌은 우선 헤이그 도시 풍경 3점을 주문했다. 그러고 나서 12점이 넘는 그림을 더 주문했다. 그림값은 한 점당 2길더 50센트를 받아서 테오에게 매달 받는 생활비에 기분 좋게 보탤 수 있었다. 게다가 이 그림들을 통해서 빈센트는 원근법을 연습하고 올바르게 도구를 사용하는 방법들을 익힐 수 있었다. 빈센트는 열정적으로 그림을 그렸다. 몇 주 뒤에 주문받은 그림들을 모두 완성할 수 있었다.

〈'파더무스' 거리 풍경〉, 1882년, 크뢸러뮐러 미술관, 오테를로

〈생선 건조 업체〉, 1882년, 흐로닝어 미술관

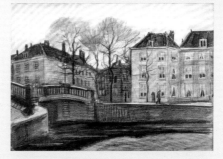

〈레인스포르 역〉, 1882년, 헤이그 시립 박물관

〈헤이그 스헹크베흐에 있는 피에르 판 더 퓌더 화훼재배회사〉, 1882년, 암스테르담 국립 박물관

〈헤이그 헤이런 운하와 프린세스 운하 구석에 있는 다리와 집들〉, 1882년, 반 고흐 미술관, 암스테르담

〈헤이그 레이닝 은행 입구〉, 1882년, 반 고흐 미술관, 암스테르담

슬레이크에인더 주민들, 1900년경

〈가난한 사람들과 돈〉, 1882년, 반 고흐 미술관, 암스테르담

슬레이크에인더

빈센트가 코르 삼촌을 위해 그린 그림 한 점에는 슬레이크에인더에 있는 집이 보인다.(76 쪽 참고) 허름한 곳에 위치한 그 집에는 빈센트의 모델 중 한 명이었던 가난한 여인 마리아 호르닉이 살고 있었다. 그녀의 딸들도 적은 돈에 정기적으로 그림 모델을 서 주었다.

빈센트는 그중 큰딸인 클라시나에게 끌렸다. 그녀는 시엔이라고도 불렸는데, 서른두 살에 다섯 살짜리 딸이 있었고, 둘째 아이를 임신하고 있었다. 시엔은 창녀였다. 아이의 아버지가 누구인지 몰랐다. 건강도 썩 좋지 않아서 병원에 입원해 있는 날이 많았다. 빈센트는 시엔과 많은 시간을 보냈다. 시엔이 퇴원하면 그녀와 딸을 보살피고 싶어 했다. 테오에게 "시엔은 나에게 길들여진 비둘기처럼 나를 따라. 시엔은 돈이 없지만 내가 나의 일로 돈을 벌게 도와주는 사람이다."라고 편지를 쓰기도 했다.

빈센트가 1882년 5월 테오에게 돈을 부탁하면서 보낸 엽서. 다른 사람들이 편지 내용을 보는 것이 싫었던 빈센트는 편지를 영어로 썼다. 반 고흐 미술관, 암스테르담

시립 병원

그런데 그 당시 빈센트는 갑작스럽게 성병으로 입원을 하게 됐다. 빈센트는 헤이그 사람들이 이야기하는 '자위트왈' 지역의 병원에 입원 수속을 밟았고 3주 동안 머물러야 했다. 치료는 무척 고통스러웠다. 하지만 푸른 초목과 신선한 외부 공기를 그리워하긴 했어도 강제 휴식은 그에게 좋은 영향을 가져왔다. 그림을 그릴 수 없는 그 시간 동안은 원근법에 대한 책을 읽으면서 시간을 보냈다.

병문안 오는 사람은 거의 없었다. 빈센트는 이웃들에게 2주 동안 도시를 떠난다고만 이야기하고 왔다. 만삭이었던 시엔은 빈센트에게 훈제 고기, 설탕, 빵 같은 음식을 가져다주었다. 빈센트의 부모는 옷과 담배, 돈을 보내 주었다.

어느 날, 침대 옆에 아버지가 와 있는 걸 보고 빈센트는 깜짝 놀랐다. 아버지는 지난 말다툼에 대한 이야기는 하지 않았다. 빈센트는 아버지가 와서 무척 기뻤지만, 퇴원하고 에턴으로 와서 쉬라는 아버지의 제안은 거절했다.

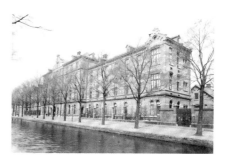

시립 병원, 1895년경

스헤베닝언

"시립 병원보다 스헤베닝언에 가고 싶었던 건 두말할 필요도 없지."

빈센트는 병원에서 퇴원하자마자 테오에게 편지를 썼다. 빈센트는 다시 그림을 그릴 수 있게 되어 무척 기뻤다.

빈센트는 헤이그의 해변 휴양지인 스헤베닝언에 가서 모래 언덕과 어부들의 배, 생선을 건조시키는 생선 건조 가공 모습 등을 스케치에 담았다. 모래 언덕에 갈 때면 의자를 가져가지 않고 그냥 생선을 잡는 망태기에 앉아 그리기도 했다. 대부분은 풀이나 모래 위에 눕거나 앉았다. 그래서 늘 옷이 지저분해졌다. 스스로가 봐도 '로빈슨 크루소의 옷' 같았다.

그래서 테오가 언젠가 헤이그로 왔을 때 빈센트는 그에게 구필이나 마우베의 화실 같은 멋진 곳에는 가지 말자고 했다. 자신이 테오를 난처하게 할 거라는 것을 알고 있었기 때문이다.

〈스헤베닝언에 있는 생선 가공 시설〉, 1882년, 크뢸러뮐러 미술관, 오테를로

〈어선이 있는 해변〉, 1882년, 개인 소장

스헨크베흐 138번지의 집 창문을 박살낸 폭풍이 지난 뒤에 빈센트는 136번지에 있는 임대로 나온 집을 보았다. 다음 날 빈센트는 테오에게 쓴 편지에 그 집의 평면도를 그려 보냈다. 그 집에는 그 집만의 입구가 있었고, 측면에 방(유리창이 없는)과, 부엌, 방, 그리고 북서쪽에 유리창 3개가 있는 화실이 있었다. 또한 다락이 딸려 있었다.

스헨크베흐 136번지

빈센트는 그렇게 아늑한 집으로 꾸밀 필요는 없다고 생각했다. 그리고 애써 새로운 집을 구할 필요도 없었다. 왜냐하면 살던 집 바로 옆집에 자리가 났기 때문이다. 그 집은 튼튼하고 괜찮았는데 단지 스헨크베흐에 있다는 이유만으로 사람들에게 인기가 없었다. 집주인은 빈센트의 이사를 돕기 위해서 건

장한 남자 몇 명을 보내 주었다. 시엔은 그 사이에 출산을 하고 병원에 입원해 있어서 대신 시엔의 어머니가 집 청소를 도와주었다.

빈센트가 하고 있는 일들에 대해 관심 갖는 사람은 거의 없었다. 가족들과 마우베, 과거 빈센트의 상사였던 테르스테이흐조차 빈센트와 시엔의 관계를 이해하기엔 어려움이 있었다. 마우베와

테르스테이흐는 점차 빈센트와 멀어졌다. 빈센트의 아버지도 병원에 방문했을 때 직감했다. 낮은 계층에 대한 빈센트의 관심은 결국 불확실한 결합으로 끝날 거라고 말이다. 아버지는 불안한 마음에 테오에게 편지를 썼다. 아버지는 시엔이 창녀라는 것도 모르는 상황이었다.

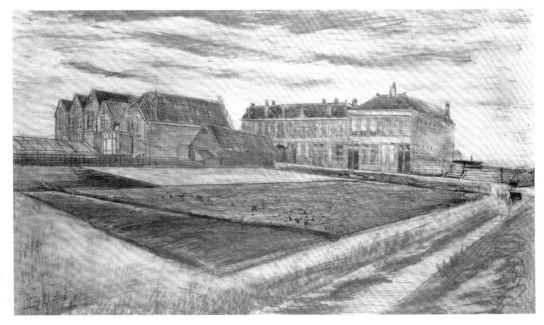

〈스헨크베흐에 있는 화훼 농장과 집들〉, 1881년, 개인 소장

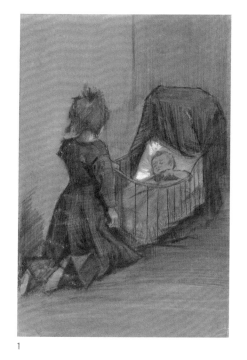

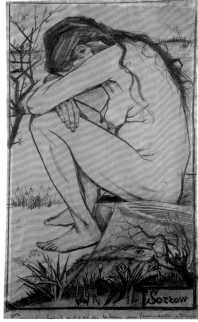

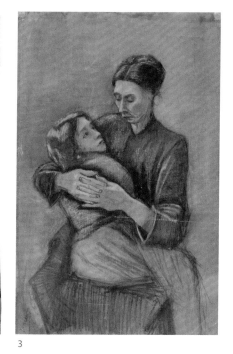

1. 〈요람 옆에 무릎을 꿇고 있는 소녀〉, 1882년, 반 고흐 미술관, 암스테르담
2. 〈슬픔〉, 1882년, 월솔 미술관
3. 〈무릎 위에 아이를 안고 있는 시엔〉, 1883년, 반 고흐 미술관, 암스테르담

생각의 전환

빈센트는 가정을 꾸리는 데 빠져 있었다. 시엔과 시엔의 아이들을 스케치하기도 했다. 얼마 지나지 않아 빈센트는 시엔과 결혼하고 싶어졌다. 하지만 그 생각은 오래가지 못했다. 시엔의 어머니와 오빠들 때문이었다. 빈센트는 그들을 '악명 높은 건달'로 생각했다. 시엔이 사창가에 발을 디딘 것도 시엔의 어머니와 오빠들 때문이었다.

빈센트는 시엔이 다시 그 길로 들어설까 봐 두려웠다. 하지만 시엔은 빈센트가 아무리 화를 내도 가족과 관계를 끊지 못했다. 결국 시엔에 대한 믿음이 사라진 빈센트는 긴 다툼 끝에 더 이상 좋은 관계를 이어나가기 힘들 거란 결론을 내렸다.

빈센트는 오랜 시간 동안 그림을 그리는 데만 전념하고 싶어서 네덜란드 북쪽 드렌터 지방의 히스 들판과 토탄 지대로 여행을 할 계획이었다. 그 무렵 빈센트의 화가 친구인 안톤 반 라파르트 역시 작업을 멈추고 테르스헬링 섬으로 가는 중이었다. 빈센트는 집주인과 계약을 해지하고 짐은 그대로 쌓아 두게 했으며 시엔을 잘 보살펴 달라고 부탁했다. 시엔을 만난 지 1년 반 만에, 빈센트는 레인스포르 역에서 시엔과 그 아이들과 이별했다. 테오에게 보낸 편지에도 "이별은 그렇게 쉽지만은 않았다."라고 썼다.

〈줄기만 남은 버드나무〉, 1882년, 반 고흐 미술관, 암스테르담

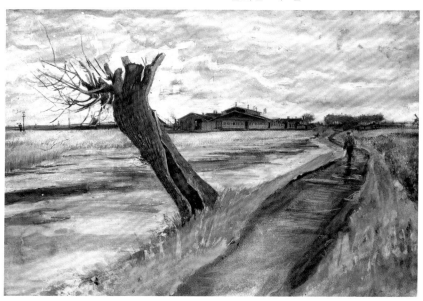

호헤베인 근처에 있는 진흙 오두막, 1900년경

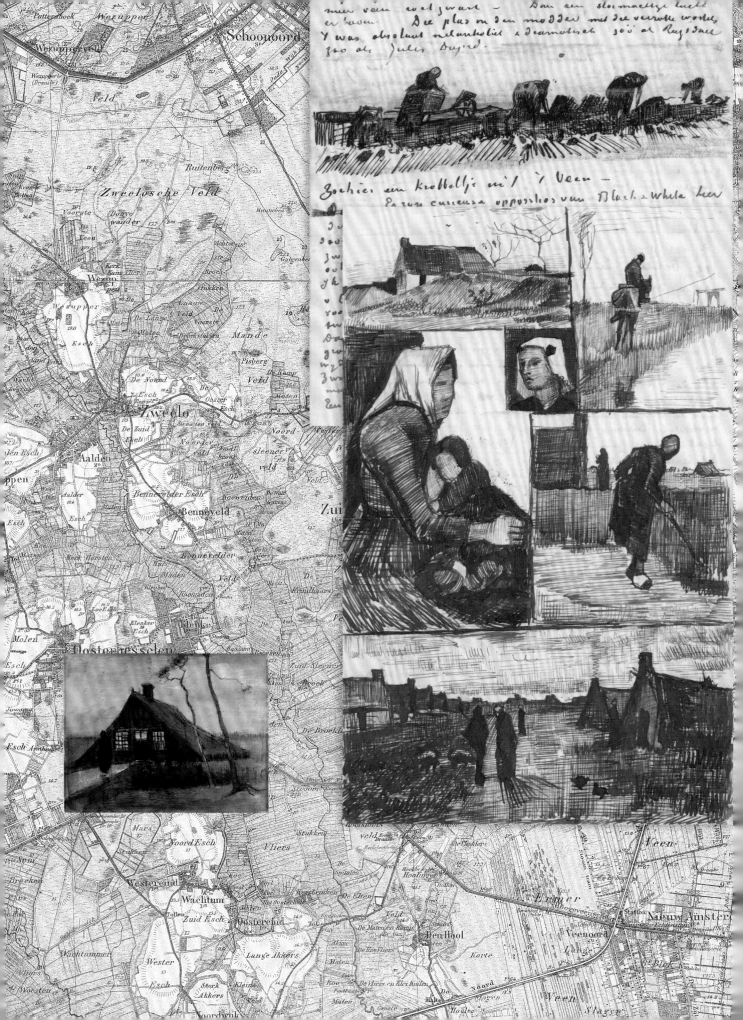

드렌터

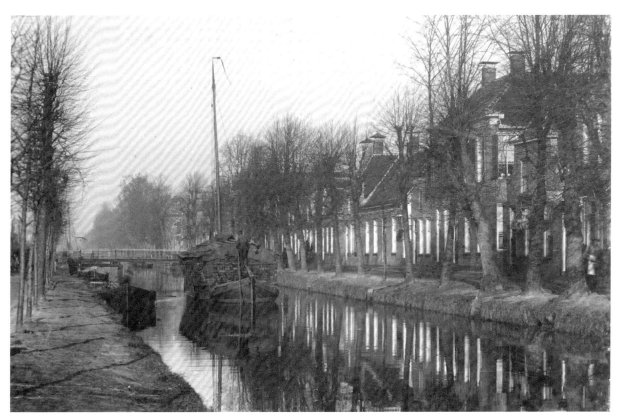

호헤베인 운하에 정박 중인 토탄
운반선, 1897년

←
〈잔디 지붕 오두막(저녁 무렵 토탄
건물)〉, 1883년, 크뢸러뮐러 미술
관, 오테를로

테오에게 보낸 편지 안에 있던 스
케치로 토탄 채취 노동자들을 그린
것이다. 1883년 10월 7일, 반 고흐
미술관, 암스테르담

드렌터에서 빈센트가 본 것을 테오
에게 보여 주기 위해 그린 스케치,
1883년 10월 3일, 반 고흐 미술관,
암스테르담

드렌터 지도 세부

호헤베인

헤이그에서 출발하여 오랜 기차 여행 끝에 빈센트는 밤 9시경 칠흑처럼 어두운 호헤베인
에 도착했다. 우선 철도 공무원 알베르튀스 하르트사위커의 여관에 방을 구했다.

빈센트는 커다란 식당 안에서 테오에게 편지를 썼다. 감자를 깎는 여인을 보고 빈센트는
브라반트를 떠올렸다. 빈센트는 드렌터 지방에서 히스가 가득한 황야를 꼭 보고 싶었다. 그
래서 다음 날 그 어느 때보다 일찍 일어났다. 테오에게 새로운 곳에 대해 설명하는 편지도
썼다. "이곳은 마을이든 도시든 주로 항구를 따라 집들이 길게 늘어서 있다. 새로 지은 집도
많지만 그보다 더 아름다운 오래된 집들도 있단다."

들판에서

며칠 동안 호헤베인을 돌아다니다 빈센트는 우연히 금광을 발견했다. 반가운 마음에 테오
에게 "여기는 어딜 가도 모두 아름다워."라고 편지를 썼다. 잔디로 덮인 오두막, 운하 옆 둑
길에서 어른이나 아이 혹은 말이 끄는 토탄 운반용 배도 보았다. 들판에서 본 양떼와 양치기
가 있는 풍경은 브라반트보다 더 아름다웠다. 벌집이 이곳저곳에 많은 것도 독특했다. 열심
히 일하는 사람들, 단순하고 조용한 풍경, 그 모습이 다였지만 모든 게 아름다웠다.

토탄

호헤베인과 주변 지역의 주요 수입원 중 하나는 토탄이었다. 엄청난 양의 토탄이 도시 주변 토탄 지역에서 채굴되었다. 토탄은 식물이 습한 땅에서 오랜 시간 쌓여 분해된 것으로 검은 갈색을 띠는데, 가정뿐만 아니라 암스테르담 지역의 철강 공장에서 주요 연료로 사용되었다. 이미 수 세기에 걸쳐 판매되어 온 토탄은 특별히 건설된 물길을 따라 배로 운반되었다.

〈토탄 지역의 두 여인〉, 1883년, 반 고흐 미술관, 암스테르담

〈토탄 운반 배와 두 사람〉, 1883년, 드렌터 박물관, 아선

토탄을 뒤집는 드렌터 사람들, 1900-1920년

여성들과 아이들이 토탄 지역에서 일을 하고 있다. 어린 아이들이 토탄 위에서 바라보고 있다.

지도 15: 드렌터 남동부

즈베이로

스홀터의 집

호헤베인

24번지

페르렝더 호헤베인 파르트 수로

니우암스테르담

페서 거리

독일

그곳에서 본 모든 것은 빈센트에게 진짜 삶의 현장이었다. 테오에게 보낸 편지에도 나타나 있다.

"내가 앉아서 오두막집을 그리는 동안 양 마리와 염소 한 마리가 나와 지붕에서 풀을 뜯어 먹기 시작했다. 염소는 용마루까지 올라가더니 굴뚝 안을 들여다보았다. 지붕에서 무슨 소리를 들은 여자는 밖으로 뛰쳐나오더니 빗자루를

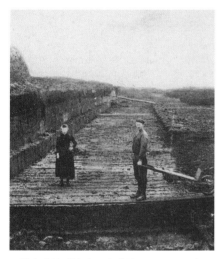

드렌터 페인 지역의 토탄 채굴, 1895-1905년

염소에게 흔들었고 염소는 마치 산양처럼 아래로 뛰어내렸다."

하지만 빈센트는 그곳에서도 보리나주에서 보았던 한적한 삶의 뒷모습을 보게 되었다. 드렌터 사람들은 건강하지 않았다. 몇몇 사람들은 젊은 나이에도 이미 쇠약해져 있었다. 빈센트는 사람들이 마시는 깨끗하지 않은 물과 관련이 있을 거라고 생각했다. 비록 빈약한 사람들이었지만 빈센트는 그들의 모습에 성스러운 모습이 담겨 있다고 생각해서 그림에 담을 가치가 있다고 여겼다. 빈센트는 특히 이곳 남자들이 짧은 바지를 입고 있는 걸 눈여겨보았다. "다리가 드러나도록 짧은 바지를 입으니 움직임을 더 강하게 느낄 수 있다."라고 테오에게 이야기하기도 했다.

물론 어려운 점도 있었다. 호헤베인에서는 유화 물감을 구할 수 없었다. 그래서 테오에게 유화 물감을 보내라고 해야 했다. 모델을 찾는 일도 쉽지 않았다.

"들판에 모델을 세우는 일은 정말 힘들었다. 들판에 선 사람들이 마구 웃으며 집중하지 못했고 나를 미치게 했다."라며 테오에게 불만을 털어놓기도 했다.

빈센트는 호헤베인과 주변 지역에서 가장 가난한 상인 취급을 받는 등 신뢰를 얻지 못했다고 실망했다.

인물화 그리기는 결국 마칠 수가 없었다. 방세도 미리 내야 하는 처지에 모델들한테 좋은 일당을 지불했는데, 모델들은 제대로 협조를 하지 않았기 때문이다. 날씨도 그에게 좋지 않았고 머무는 집도 빛과 공간이 충분하지 않았다. 빈센트는 점점 인내심의 한계를 느꼈다. 테오에게 얼른 더 나은 곳으로 옮기고 싶다고 했다. 그리고 더 좋은 주거지와 작업 장소를 찾기 위해 배를 타고 쌍둥이 마을인 니우암스테르담/페인오르트로 가기로 했다.

니우암스테르담/페인오르트

10월 초 빈센트는 '스니커'라고도 불리는 토탄 운반선을 탔다. 여정은 호헤베인에서 니우암스테르담/페인오르트까지 페르렝더 호헤베인 파르트라는 수로를 따라가는 '기나긴' 여행이었다. 말이나 사람이 끄는 그 배로 30킬로미터를 갔다. 빈센트는 배 안에서도 같이 배를 탄 사람들을 관찰하며 그림을 그렸다. 토탄 지대 풍경도 즐겼다. 빈센트는 토탄 지대에 감명받았던 네덜란드 화가 얀 반 호이엔, 프랑스 화가 샤를 도비니 같은 유명한 풍경 화가의 그림과 비교했다.

니우암스테르담에서 빈센트는 헨드릭 스홀터의 여관에 방을 구했다. 그곳에서 지낸 지 며칠이 되지 않아 빈센트는 단번에 마음에 들었다. 빈센트가 아름답다고 생각하는 것들을 주변에서 쉽게 볼 수 있는 곳이었다. 테오에게 "여기에 평화가 있다. 나의 왕국을 발견한 것 같아."라고 편지를 쓰기도 했다. 하지만 그곳에도 은행과 우체국이 없어서 아버지와 테오가 보내 준 수표를 바꾸러 호헤베인까지 나가야 했다.

빈센트는 9월 24일 호헤베인에서 파리에 있는 테오에게 엽서를 보내면서 같은 날 그림 3점을 소포로 보내겠다고 했다. 우체국 직인은 엽서가 그 다음 날 파리에 도착했음을 보여 준다.

즈베이로의 도르프 거리(지금의 크라위스 거리), 1910년경

즈베이로

빈센트는 여관 주인 스홀터가 일을 보기 위해 아선 시장에 갈 때 동행할 수 있었다. 빈센트는 그곳에서 20킬로미터 더 떨어진 곳에 위치한 즈베이로 마을에 가길 원했다. 즈베이로는 독일 화가 막스 리베르만이 과수원에서 빨래하는 여인들의 그림을 그렸던 곳이다. 게다가 리베르만이 요즘 즈베이로 근처에 머물고 있다는 소문이 돌아서 직접 만날 수도 있을 거라는 기대를 품고 있었다.

그들은 깊은 밤에 길을 나섰고 빈센트는 아침 7시가 되어서야 즈베이로에 도착했다. 리베르만은 거기에 없는 것으로 밝혀졌다. 리베르만은 오직 여름에만 그림을 그리러 왔기 때문이다. 하지만 빈센트는 리베르만이 스케치를 했던 작은 사과 과수원을 찾아갔다. 그 다음 다시 20킬로미터를 걸어서 니우암스테르담에 돌아왔다.

돌아오는 길에는 히스 평원과 밀밭, 농가, 땅을 가는 사람들, 양 치는 사람, 길에서 일하는 인부들, 거름 마차들을 관찰할 수 있었다. 빈센트의 눈에는 이 모든 게 멋있었다. 하루 꼬박 걸려 즈베이로에 다녀온 빈센트는 테오에게 드렌터의 '끝없는' 대지와 하늘을 극찬하는 편지를 썼다. "말과 사람 들이 이처럼 작게 보인 적은 없었다." 어느 것도 그보다 위대하지 못했다.

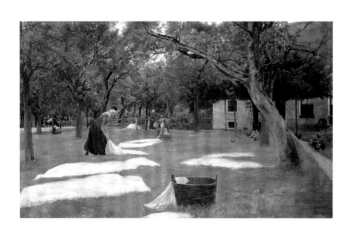

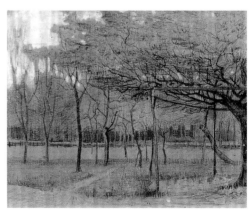

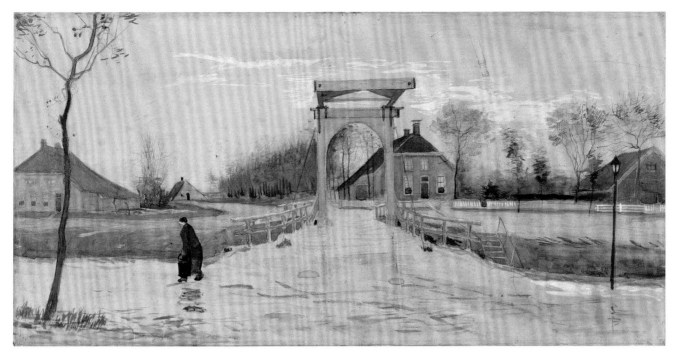
〈니우암스테르담의 개폐교〉, 1883년, 흐로닝어 미술관
이것은 운하 쪽에 있는 헨드릭 스홀터의 여관에서 본 풍경이다.

◀◀ 막스 리베르만, 〈즈베이로의 과수원에서 빨래를 표백하는 작업〉, 1883년, 발라프 리하르츠 미술관 및 코르바우트 재단, 쾰른

◀ 〈나무가 있는 풍경〉, 1883년, 보이만스 반 뵈닝언 미술관, 로테르담
빈센트가 즈베이로에서 그린 스케치이다.

〈즈베이로의 작은 교회〉, 1883년, 개인 소장

집으로

스홀터의 여관 벽난로 속 불길이 늘 흥겹게 흔들렸지만 빈센트는 외로웠다. 문득문득 시엔과 그녀의 아이들이 그리웠다. 테르스헬링 섬에 있는 친구 안톤 반 라파르트를 찾아갈까 생각해 보기도 했는데 알아보니 그는 이미 그 섬을 떠난 뒤였다.

빈센트는 파리 직장에서 어려움을 겪고 있던 테오에게 드렌터에 와서 화가가 되어 보지 않겠냐고 설득했다. 하지만 테오는 건강을 위해서 드렌터의 신선한 공기를 쐬러 갈지언정 화가는 되고 싶지 않다고 했다. 결국 테오는 오지 않았다.

11월 초가 되자 비도 많이 내리고 너무 추워서 밖에서는 그림을 그릴 수가 없었다. 빈센트는 몸도 아프고 외로워지자 점점 신경이 예민해졌다. 테오에게 "고립된 것 같다."라고 편지를 보내기도 했다. 빈센트는 드렌터를 떠나고 싶었다. "6시간 이상 산책하는 것으로 하루를 시작해서 주로 들판을 지나 호헤베인으로 간다."며 테오에게 편지를 썼다. '폭풍이 치고 비와 눈이 내리던 어느 날', 빈센트는 호헤베인에서 위트레흐트로 가는 기차를 탔다. 그 사이 뉘넌으로 이사한 부모님에게 돌아가기 위해서였다.

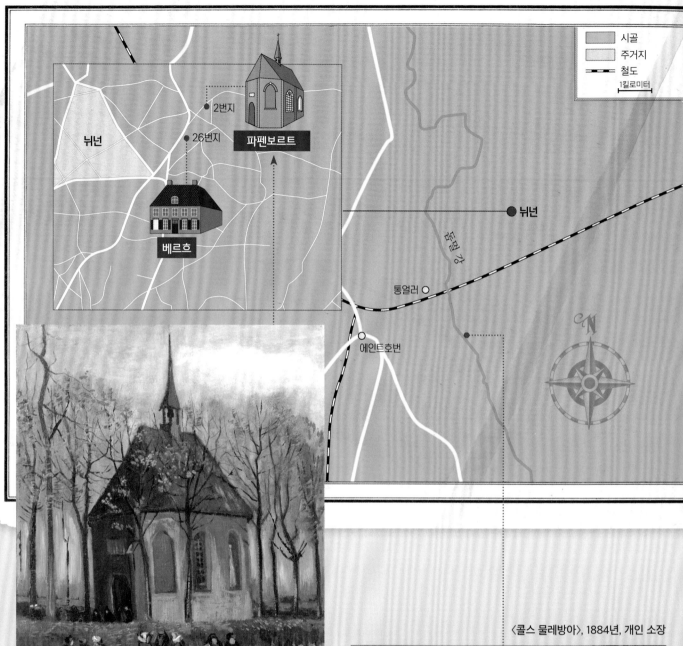

〈뉘년의 개신교 교회〉, 1884-1885년, 반 고흐 미술관, 암스테르담

빈센트의 아버지가 설교를 한 교회는 1828년 정부가 돈을 들여 지은 '와터르스타트 교회'이다. 정부는 개신교와 가톨릭교회의 오래된 교회 건물에 대한 권리와 둘러싼 갈등을 없애려고 이러한 교회를 세웠다. 빈센트는 뉘년에서 설교 후에 교회를 떠나는 신도들의 모습을 그렸다.

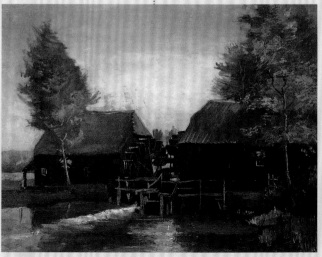

〈콜스 물레방아〉, 1884년, 개인 소장

뉘넌

〈눈 덮인 목사관 정원〉, 1885년, 해머 미술관,
로스앤젤레스

'커다랗고 거친 개'

에턴을 떠난 뒤 빈센트의 아버지는 브라반트 지방의 또 다른 마을인 뉘넌에서 목사로 새로운 일자리를 얻었다. 서른 살이 된 빈센트가 처음으로 그 목사관 문턱을 넘을 때쯤 빈센트의 부모는 이미 1년 이상 그곳에 살고 있었다. 집에는 스물한 살과 열여섯 살이 된 빌레미나와 코르도 함께 살고 있었다.

목사관에 반 고흐라는 성을 가진 식구가 또 등장한 것이 마을에서는 화제가 되었다. 더욱이 파란색 작업복과 선원들이 입는 외투를 입고 털모자를 뒤집어쓴 빈센트의 독특한 모습은 화제가 되기 충분했다. 빈센트의 차림새는 늘 단정하게 차려입는 그의 부모에게 눈엣가시였다.

집에 돌아온 빈센트가 우울증에 걸리는 바람에 아버지와의 관계도 예전처럼 나빠졌다. 빈센트는 테오에게 편지로 부모님이 자신을 집 안에 '커다랗고 거친 개' 한 마리를 들여놓은 것처럼 생각하는 것 같다고 하면서 이렇게 묘사했다. "그는 젖은 발로 안으로 들어오겠지. —그리고 그는 매우 거칠어. 그는 모든 사람을 방해할 거야. 그리고 매우 시끄럽게 짖어 대지."

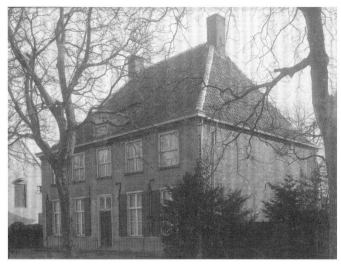
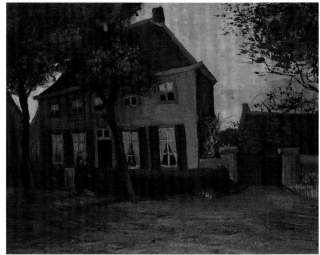

목사관, 1950년대

〈뉘넌의 목사관〉, 1883년, 반 고흐 미술관, 암
스테르담

빈센트와 부모의 관계, 특히 아버지와의 관계는 항상 긴장감의 연속이었다. 집안일을 도왔던 나이가 지긋한 여인은 빈센트가 부모에 대해 항상 '좋은 사람들'이라고 이야기했지만 정작 부모를 대할 때는 거칠었다고 말했다.

빈센트는 가능한 빨리 다시 떠날 충분한 이유를 가지고 있었지만, 집에 머물렀다. 빈센트는 헤이그에 남겨 놓은 짐을 뉘넌으로 부치기 위해 집을 잠깐 떠났다. 다시 한 번 시엔과 이별을 하고 그가 쫓겨난 지 2년이 된 크리스마스에 다시 부모에게 돌아왔다.

빈센트의 부모는 목사관의 뒤편 부속 건물을 모두 비우고 아들이 그곳을 화실로 사용할 수 있게 했다. 빈센트는 작업에 몰두했다. 그러나 몇 달이 지나서 빈센트는 마을 다른 곳에 작업실을 빌렸고 부모와 조금 더 거리를 두게 되었다.

목사관의 뒤쪽. 오른쪽 부속 건물에 빈센트의
화실이 있었다.

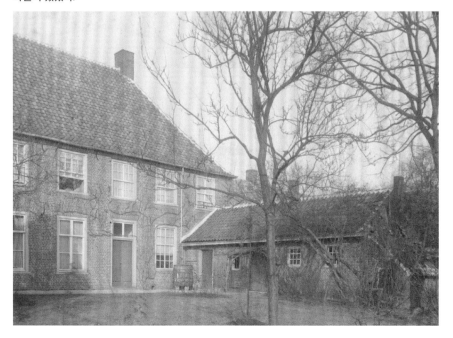

빈센트가 죽은 지 35년이 지났을 때, 베노 제이 스톡피스 기자는 브라반트에서 빈센트를 알고 있는 사람들을 찾아 나섰다. 그는 사진 기자와 함께 빈센트가 살았던 곳을 방문했다. 오래된 목사관의 화실은 닭장으로 사용되고 있었다.

마르홋 베헤만

뉘네빌: 마르홋 베헤만

빈센트의 아버지가 몸담고 있던 개신교 교회의 전임 목사 중에 베헤만 목사가 있었다. 그는 은퇴할 때 목사관 옆에 자신의 집인 뉘네빌을 짓게 했다. 하지만 새로 지은 집에 오래 살지는 못했다. 그 집으로 들어가고 1년 뒤에 세상을 떠났기 때문이다. 반 고흐 가족이 뉘넌으로 이사했을 때, 뉘네빌에는 베헤만 목사의 11명의 자녀들 중 4명이 살고 있었다. 그들은 모두 아직 결혼하지 않은 딸들이었다.

빈센트는 4명의 자매 중에서 가장 어린 마르홋에게 관심을 가지게 되었다. 마르홋은 빈센트보다 열두 살 위였다. 마르홋은 정기적으로 목사관에 왔고 빈센트의 화실을 방문하면서 친해졌다. 그러다 두 사람은 결혼 계획까지 세우게 되었다. 하지만 베헤만 가족은 빈센트와 결혼하는 걸 반대했다. 그들은 빈센트가 괜찮은 신랑감이 아니라고 생각했다. 마르홋은 어쩔 줄 몰라 했다.

"어느 날 아침 마르홋이 바닥에 쓰러졌다. 나는 그냥 몸이 약해서 그런 거라고 생각했다." 빈센트는 테오에게 이렇게 적었다. 그러나 마르홋은 경련과 발작을 일으켰고, 말을 할 수 없는 지경에 이르렀다. "마르홋은 신경쇠약으로 기절한 것이 아닌 것 같았어. 내가 여러 번 겪어 봐서 알아. 혹시 약이라도 먹은 건 아닐까 싶어 물어 봤어."

마르홋은 실제로 스트리크닌이라는 독약을 삼킨 것이다. 뉘넌 들판 한가운데 둘만 있을 때였다. 빈센트의 응급처방으로 자살을 시도했던 마르홋은 가까스로 살아났다. 소문을 막기 위해서 마르홋은 여행을 떠났다. 하지만 사실 마르홋은 위트레흐트에 있는 의사의 집에 머물고 있었다. 빈센트와 마르홋은 계속 친구로 남았지만 결혼까지 이어지지는 않았다. 그렇지만 마르홋은 빈센트의 기억 속에서 사라지지 않았다. 자살을 시도한 지 5년이 지난 뒤에도 빈센트는 마르홋에 대한 내용을 편지에 남겼다.

직공의 집에서

베헤만 목사는 리넨 공장과 다마스크 직물 공장을 세워서 뉘넌의 직공들이 일할 수 있게 했다. 공장은 주로 가내수공업 형태였다. 당시 직공들은 거의 집에 직조기를 가지고 있었다. 목사관 바로 옆에는 몇 개의 직조 공장이 있었는데, 빈센트는 직공들이 일을 하는 모습을 스케치하고 채색하기 위해 그곳에 자주 들렀다.

빈센트는 복잡한 기계 앞에 직공이 앉아서 일하는 모습에 매료되었다. 빈센트가 테오에게 보낸 편지를 보면 직조공이 일주일 동안 열심히 일하면 약 41미터의 직물을 짤 수 있었다고 한다. 그건 아주 좁은 공간에서 직조기가 끊임없이 소음을 내며 돌아간다는 의미이다. 일주일을 꼬박 일하면 직조공들은 4길더 50센트를 벌었다. 하지만 이 임금은 직공들만의 것이 아니었다. 부인들의 몫까지 포함된 금액이었다. 직조 작업을 하려면 부인들이 실타래를 감는 일을 꼭 해 줘야 했기 때문이다. 빈센트는 직공들이 불평하는 소리를 듣지는 못했지만 테오에게 보내는 편지에 "하지만 직공들은 매우 어렵게 살고 있다."라는 말을 남겼다.

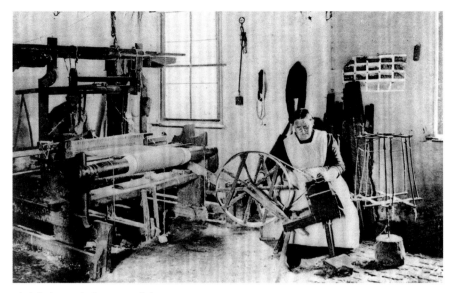

뉘넌의 직조 공장 내부, 1920년경

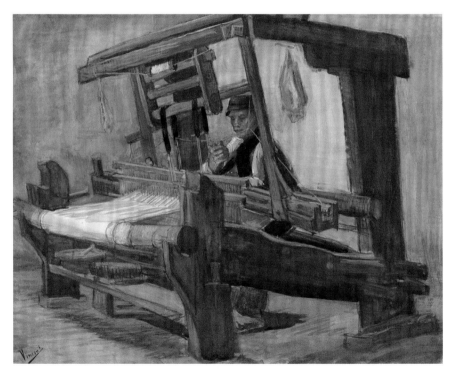

⟨직공⟩, 1883-1884년, 반 고흐 미술관, 암스테르담

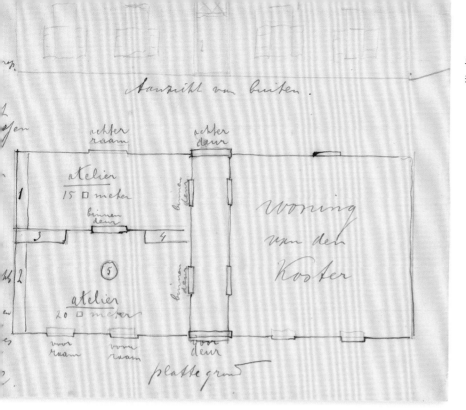

뉘넌에 있던 빈센트의 화실의 평면도를 그린 안톤 케르서마케르스의 편지

교회 관리인 집의 화실

1884년 5월 빈센트는 헤어언트에 있는 가톨릭교회인 클레멘스 교회의 관리인 요하네스 스하프라트의 집에 방 2개를 얻었다. 빈센트는 테오에게 "집에 있는 작은 방보다 거기서 더 편하게 작업을 할 수 있을 것 같아."라고 편지를 보냈다.

11월에 테오에게 보낸 편지에는 3명의 학생을 받아서 정물화 그리는 교습을 하고 있다고 밝혔다. 그중 한 명은 에인트호번에서 가죽 가공을 하는 안톤 케르서마케르스였다. 안톤은 빈센트가 죽은 뒤에 스하프라트의 집 평면도를 그리고 빈센트의 화실에서 보았던 잡동사니들을 묘사해 두었다. 방에는 어디에나 습작과 그림이 놓여 있었다. 새집이 벽장에 가득했고, 구석구석마다 농기구가 놓여 있었다. 가운데에는 난로가 있었고 그 주변으로 재가 여기저기 흩어져 있었다.

교회 관리인의 집

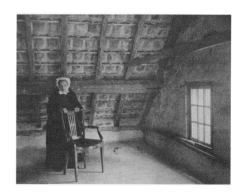

스하프라트의 미망인. 빈센트가 세상을 떠난 후 35년이 지나 그가 살았던 다락방에서 찍은 사진이다. "빈센트는 단순한 사람이었고 한 번도 과하게 흥겹거나 심하게 화를 낸 적이 없었어요. 그는 가난한 사람에게 많이 베풀었어요."라고 그녀는 설명했다. 미망인이 빈센트의 침대가 있던 구석에 서 있다.

실외 그림 작업

"한번 나가서 그림을 그려 봐! 별일이 다 일어나. 네가 받은 4장의 그림을 그리는 동안 먼지나 모래를 털어 내는 일 말고도 수백 마리의 파리도 잡았다. 모래랑 먼지는 사람들이 들판과 덤불을 지날 때 나뭇가지를 스치면서 몰고 오는 거고."

이런 불편함이 있어도 빈센트는 야외에 나가 그리는 것을 가장 좋아했다. 그래야 눈에 보이는 걸 곧바로 캔버스에 옮길 수 있었기 때문이다. 이런 작업이 가능했던 건 1841년 물감 튜브가 발명된 덕분이었다. 빈센트는 물감 가게에서 원하는 색의 유화 물감을 살 수 있었고 어디든 쉽게 가지고 갈 수 있었다. 빈센트가 40년 전에 태어났다면 물감을 돼지 오줌보나 유리관에 담아서 가는 불편함을 겪었을 것이다. 그렇게 물감을 넣어 가면 오줌보 안에서 물감이 쉽게 마르고 유리관은 쉽게 깨지니까 실용적이지 못했다. 그래서 예전에는 주로 실내 화실에서 그림을 그렸다.

돌려서 열었다 닫았다 하는 마개가 있는 주석 튜브가 발명되면서 유화 물감을 안전하게 오래 보관할 수 있게 되었다. 더불어 물감이 대량으로 생산될 수 있게 되었고, 좀 더 다양한 색을 생산할 수 있는 공장도 등장했다. 덕분에 빈센트와 같은 화가들은 선배 화가들보다 물감을 덜 아끼면서 썼다. 물감이 떨어져도 물감 가게에 가서 쉽게 구할 수 있었다.

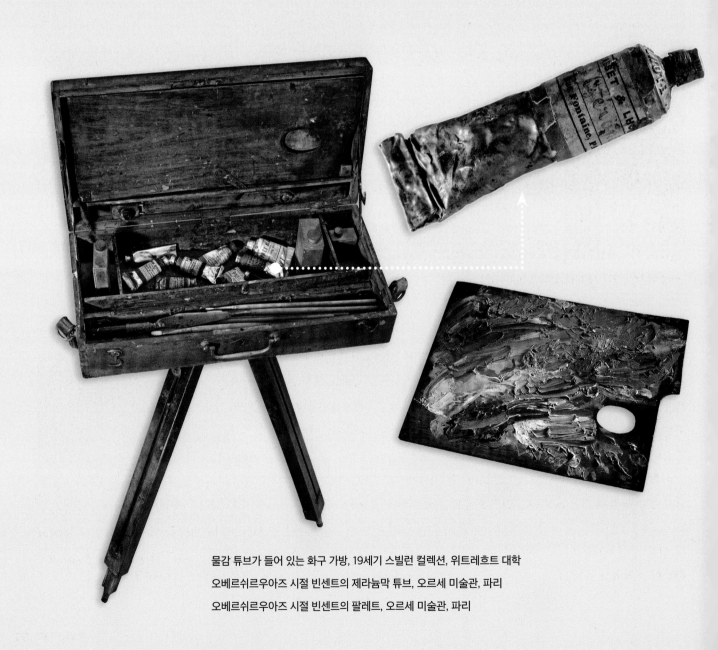

물감 튜브가 들어 있는 화구 가방, 19세기 스빌런 컬렉션, 위트레흐트 대학
오베르쉬르우아즈 시절 빈센트의 제라늄막 튜브, 오르세 미술관, 파리
오베르쉬르우아즈 시절 빈센트의 팔레트, 오르세 미술관, 파리

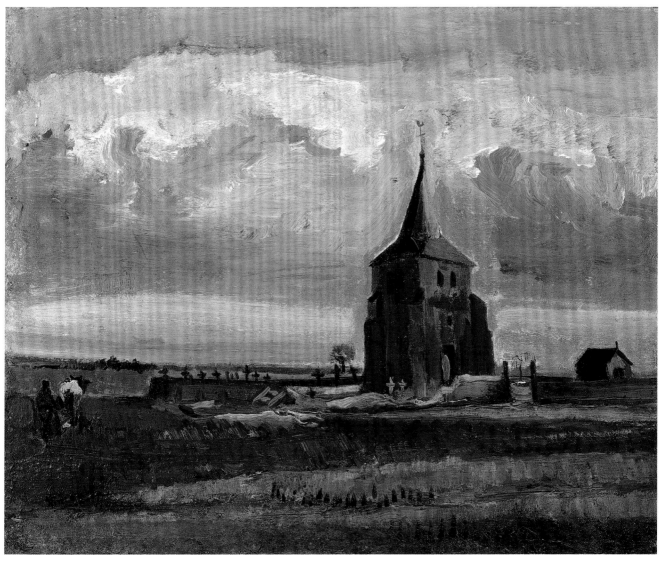

〈뉘넌의 오래된 탑〉, 1884년, 크뢸러뮐러 미술관, 오테를로

교회 묘지 근처의 오래된 교회 탑들

뉘넌 목사관의 정원에서 보면, 오래된 중세 교회 탑들을 볼 수 있었다. 교회들은 이미 대부분 폐허가 되어 있었다. 그렇지만 교회 주변 묘지는 여전히 사용하고 있었다. 빈센트의 표현에 의하면, 주변 지역 농부들은 "한평생 농사를 지은 그 땅에 매장되었다." 빈센트의 아버지도 그곳을 마지막 안식의 장소로 삼았다.

수세기에 걸쳐 교회 주변 마을 주민들이 이사를 가자 교회 탑들은 마을 밖으로 옮겨져 들판 한가운데 세워졌다. 빈센트는 몇 차례 그것들을 그리러 갔다. 1885년 5월에는 "요즘 무척 힘들게 그림을 그리고 있어. 들에 있는 오래된 탑들이 부서지고 있거든."이라는 편지를 썼다. 1885년 6월 말경 탑들은 완전히 부서졌다.

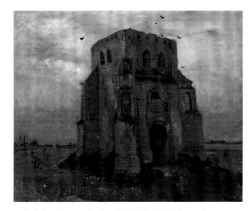

〈뉘넌에 있는 오래된 교회 탑(농부들의 묘지)〉, 1885년, 반 고흐 미술관, 암스테르담

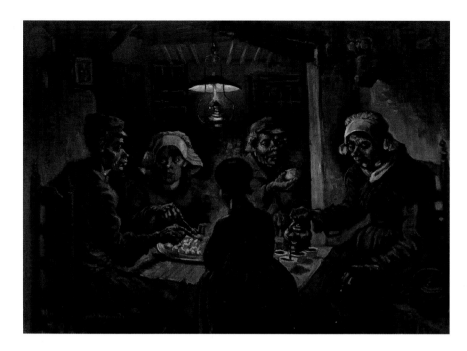

빈센트가 〈감자 먹는 사람들〉을 그린 방, 1920년대 촬영. 자세를 취하고 있는 사람은 그림에 나오는 모델 중 한 명이다.

〈감자 먹는 사람들〉, 1885년, 반 고흐 미술관, 암스테르담

감자 먹는 사람들

1885년 4월 빈센트는 그의 첫 대형 인물화 〈감자 먹는 사람들〉을 그렸다. 빈센트는 그 그림에 그의 영혼과 축복을 쏟아부었다. 빈센트는 그 그림의 석판 인쇄본을 친구 안톤 반 라파르트에게 보냈지만 그는 그림을 썩 마음에 들어 하지 않았다. "맨 뒤에 있는 여자의 우아한 손, 좀 사실적이지가 않아! 그리고 커피 주전자와 테이블 그리고 손잡이 위에 있는 손이 서로 무슨 관계가 있지? … 그리고 왼쪽의 여자는 왜 코 대신 끝에 주사위가 있는 작은 담뱃대 같은 걸 달고 있어?"라고 혹평을 했다. 안톤은 빈센트가 다른 걸 그리는 게 낫다고 결론 내렸다. 심한 모욕을 받은 빈센트는 안톤의 편지를 돌려보냈다. 이것으로 그들의 우정은 끝이 났다. 그 두 사람은 이후 다시는 만나지 않았다.

〈여자의 머리〉, 1885년, 반 고흐 미술관, 암스테르담
〈감자 먹는 사람들〉의 모델이 된 가족들 중 딸 호르디나 더 흐로트의 초상화이다.

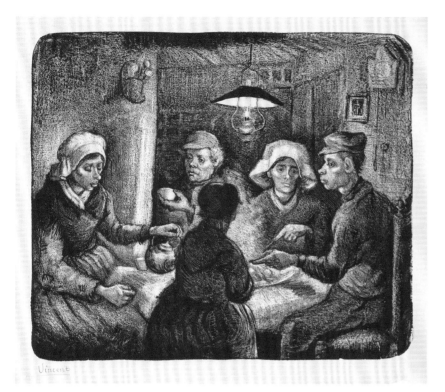

〈감자 먹는 사람들〉의 석판 인쇄본, 1885년, 반 고흐 미술관, 암스테르담
이 그림은 빈센트가 안톤 반 라파르트에게 보낸 것이다. 석판 인쇄본이라 원본과 비교하면 좌우가 반전되어 있다.

〈감자 먹는 사람들〉을 그리기 위해 빈센트는 많은 시간을 뉘넌의 헤르벤서베흐 4번지에 위치한 농부 흐로트의 어두운 방에서 보냈다. "이 그림을 위해 겨우내 머리와 손을 그렸다."라고 편지에 썼다.

그림에 나오는 여자 중 한 명은 그 집의 딸 호르디나 더 흐로트이다. 그녀는 정기적으로 빈센트의 모델이 되어 주었다. 〈감자 먹는 사람들〉을 그릴 당시 임신 중이었다. 그런데 흐로트가 출산한 뒤에 문제가 생겼다. 빈센트는 테오에게 "사람들이 아이의 모습에서 나의 모습이 보인다고 말한다. 나랑 전혀 닮지 않았는데도 말이다."라는 편지를 보냈다. 빈센트는 흐로트의 임신과 아무 관련이 없었다. 하지만 마을의 신부는 농부들이 더 이상 빈센트의 그림을 위해 모델을 서지 못하도록 금지시켰다. 그로 인해 빈센트는 뉘넌에서 모델을 세워 그림을 그릴 수 없었다. 빈센트는 신부에게 항의하는 뜻으로 안트베르펜에 갔다가 돌아올 때 신부와 교구민들에게 줄 콘돔을 가지고 왔다.

〈손 3개, 2개는 포크를 잡은 손〉, 1885년, 반 고흐 미술관, 암스테르담

상자 속 그림

뉘넌에 있는 동안 빈센트는 또 다른 문제와 싸우고 있었다. 빈센트는 동생에게 돈을 받고 있다는 현실 때문에 자신의 양심과 싸우며 괴로워했다. 빈센트는 생활비를 받는 대가로 자신이 그린 모든 작품을 테오에게 보내기로 하고 그것들을 테오가 원하는 대로 하라고 했다. 그리하여 정기적으로 스케치와 그림을 파리로 보내게 되었다. 1885년 5월에 빈센트는 테오에게 이런 편지를 썼다.

"어제 우편으로 몇 개의 습작을 보냈다. 그리고 오늘, 수요일, V1이라고 표시한 상자 속에 그림 한 점을 넣어서 내가 관세까지 지불하는 조건으로 부쳤다."

그 그림은 〈감자 먹는 사람들〉이었다. 그림이 담긴 상자는 화물열차로 운송되어 며칠 만에 뉘넌에서 파리에 도착했다. 빈센트가 살던 시대에는 국내와 국제 화물의 열차 운송이 매우 원활하게 이루어졌다.

네덜란드 철도청의 송장

갑작스런 죽음

1885년 이른 봄 어느 날 밤, 빈센트의 아버지는 산책에서 돌아오자마자 목사관 문턱에서 정신을 잃고 쓰러졌다. 그리고는 더 이상 의식이 돌아오지 않았다. 빈센트는 파리에 있는 테오에게 전보를 쳤다.

"아버지 치명적 호흡 불안정. 어서 오너라. 그런데 이미 어려울 것 같다."

테오는 급하게 뉘넌으로 왔다. 3월 30일, 빈센트의 생일에

〈성경 정물화〉, 1885년, 반 고흐 미술관, 암스테르담

목사였던 빈센트 아버지의 묵직한 성경 앞에 빈센트가 즐겨 읽은 에밀 졸라의 『삶의 기쁨』이 놓여 있다. 빈센트는 이 정물화를 아버지가 세상을 떠난 후 그렸다.

아버지는 중세 교회의 묘지에 안장되었다. 묘지는 아버지에게 딱 맞는 장소였다. 왜냐하면 목사였던 아버지가 살아생전 훼손된 묘지를 복구하려고 노력했기 때문이다.

이 슬픈 일 이후 빈센트는 곧 다시 그림을 그리러 갔다. 비록 편지에는 "처음 몇 주 동안은 정상이 아니었지만"이라는 말을 남겼지만, 어머니를 위로하려고 뉘넌에 남은 여동생 아나에게는 좋은 인상을 주지 못했다. 아나는 빈센트가 자신이 관심 있는 것만 하고 다른 사람들을 전혀 배려하지 않는다며 싫어했다. 그 뒤로 심한 말다툼이 이어졌다. 빈센트는 동생과의 관계가 더 나빠지는 것을 피하고자 일부러 집을 나와 화실에서 머물렀다. 그리고는 테오에게 편지를 썼다. "내가 화실에서 사는 것이 나 편하자고 그러는 게 아님을 너는 알 거야. 이런 일은 나를 더욱 힘들게 해. 하지만 내가 떠나는 게 식구들에게도 좋을 거라고 생각한다. … 나는 농촌에 파묻혀 농부들의 삶을 그리면서 살면 더 바랄 게 없다."

〈뉘년의 포플러나무 길〉, 1884년, 보이만스 반 뵈닝언 미술관, 로테르담

브라반트를 떠나다

아버지가 세상을 떠나고 얼마 안 되어 빈센트는 테오에게 어머니와 두 동생이 곧 레이던으로 이사를 갈 거라고 편지를 썼다. 여동생 아나는 이미 그 지역에 살고 있었다. "그러면 우리 가족 중 브라반트에 남는 사람은 나뿐이겠구나. 남은 일생 동안 여기에 계속 살지는 않을 것 같구나."

지난번 신부와의 마찰로 모델도 구할 수 없게 되자 빈센트는 사실상 가장 먼저 브라반트를 떠나 안트베르펜으로 향했다. 그는 화구부터 먼저 보내고 그림은 남겨 두었다. 다시 돌아올 생각이었다. 하지만 빈센트는 나중에도 브라반트를 자주 생각했지만 다시 돌아오지는 않았다.

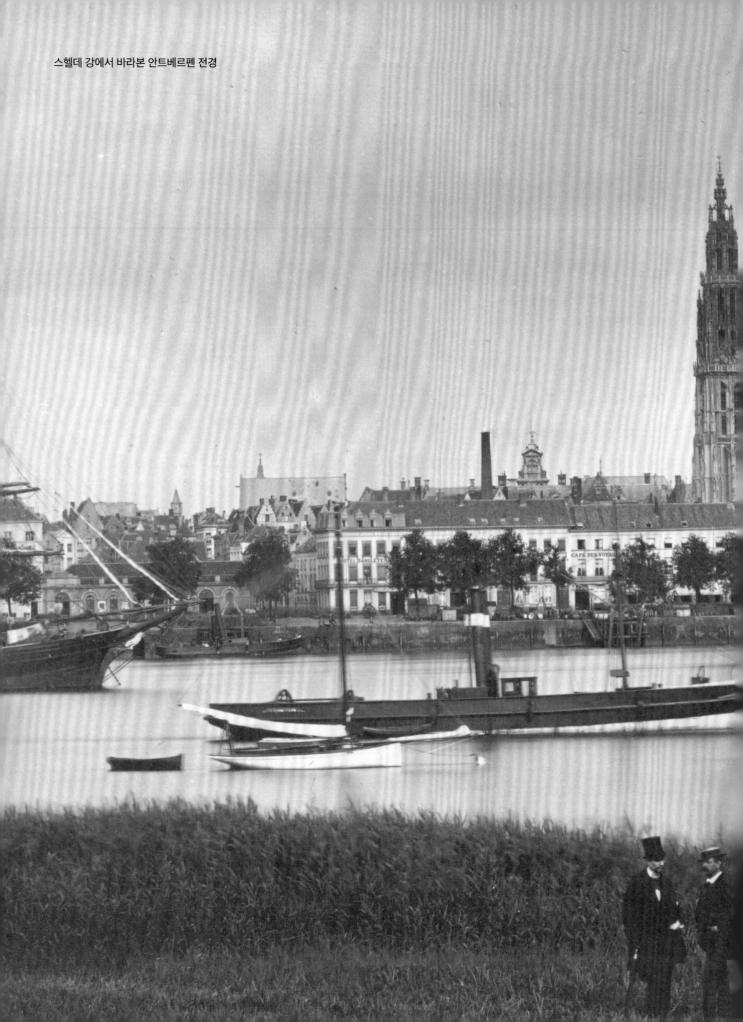

스헬데 강에서 바라본 안트베르펜 전경

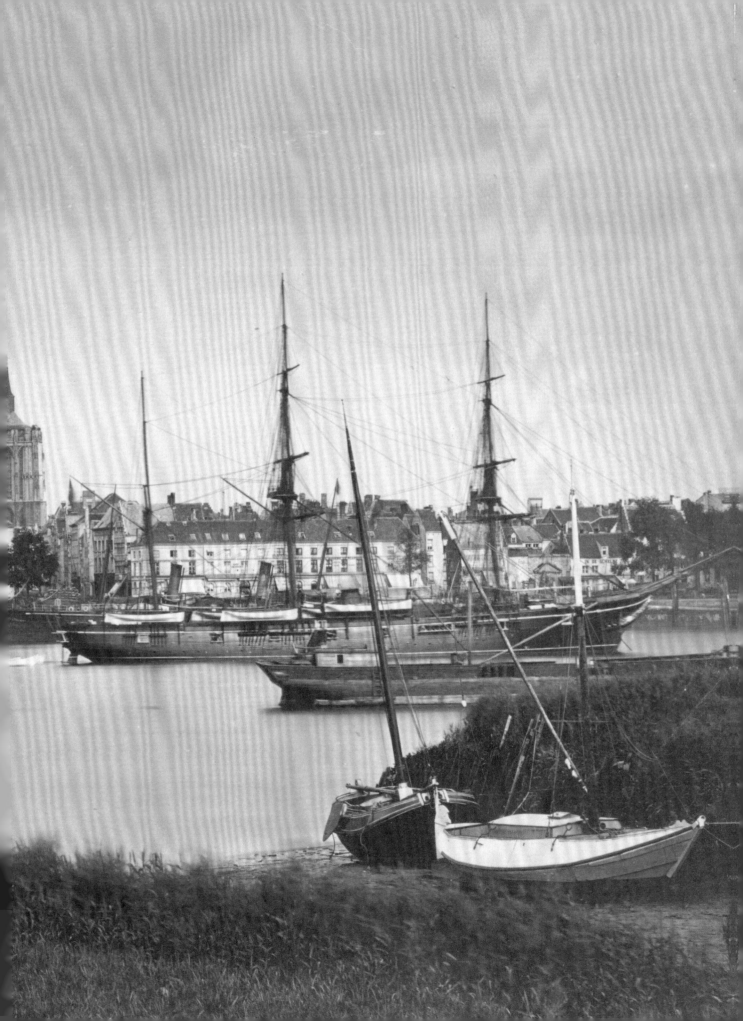

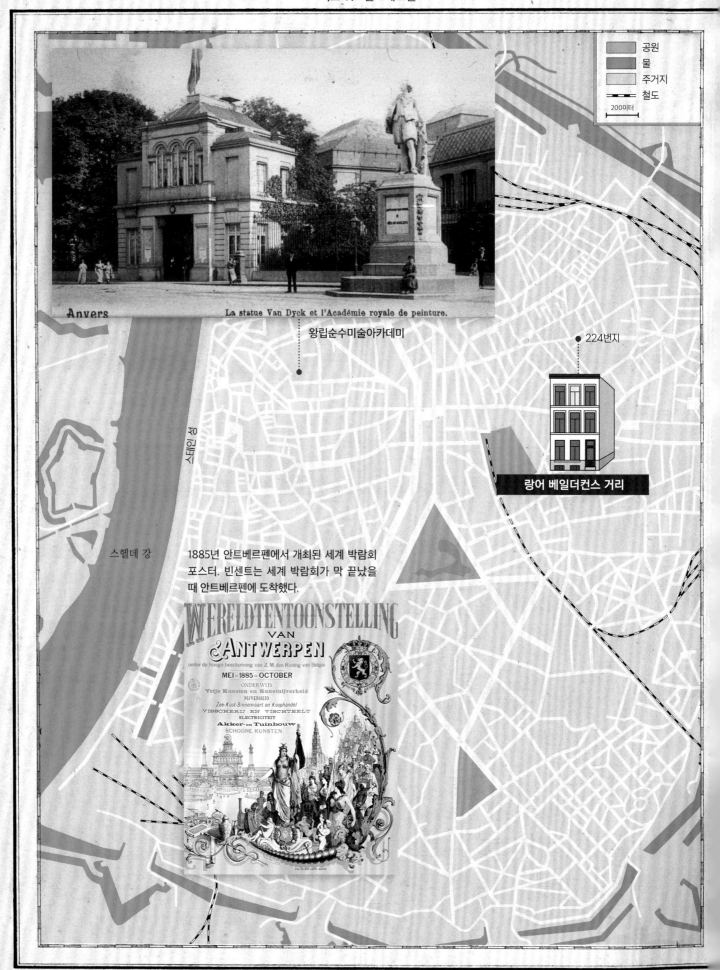

공원
물
주거지
철도

200미터

Anvers

La statue Van Dyck et l'Académie royale de peinture.

왕립순수미술아카데미

224번지

스테인 성

랑어 베일더컨스 거리

스헬데 강

1885년 안트베르펜에서 개최된 세계 박람회
포스터. 빈센트는 세계 박람회가 막 끝났을
때 안트베르펜에 도착했다.

WERELDTENTOONSTELLING
VAN
ANTWERPEN

onder de hooge bescherming van Z. M. den Koning van Belgie

MEI – 1885 – OCTOBER

ONDERWIJS
Vrije Kunsten en Kunstnijverheid
NIJVERHEID
Zee-Kust-Binnenvaart en Koophandel
VISSCHERIJ EN VISCHTEELT
ELECTRICITEIT
Akker- en Tuinbouw
SCHOONE KUNSTEN

안트베르펜

빈센트와 테오가 수집한 일본 화가 우타가와
히로시게의 일본화 복제품 3점

벽에 그림이 가득한 방

안트베르펜에 도착한 빈센트는 파리를 떠올렸다. 그곳 사람들의 삶은 자유롭고 예술적인 느낌이 물씬 났다. 안트베르펜 사람들은 인생을 즐길 줄 아는 것 같았다.

빈센트는 이번에도 방을 구해서 들어가자마자 벽에 그림을 붙였는데, 이번에는 일본 그림이었다. 빈센트는 테오에게 편지를 썼다. "테오, 너는 잘 알 거야. 정원이나 해변에 있는 여인의 모습, 말 타는 사람과 꽃들, 복잡하게 얽혀 있는 가시나무들 말이야."

빈센트는 당시 예술계에서 매우 인기가 있던 일본화를 알게 되었다. 일본은 200년 동안 문이 굳게 닫혀 있었지만 19세기 중반부터 다시 문호를 개방했다. 음악, 패션, 예술 등 다양한 분야에서 이국적인 느낌의 일본 문화가 영향을 끼쳤다. 테오 역시 일본 문화의 대유행에 이끌렸고, 반 고흐 형제는 600점 이상의 일본화 복제품을 수집하였다.

안트베르펜 항구

〈빨간 머리 리본을 한 여자〉, 1885년, 개인 소장

부두와 정박장

　서른두 살이 된 빈센트는 화구들이 아직 뉘넌에서 도착하지 않아 바로 작업을 할 수 없었기 때문에 '십자군 순례'를 하듯 시내를 돌아다녔다. 박물관, 교회, 사창가뿐만 아니라 부두, 정박장, 창고, 카페가 있는 항구 지역 주변을 배회했다. 안트베르펜은 뉘넌의 조용한 들판과는 상당히 대조적이었다. 두 눈에 담을 수 없을 만큼 복잡했다. 우아한 영국식 카페에서 손님들이 창문을 통해 밖을 바라보고 있는 동안 창밖에서는 거인처럼 덩치가 큰 일꾼이 배에서 물소의 뿔과 가죽을 내렸다. 눈꼬리가 치켜 올라간 중국인 소녀는 홍합과 맥주를 먹으면서 소란을 떨고 있는 한 무리의 혈색 좋고 어깨 넓은 플랑드르 선원들 옆을 미끄러지듯 지나갔다. 야단법석 속에서, 대낮에 한 선원이 사창가에서 내던져졌고 화가 난 친구와 한 무리의 여성들이 그 뒤를 쫓았다. 항구는 이해할 수 없는 혼란 덩어리였다.

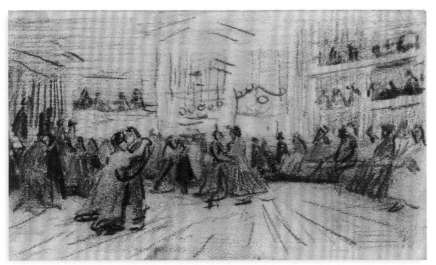
〈안트베르펜의 댄스홀〉, 1885년, 반 고흐 미술관, 암스테르담

〈노인의 초상화〉, 1885년, 반 고흐 미술관, 암스테르담

아카데미

빈센트는 "아! 다시 한 번 얘기하지만, 내 마음대로 모델을 선택할 수만 있으면 좋겠어!"라고 테오에게 편지를 썼다. 안트베르펜에서도 모델 구하기는 쉽지 않았다. 빈센트는 댄스홀에 가서 스케치를 했다. 간신히 프랑스 노인과 기꺼이 자세를 취하겠다는 창녀 2명을 찾았지만 그들에게 모델료를 지불할 수가 없었다.

빈센트는 새로 그린 초상화들을 들고 왕립순수미술아카데미의 교장인 카럴 페르라트를 찾아갔다. 아카데미 수업은 무료였기 때문에 비용을 들이지 않고 누드 모델을 그려 볼 수 있을까 해서였다. 하지만 그런 기회는 오지 않았다. 입학은 허가되었지만 페르라트는 빈센트에게 1년간 고전 인물들의 석고상을 그려 보라고 권했기 때문이다. 빈센트는 그 말을 따랐다. 몇 년 동안 혼자서 작업을 해 왔는데, 지금이야말로 다른 사람의 기교를 어깨너머로 배울 수 있는 기회라고 생각했다.

빈센트는 최소한 그렇게 생각했다. 그러나 빈센트는 얼마 지나지 않아 테오에게 페르라트는 잘 그린 날도 있었지만

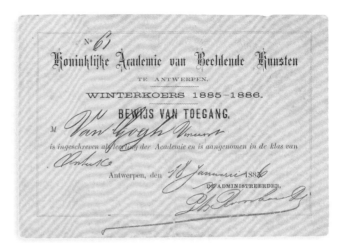

빈센트의 왕립순수미술아카데미 입학 증서, 1886년 1월

"딱딱하고 색채가 틀렸다."라는 내용의 편지를 썼다. 자신과 함께 배우는 동료 학생들의 그림에 대해서는 "치명적으로 나쁘고 완전히 잘못되었다."며 혹평을 했다. "고전 인물에 대한 느낌을 표현해 내는 사람이 아무도 없어." 빈센트가 안트베르펜에서 친구가 없었던 것은 그리 놀랄 일도 아니며, 전에도 그랬듯이, 그는 일찍 학업을 그만두었다.

아카데미의 석고상 방. 중앙 뒤쪽에 빈센트가 수업 시간에 그려야 했던 원반 던지는 사람이 있다.

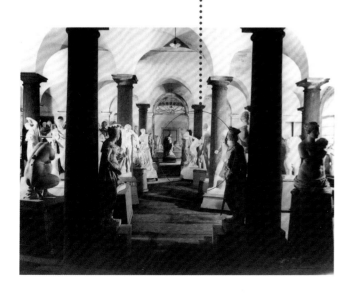

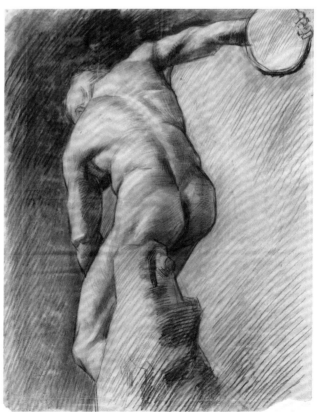

〈원반 던지는 사람〉, 1886년, 반 고흐 미술관, 암스테르담

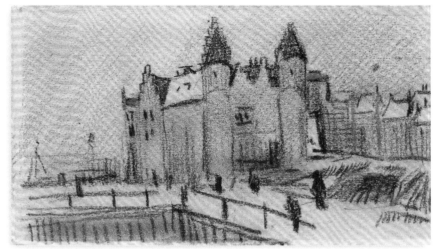

〈스테인 성의 풍경〉, 1885년, 반 고흐 미술관, 암스
테르담

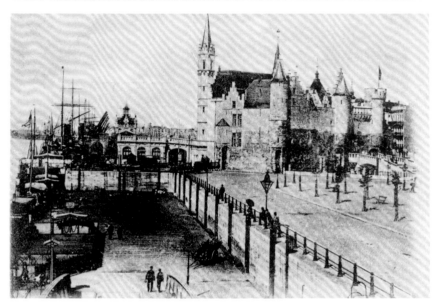

스테인 성, 1890년경

〈타들어 가는 담배를 물고 있는 해골의 머리〉,
1886년, 반 고흐 미술관, 암스테르담

이 그림은 화실의 유머를 표현한 것 같다.

배고픔

빈센트는 항상 경제적으로 어려웠다. 그림 재료를 사고 모델료를 지불하는 것
만으로도 벅차 식재료를 살 돈이 없었다. 배가 너무 고파 기절할 정도였지만 스케
치북을 들고 나가 스헬데 강가에 앉아서 중세 요새인 스테인 성을 그렸다. 빈센트
는 그 그림을 관광 기념품으로 판매하려는 계획을 갖고 있었다. 하지만 상인들은
빈센트의 그림을 사려고 하지 않았다. 왜냐하면 가게에도 14일 동안 고객이 한 명
도 오지 않을 정도로 어려웠기 때문이다.

빈센트가 안트베르펜에서 테오에게 쓴 편지는 대부분 50프랑을 더 보내 줄 수
있는지 혹은 남는 거 아무거나 보내 달라고 묻거나 사정하는 것이었다. "간절히 네
게 바라는 게 있다면 제발 편지 쓰는 것을 미루지 말고 많든 적든 네가 가진 것을
보내 달라는 거야. 하지만 문자 그대로 내가 정말 배가 고프다는 것을 알아다오."

테오는 계속 돈을 보내 주었고 빈센트는 진심으로 고마워했다. "돈을 받자마자
아름다운 모델을 구해 실제 크기의 인물 초상화를 그릴 수 있었어."

건강이 좋아지다

빈센트는 너무 오랫동안 아주 적은 양의 음식을 먹어서 더 이상 위가 아무것도 소화시킬 수 없는 지경에 이르렀다. 게다가 배고픔을 잊기 위해서 담배를 너무 많이 피운 게 문제가 되었다. 그는 기침이 끊이지 않았고 회색 분비물을 토하기도 했다고 편지에 썼다. 치아는 재앙 수준이었다. 빈센트는 그 무렵 이가 10개나 빠지거나 빠지기 직전이었다. 의사는 건강한 생활을 해야 한다고 충고했다.

빈센트는 자신의 몸을 추스르려고 노력했다. 천천히 일하고 잘 먹고 일찍 잠들려고 노력했다. 너무 상태가 나쁜 이는 뽑고 어금니는 떼워야 했다. 테오는 빈센트를 위해 계속 돈을 보내 주었다. 노력은 결실을 맺어서, 빈센트의 건강은 서서히, 하지만 분명하게 좋아지기 시작했다.

1.

2.

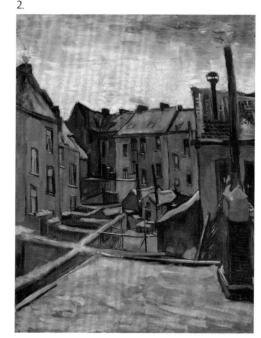

1. 랑어 베일더컨스 거리에 위치한, 빈센트가 머물렀던 집의 뒤쪽 풍경
2. 〈집의 뒤편〉, 1885-1886년, 반 고흐 미술관, 암스테르담

파리로

빈센트와 테오가 주고받은 편지를 보면, 그들이 한 가지 계획을 세우고 있었음을 알 수 있다. 빈센트가 6월에 파리로 가서 화가인 페르낭 코르몽의 화실에 가서 일을 하기로 한 것이다. 돈을 절약하기 위해 테오가 사는 집에 들어가 살 예정이었다. 하지만 테오는 집이 좁아 좀 더 큰 집을 구해야 한다고 했다. 빈센트는 이미 파리에서 살 아파트를 그려 보았다. 다락방이 있는 커다란

아파트로, 빈센트가 다락에서 잠을 자고 테오의 방을 낮에 화실로 사용하면 되었다. 서로 마음을 잘 맞춰 편안하게 지낼 수 있을 것 같았다.

테오는 빈센트에게 봄에 뉘넌에서 보내면 어떻겠느냐고 제안했다. 그렇게 하면 빈센트가 빌레미나와 함께 브레다로 이사하는 어머니를 도울 수 있을 거라고 생각했기 때문이다. 그러나 빈센트는 돈도 다 떨어지고 안트베르펜 아카데미에서 공부도 그만둔 자신이

뉘넌에 가는 건 좋은 생각이 아니라고 판단했다. 그것은 정말 시간 낭비였다. 빈센트는 자신의 건강이 아직 좋지 않다고 테오에게 편지를 썼다. 그리고 자신이 브라반트로 돌아서 갈 경우 발생하는 불필요한 경비 목록을 만들었다. 어머니와 빌레미나는 정원사를 고용하면 될 터였다. 빈센트는 테오에게 돈을 받자마자 파리로 가는 기차를 탔다. 약속한 날보다 4개월이나 빨랐다.

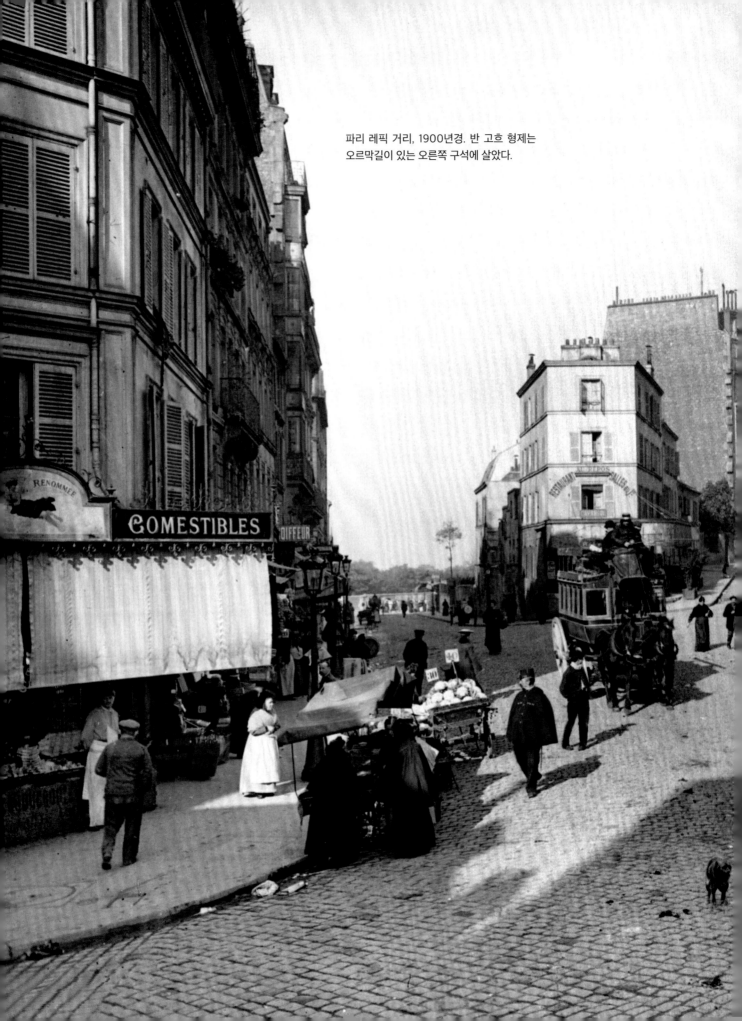

파리 레픽 거리, 1900년경. 반 고흐 형제는
오르막길이 있는 오른쪽 구석에 살았다.

〈물랭드라갈레트〉, 1886년, 크뢸러뮐러 미술관, 오테를로

지도 19: 몽마르트르 참조

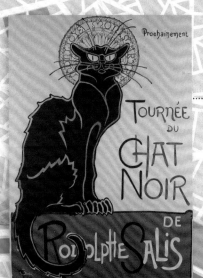

샤누아르 포스터. 화가 스테인렌이 몽마르트르의 유명한 예술가들의 카바레인 샤누아르를 위해 그린 작품, 1896년

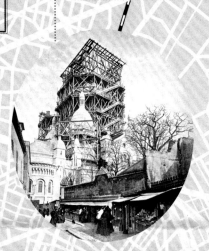

건축 중인 사크레 쾨르 대성당, 1885-1890년

빈센트가 1886년 2월 28일 파리에 도착해서 테오에게 쓴 편지. 빈센트는 스케치북을 찢어서 거기에 루브르 박물관의 살롱 카레에서 만나자고 편지를 썼다. 반 고흐 미술관, 암스테르담

파리

파리 북역, 1900년경

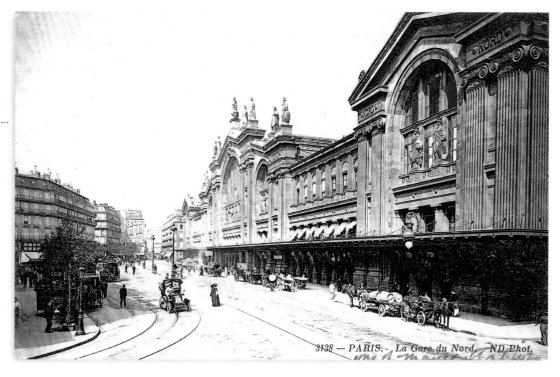

3138 — PARIS. — La Gare du Nord. — ND Phot.

파리 도착

1886년 2월 28일 이른 아침 빈센트는 파리에 도착했다. 역에 도착하자마자 빈센트는 스케치북을 찢어서 동생에게 보낼 편지를 썼다. 빈센트는 편지에 루브르 박물관에서 12시에 만나자고 썼다. 두 사람은 무사히 만났다. 형이 약속보다 네 달이나 일찍 파리 문턱에 들어섰다고 테오가 화를 냈는지에 대해서는 알려지지 않았다. 함께 자취한 2년 동안은 둘이 편지를 주고받을 일이 없었기 때문이다.

테오와 함께 지내다

빈센트와 테오는 라발에 있는 테오의 작은 아파트에서 함께 지냈다. 몇 달이 지난 후 두 사람은 파리 외곽 지역 몽마르트르로 이동해 좀 더 큰 아파트를 구했다. 몽마르트르는 행정 구역이 차차 파리로 속하고 있었지만, 북쪽에는 채소밭과 풍차가 있어 아직 전원적인 풍경을 간직한 언덕에 위치하고 있었다. 시내가 바라보이는 남쪽에는 많은 물감 가게와 유명하거나 덜 유명한 화가들의 화실이 있었다. 그리고 거기에는 보헤미안의 자연적 산물인 카페와 유흥가가 넘쳐 났다.

살롱 카레. 세계적으로 유명한 루브르 박물관의 이 방에서 빈센트는 테오를 기다렸다.

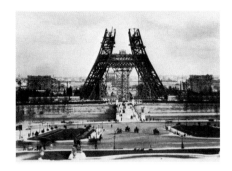

건축 중인 에펠 탑, 1888년

에펠 탑

이 사진은 빈센트가 파리를 떠난 1888년 3월에 찍은 것이다. 1년간 개최되는 파리 만국 박람회를 기념하기 위해 세운 에펠 탑의 아랫부분이 완성된 모습이다. 박람회는 엄청나게 큰 전시회였다. 무려 반 년 만에 전 세계에서 2800만 명의 관람객이 최신 발명품을 보기 위해 왔다. 1889년, 전축의 전 단계인 축음기가 이곳에서 소개되었다. 전기 실험이 이루어졌고 유리 건축물이 세워졌다. 그 당시 사람들에게는 모두 낯설고 새로운 것들이었다. 그리고 버펄로 빌과 같은 진짜 미국의 카우보이가 출연하는 서부 시대 쇼도 볼 수 있었다. 엄청나게 밀려오는 관람객을 위해 철도가 놓이기도 했다.

빈센트와 테오는 몽마르트르 언덕 중간에 있는 아파트의 4층에 살았다. 커다란 거실 옆에는 테오의 침실이 있었다. 부엌도 있었고 매일 가정부가 형제를 위해 요리를 하러 왔다. 빈센트는 복도의 작은 공간에서 잠을 잤고 그 옆에 작은 화실을 꾸몄다. 이 집의 가장 멋진 점은 시내 풍경이 내다보이는 것이었다. 빈센트는 여러 차례 그림에 담았고, 테오는 마치 언덕에 서 있는 것처럼 탁 트인 하늘을 볼 수 있다고 했다.

다혈질의 형과 함께 사는 것은 쉽지 않았다. 테오가 형과 함께 산 지 1년 뒤에 동생 빌레미나에게 보낸 편지를 보면, 이 집에는 더 이상 아무도 오지 않는다고 불평하는 내용이 있다. 빈센트는 보는 사람마다 말다툼을 벌였고 집안일을 전혀 하지 않았다. 그의 내면에는 두 사람이 존재하는 것 같았다. 어떤 때는 테오가 사랑하는 재능 많은 형이었고, 또 어떤 때는 이기적이고 타인의 고통을 모르는 테오에겐 너무나 낯선 사내였다.

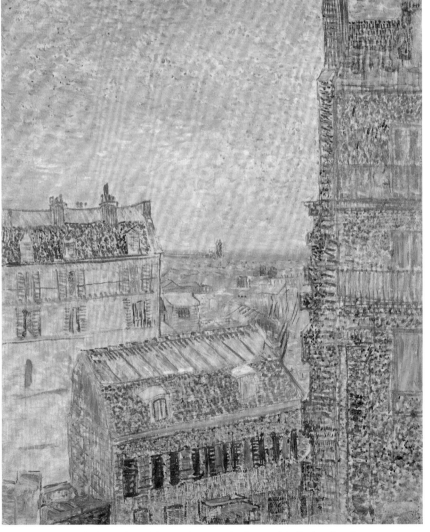

〈파리에 있는 테오의 아파트에서 내다본 풍경〉, 1887년, 반 고흐 미술관, 암스테르담

빈센트와 함께 살던 때의 테오

코르몽의 화실, 1885-1886년

왼쪽에 모자를 쓴 사람이 툴루즈 로트렉, 이젤 오른쪽이 코르몽, 뒷줄 오른쪽은 빈센트와 친구가 된 베르나르로 추정된다.

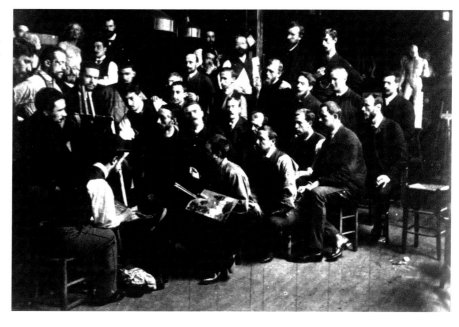

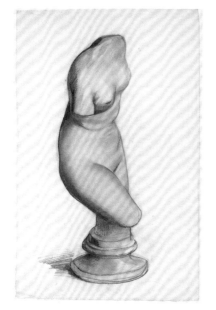

〈비너스 토르소〉, 1886년, 반 고흐 미술관, 암스테르담

코르몽의 화실

빈센트는 계획했던 대로 화가 페르낭 코르몽의 화실에서 작업을 했다. 그곳은 고정적으로 오는 예술가들이 자유롭게 작업을 하던 화실이었다. 대 화가는 일주일에 한 번씩 작품 진행 상황을 논의하기 위하여 들렀다. 코르몽의 화실의 분위기는 안트베르펜의 교수들처럼 엄격하지 않았고, 정기적으로 누드모델들을 보고 그릴 수 있는 기회가 있었다.

빈센트는 코르몽의 화실에서 3-4개월 정도를 버텼다. 이곳에서 훗날 친구가 된 예술가들도 만났다. 하지만 이곳에서의 작업도 중단했다. 화실은 여름 동안은 문을 닫았고 빈센트가 생각했던 것만큼 도움이 되지 않았다. 빈센트는 화실을 나오면서 자신에게 문제가 있는 것 같다는 편지를 친구에게 보냈지만 편지 끝에는 "그 뒤로 나 혼자서 작업을 해 보니 내가 나 자신을 훨씬 뛰어넘는다는 생각이 든다."라고 썼다.

인상주의

빈센트는 파리에서 인상주의 미술을 공부할 기회를 얻었다. 인상주의는 빈센트가 그동안 표현하려고 애썼던 사실주의보다는 주로 경험, 빛 그리고 색에 중점을 두었다. 빈센트는 인상주의 미술에 기대가 컸지만 곧 씁쓸함으로 되돌아왔다. 빈센트가 처음 접한 인상주의 그림들은 엉성해 보였고 덜 그린 듯한 느낌에다가 색을 제대로 사용하지 못한 것처럼 보였다. 그럼에도 불구하고 빈센트는 파리에 도착한 후로 인상주의 기법을 이용하여 점과 선으로 색을 표현하는 걸 시도했다. 또한 전통적으로 네덜란드 학파에서 해 왔던 짙은 회색을 주로 사용하는 기법을 자신의 팔레트에서 덜어 냈다. 빈센트의 작품은 점점 더 밝아지고 강렬한 색으로 채워지기 시작했다.

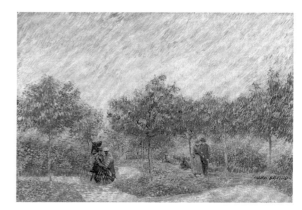

〈연인들이 있는 정원: 생 피에르 광장〉, 1887년, 반 고흐 미술관, 암스테르담

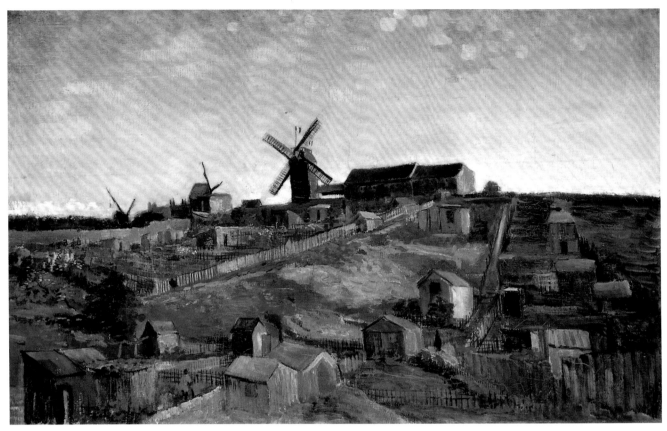

〈몽마르트르 언덕〉, 1886년, 크뢸러뮐러 미술관, 오테를로

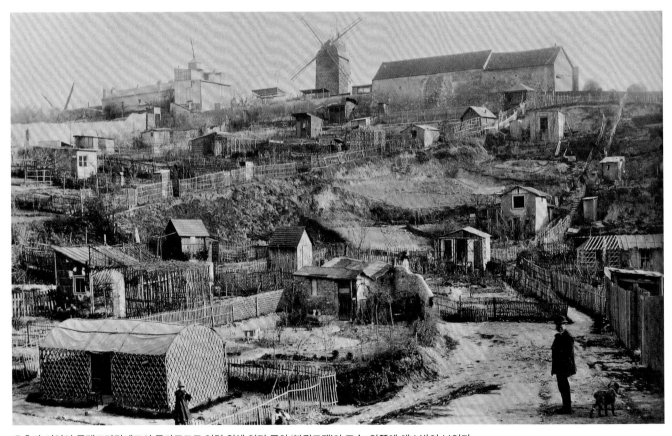

유흥가 지역인 물랭드라갈레트의 몽마르트르 언덕 위에 있던 풍차 '블뤼트팽'의 모습. 앞쪽에 채소밭이 보인다.

지도 19: 몽마르트르

몽마르트르에서 작업하는 화가

레픽 거리

물랭드라갈레트

54번지

탕부랭

라발 거리

25번지

14번지

페레 탕기

클로젤 거리

MOULIN DE LA GALETTE
FONDÉE EN 1795
MATINÉE-BAL
DIMANCHES & FÊTES
G^d JARDIN DES JEUX
ADMIRABLE
POINT DE VUE

몽마르트르

빈센트가 몽마르트르에 산 것은 이번이 처음이 아니었다. 스무 살 즈음에 파리 구필 화랑에서 일할 때에도 거기에 살았었다. 그 당시에는 주로 방에서 성경을 읽으면서 지냈다. 서른두 살인 지금은 교회를 다니지 않았지만 대신 카페와 댄스홀, 극장, 식당, 유흥가를 찾았다. 예술가 친구들은 그림 주제를 유흥가에서 많이 찾았다. 앙리 드 툴루즈 로트렉은 그의 그림과 카바레, 식당, 무도장을 위해 만든 포스터로 몽마르트르의 유흥가를 전 세계적으로 유명하게 만들었다.

빈센트는 여전히 전원적인 주제를 더 좋아했다. 그는 유흥가와 풍차가 있는 언덕 위 전원 지역으로 이루어진 물랭드라갈레트 주변의 도시 풍경을 그리기 시작했다. 파리에 있는 동안 내내 언덕 위에서 바라본 풍경을 계속해서 그렸다.

앙리 드 툴루즈 로트렉이 1887년 카페에서 그린 빈센트의 초상화이다. 반 고흐 미술관, 암스테르담

왼쪽부터 폴 고갱, 에밀 베르나르, 앙리 드 툴루즈 로트렉

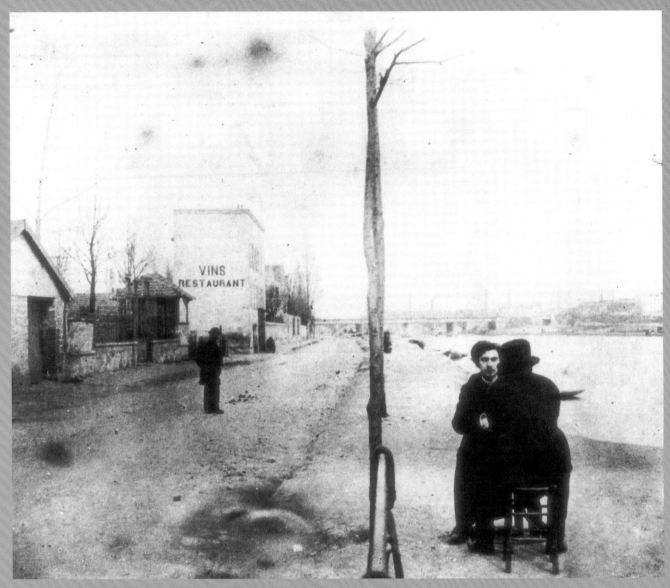

센 강변에 있는 아니에르에서 빈센트(등 돌린 모습)와 에밀 베르나르, 1887년경

사진(초상화)

19세기 말 사진술이 매우 발달하여 평범한 사람들도 사진을 쉽게 찍을 수 있게 되었다. 빈센트는 사진에 대해 별로 흥미로워하지 않았다. 빈센트의 편지에도 드물게 언급된다. 간혹 잡지사나 테오에게 자신이 무슨 그림을 그리고 있는지 알려 주기 위해서 작품 사진을 찍기도 했다. 하지만 빈약한 사본이라고 생각하여 사진을 보내지 않은 적도 있었다.

당시 인물 사진이 유행하고 있다는 걸 빈센트도 모르지는

않았다. 하지만 왜 유행하는지를 이해하지 못했다. 그림으로 그린 초상화는 화가의 영혼이 뿌리가 되어 그 사람의 삶을 담아 낸다면 사진은 죽어 있는 초상화에 불과하다고 생각했다. 기계는 보여 줄 수 없는 것이었다. 인물 사진은 그저 재료를 관찰할 때만 의미가 있다고 생각했다. 그래서 여자의 초상화를 그리기 위해 사진사에게 사진 몇 장을 보내 줄 수 있는지 문의하기도 했지만 돌아오는 답은 없었다.

〈아니에르의 센 강 위 다리〉, 1887년, 뷜러 미술관, 취리히

아니에르의 다리와 배들이 있는 강가, 1900년대

아니에르에서 그림을 그리다

빈센트는 아니에르 마을에서도 그림을 그렸다. 아니에르는 도시 외곽인 센 강변에 있었다. 많은 파리 시민들이 일요일이면 그곳 물 위 혹은 물가에서 시간을 보냈다.

센 강변에서 찍힌 사진 한 장 덕분에 성인이 된 빈센트의 모습이 어렴풋이 남아 있다. 빈센트가 죽고 나서 에밀 베르나르는 자신의 친구의 모습을 초상화가 아닌 글로 남겼다.

"빈센트는 붉은 머리, 염소처럼 끝이 뾰족한 수염, 수세미 같은 콧수염, 짧게 자른 머리, 독수리 같은 눈빛, 날카로운 입

을 가졌다. 키는 중간 정도에 덩치는 작고 단단했다. 걸음걸이는 다소 흔들렸지만 몸짓은 생명력이 있었다. 빈센트는 언제나 파이프 담배를 물고 있었고 캔버스나 판화 또는 골판지를 가지고 다녔다. 대화를 할 때에는 격정적이었고 모든 것을 끝없이 끌어내고 생각을 발전시키려 했으며 비난을 참지 못하는 그런 사람이었다. 그리고 꿈! 꿈이 있었다! 대규모 전시회를 열고 남쪽에 예술가들만의 지역을 만들고 박애주의 사회를 건설하는 것…."

〈아니에르의 시렌 식당〉, 1887년, 오르세 미술관, 파리

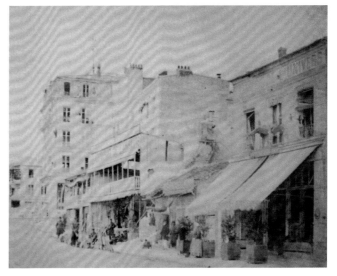

시렌 식당, 1871년경

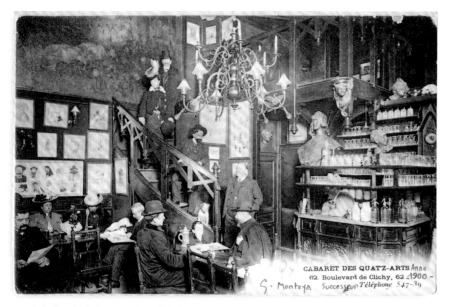

클리시 대로의 카페, 1900년경. 예전에는 이 건물 안에 카페 탕부랭이 있었다.

몽마르트르의 카페

빈센트는 마침내 파리에서 전시 기회를 잡았다. 빈센트가 자주 방문하던 카페 탕부랭에서 전시를 하게 된 것이다. 그는 카페의 여주인이자 전직 그림 모델이었던 아고스티나 세가토리라는 멋진 이름을 가진 여인과 비밀스런 관계를 맺고 있었다. 친구 폴 고갱에 의하면 빈센트는 당시 그녀를 깊이 사랑하고 있었다.

빈센트가 그녀를 그린 초상화에서 그녀는 탬버린 모양의 테이블에 팔을 올려놓고 앉아 있다. 배경에는 빈센트가 전시

〈카페에서: 탕부랭의 아고스티나 세가토리〉,
1887년, 반 고흐 미술관, 암스테르담

카페 탕부랭의 포스터. 카페가 클리시 대로로 이사 가기 전이다.

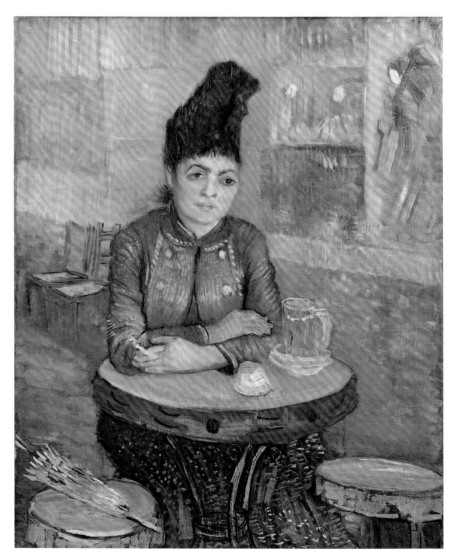

하기 위해 걸어 놓은 일본 그림들이 보인다.

빈센트는 또한 자신이 그린 꽃 그림들을 전시하여 팔아 보려고 했다. 불행하게도 둘의 관계는 틀어졌다. 빈센트는 자신의 그림들을 모두 회수하기를 원했지만, 탕부랭이 파산하면서 카페에 걸린 빈센트의 그림도 함께 팔려 버렸다.

빈센트는 그랑 부용 뒤 샬레라는 식당에서도 전시를 했다. 빈센트는 그곳에 자주 가서 식사를 했는데, 긴 테이블과 유리 지붕이 있는 곳이었다. 빈센트는 식당 주인에게 허락을 얻어 에밀 베르나르, 툴루즈 로트렉, 루이 앙크탱 등 몇 명의 화가들의 그림을 전시할 수 있었다. 어떤 신문에서도 그 전시에 대한 기사를 다루지는 않았지만 빈센트는 베르나르와 앙크탱의 그림을 팔 수 있어서 만족했다. 게다가 고갱과 그림을 한 점씩 교환하면서 친해지는 계기가 되었다.

전시 기간은 무척 짧았다. 손님들은 그림을 보고 불평했고 주인 역시 거센 비평을 했다. 빈센트는 모든 그림을 수레에 싣고 그 식당을 떠나 버렸다.

테오는 빈센트에 대해 "항상 주변에 형에게 끌리는 사람들이 있었다. 하지만 적도 매우 많았다. 형은 조금 무심하게 사람들과 교류하는 방법을 몰랐다. 반드시 모 아니면 도라는 자세로 사람을 대했다. 심지어 가장 친한 친구들조차 형과 어울리기 어려워했다. 늘 그 누구도 어떤 것도 상관없다는 태도였기 때문이다."

〈식당 내부 장식〉, 1887년, 개인 소장
빈센트가 그와 친구들의 그림을 전시한 클리시 대로의 그랑 부용 식당의 내부를 그린 그림이다.

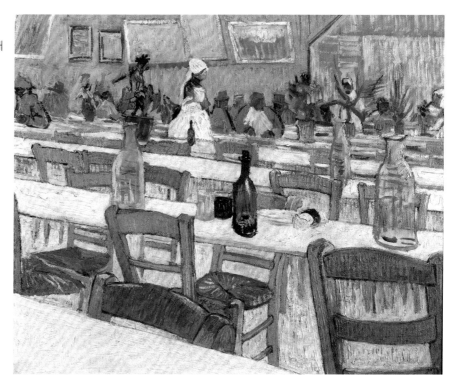

다시 파리를 떠나다

빈센트는 심지어 파리에서도 떠나길 원했다. 복잡한 예술계와 불건전한 밤생활과 '저주받은 와인'과 '맛없고 기름진 스테이크'가 있는 번화한 파리가 싫어졌다. 빈센트는 밝고 강렬한 색이 있는 남부 지방으로 떠나고 싶어 했다. 그는 사실 화려한 그림 속 장소인, 자신만의 일본 같은 곳을 갈망했다. 주변 친구들과 예술가들의 식민지 같은 평화롭고 조용히 작업할 수 있는 곳. 파리에 온 지 2년 뒤 빈센트는 남부 프랑스로 가는 기차에 탔다. 빈센트가 파리에 머무는 동안 그린 약 200여 점의 그림은 테오에게 남겨 두고 떠났다.

페레 탕기의 가게

몽마르트르에서 빈센트가 미술 재료를 살 수 있는 화방은 5군데 정도였다. 그중 집에서 멀지 않은 곳에 줄리앙 탕기의 가게가 있었다. 예술품과 물감을 파는 상인이었던 줄리앙 탕기는 모두들 페레 탕기라고 불렀다. 페레 탕기는 빈센트에게 아주 중요한 사람이었다. 빈센트의 그림을 진열장에 전시해 주고 그중 2점을 팔아 주었다. 또한 탕기는 부인의 격노에도 아랑곳하지 않고 빈센트의 그림을 물감과 캔버스로 교환해 주었다. 빈센트는 탕기의 초상화를 여러 번 그렸다. 탕기는 늘 앞치마를 두르고 있었는데, 물감을 튜브에 직접 채워 넣었기 때문이다.

빈센트는 코르몽의 화실에서 만난 적이 있는 젊은 화가 에밀 베르나르를 탕기의 좁은 가게에서 다시 만나면서 친구가 되었다. 뿐만 아니라 루이 앙크탱, 툴루즈 로트렉 그리고 다른 화가들과도 가까워졌다. 그들은 저녁에 몽마르트르의 카페와 식당에서 약속을 하여 미술에 대한 토론을 벌이고 작품을 교환하고 미래를 위한 커다란 계획을 세웠다.

빈센트는 그들을 '작은 거리의 화가들'이라고 불렀는데 '작은 거리'란 클리시 거리를 의미했다. 그 이름은 새로운 세대와 그림이 잘 팔리는 기존의 인상주의파 화가들을 구분해 주었다. 왜냐하면 기존의 인상주의파 화가들은 '큰 거리의 화가들'이라고 불렀기 때문이다. 그들은 대부분 대형 미술 상인들이 자리를 잡고 있던 오페라 극장 근처의 대로에 살고 있었다.

빈센트는 파리에서 비싼 물감 튜브를 절약하는 영리한 방법을 배웠다. 여러 가지 색의 털실을 하나의 덩이로 감으면서 색의 조합이 괜찮은지를 미리 볼 수 있었다. 이렇게 하면 쓸데없이 물감을 소비할 필요가 없었다.

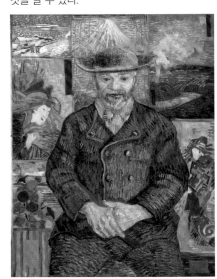

〈페레 탕기〉, 1887년, 로댕 미술관, 파리

이 그림은 배경에 일본 판화가 있는 페레 탕기의 가장 유명한 초상화다. 빈센트의 파리 생활 후반기의 그림에서는 비대칭 구조와 일본 그림의 선명한 색, 커다란 면적을 우선적으로 고려했다는 것을 알 수 있다.

페레 탕기 물감 가게의 가격표

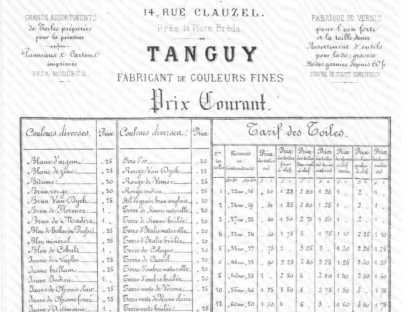

1888

자화상

파리에서도 모델은 구하기 어려웠다.
그래서 빈센트는 거울을 샀다. 거울은
가격이 싸고 모델보다 인내심도 있었다.
빈센트는 파리에서 총 25점의 자화상을
그렸다. 자화상을 보면 빈센트가 파리에
서 이룬 예술적 발전을 볼 수 있다. 그의
첫 자화상에는 헤이그 학파의 어두운 색
조가 아직 남아 있다. 빈센트는 파리에
서 그린 마지막 초상화를 빌레미나에게
보내면서 다음과 같이 묘사했다.

"녹색 눈을 가진 장밋빛 회색 얼굴, 잿
빛 머리, 이마와 입 주변의 주름, 딱딱한
나무 같고 매우 붉은 턱수염, 세련되지
않고 슬퍼 보이지만 입술은 두텁고, 거
친 리넨으로 만든 푸른색 작업복을 입고
있는 사람. 팔레트에는 레몬빛 노란색,
붉은색, 베로나 녹색, 코발트블루까지
짜 놓았다. 오렌지색 턱수염을 제외하곤
모든 색이 팔레트 위에 다 있구나."

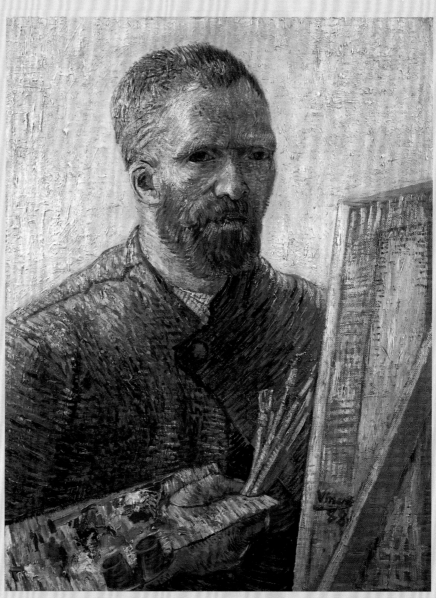

〈화가의 자화상〉, 1887-1888년, 반 고흐 미술관,
암스테르담

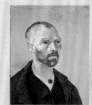 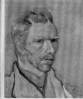 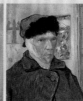

아를 1888 1889 생레미드
 프로방스

2299 – Arles

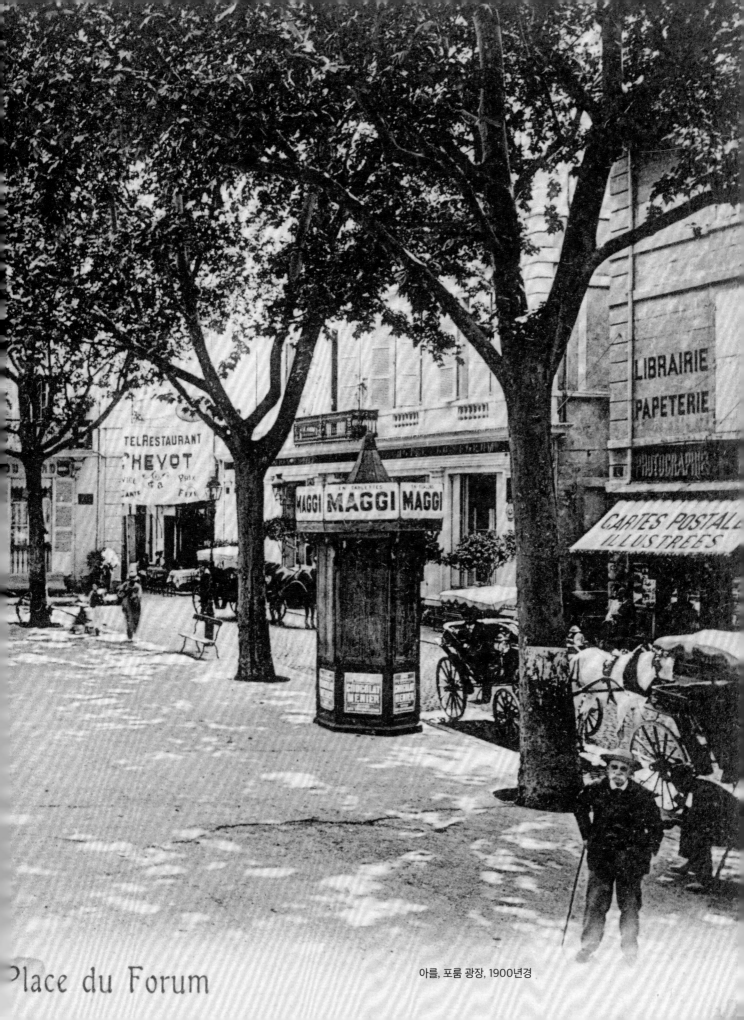

Place du Forum

아를, 포룸 광장, 1900년경

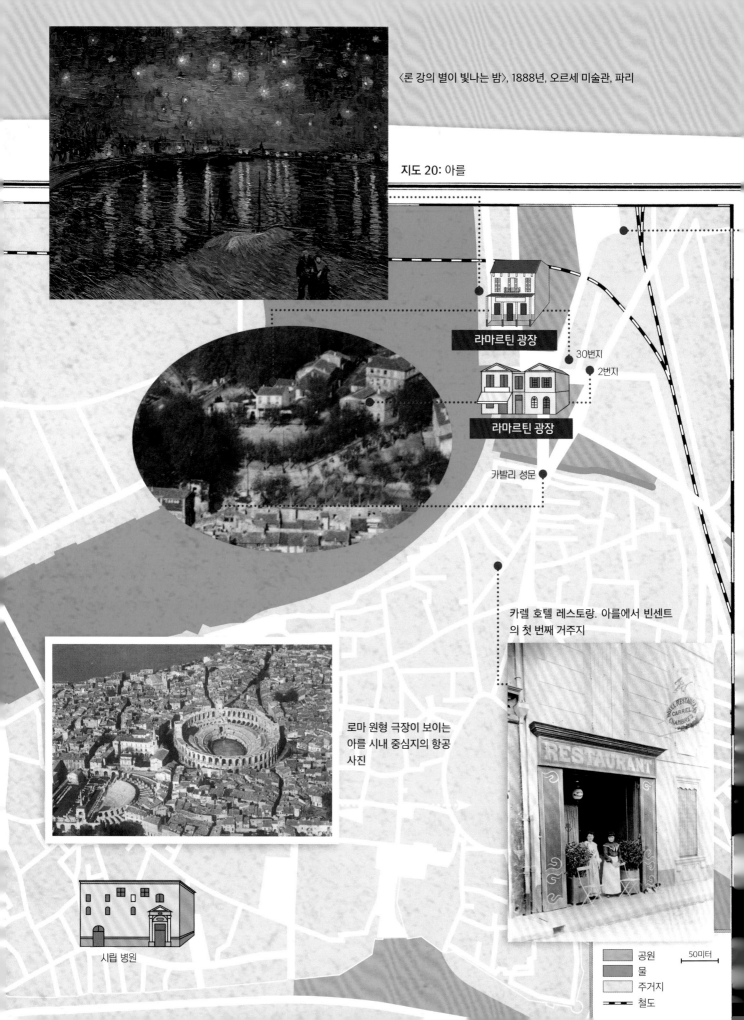

〈론 강의 별이 빛나는 밤〉, 1888년, 오르세 미술관, 파리

지도 20: 아를

라마르틴 광장

30번지

2번지

라마르틴 광장

카발리 성문

카렐 호텔 레스토랑. 아를에서 빈센트의 첫 번째 거주지

로마 원형 극장이 보이는 아를 시내 중심지의 항공 사진

시립 병원

공원	50미터
물	
주거지	
철도	

아를

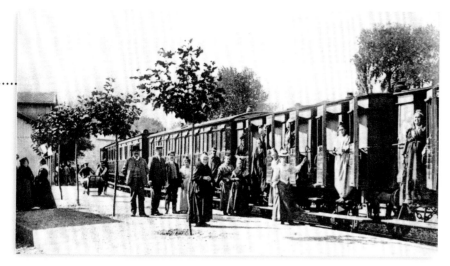

아를 역에서 승객을 태우고 있는 기차, 1895년경

남프랑스로

1888년 2월 19일 빈센트는 파리에서 남프랑스 마르세유로 가는 급행열차에 올랐다. 기차는 시간당 50킬로미터 이상을 달리지 못하여 하루가 꼬박 걸린 후에야 아를 역에 도착했다. 빈센트는 아를이 네덜란드 브레다보다 크지는 않다고 짐작했다. 아를은 중세 시대와 로마 시대 건축물들이 가득했다. 중심가는 좁고 굽은 골목길이 정글을 이루고 있었다. 빈센트는 로마 시대 원형 극장에서 멀지 않은 호텔 겸 레스토랑 카렐에 방을 빌렸다.

빈센트는 도착하자마자 테오에게 오는 도중에 본 모든 것에 대하여 편지를 썼다. 엄청난 크기의 노란색 바위, 올리브 열매와 회색빛 녹색의 나뭇잎 그리고 포도주 생산을 위해 재배되는 포도나무가 심어져 있는 멋진 붉은 토양과 그 뒤로 펼쳐진 은은한 라일락이 가득한 산에 대한 내용이었다. 빈센트는 이미 기차 안에서부터 작업을 시작했다. 물론 테오에 대한 생각도 놓지 않았다. "기차 여행 중에 나를 스쳐 지나가는 새로운 모습들만큼 너를 생각했단다."라고 테오에게 보낼 편지에 썼다. 그러면서 동생이 아를에 자신을 보러 한 번쯤은 올 거라고 생각하며 마음을 달랬다.

빈센트는 차가운 회색빛에서 벗어나기 위해서 파리를 떠났지만 남쪽이라고 더 나은 상황은 아니었다. 당시 아를 주민들은 28년 만에 처음 맞이하는 가장 추운 2월을 보내고 있었다. 눈은 적어도 60센티미터나 쌓여 있었고 그 뒤로도 계속 내렸다. 그래도 빈센트는 눈 덮인 산꼭대기를 바라보면서 일본 그림과 약간 비슷하다고 생각하며 만족스러워했다. 밖에서는 너무 추워서 그림을 그릴 수 없었지만 따뜻한 호텔 방 유리잔에 꽂혀 있던 꽃이 핀 아몬드나무 가지는 훌륭한 그림 소재가 되어 주었다. 빈센트는 얼른 작업을 시작했다.

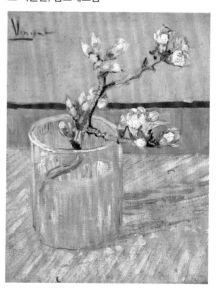

〈유리잔 속의 꽃 핀 아몬드 가지〉, 1888년, 반 고흐 미술관, 암스테르담

며칠이 지난 후 눈이 녹았다. 하늘은 새파랗고 햇살이 강했다. 하지만 아직은 매우 추웠다. 빈센트는 이 시기에 프랑스 남부에 불어오는 악명 높은 북풍 미스트랄을 겪게 되었다. 며칠 연속 불어 대는 차갑고 강한 북풍은 엄청났다. 빈센트는 아를 주변에서 더욱더 멀리 산책을 하러 나갔다. 산책을 하면서 나중에 그릴 멋진 소재들을 눈여겨보았다.

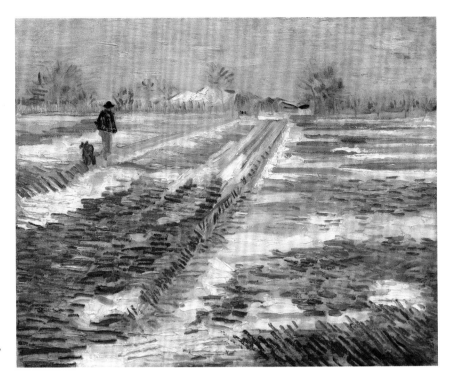

〈아를의 눈 내린 풍경〉, 1888년, 구겐하임 미술관, 뉴욕

랑글루아 다리

빈센트가 머무는 호텔에서 그리 멀지 않은 곳에는 지중해로 흐르는 운하 위를 지나는 다리가 하나 있었다. 다리의 공식 이름은 '레지넬 다리'였지만 사람들은 오랫동안 다리 관리인으로 지낸 랑글루아의 이름을 따서 랑글루아 다리라고 불렀다. 그는 단순히 다리만 들어 올리는 것이 아니라 다리

를 지나는 사람들에게 독한 술을 따라 주었다.

빈센트는 테오에게 "이곳은 네덜란드와 똑같은 모습이 많아. 색은 다르지만 말이야."라는 편지를 썼다. 랑글루아 다리를 보며 네덜란드를 떠올리는 건 너무나 자연스러운 일이었다. 물이 많은 빈센트의 고향에는 그런 도개교가 정말 많았기 때문이다.

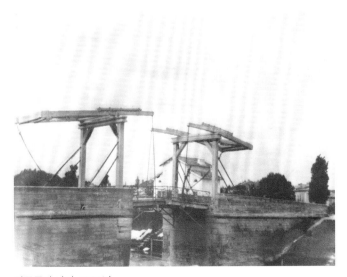

랑글루아 다리, 1902년

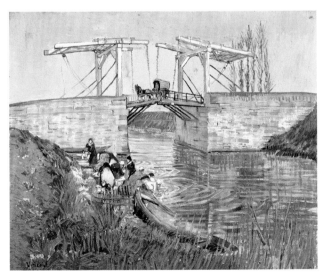

〈랑글루아 다리〉, 1888년, 크뢸러뮐러 미술관, 오테를로

꽃이 만개한 과수원

이른 봄, 아를 주변의 과수원에는 꽃이 만개했다. 바람은 더 이상 빈센트의 열정을 막지 못했다. 빈센트는 새로운 세계로 뛰어들었다. 동생 테오에게 그는 "바람 때문에 그림을 그리려면 많은 어려움이 있단다. 하지만 이젤을 핀으로 땅에 박아서 고정했다. 그림 효과가 있지. 여기는 정말 아름답구나."라고 썼다. 쇠로 만든 핀은 길이가 50센티미터였다. 빈센트는 화가 친구인 에밀 베르나르에게 보낸 편지에 이젤을 어떻게 고정했는지 스케치를 통해 보여 주었다.

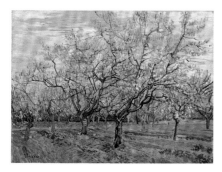

〈분홍색 복숭아꽃〉, 1888년, 반 고흐 미술관, 암스테르담

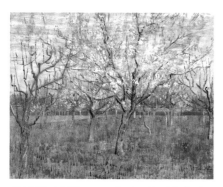

〈하얀 과수원〉, 1888년, 반 고흐 미술관, 암스테르담

〈분홍색 과수원〉, 1888년, 반 고흐 미술관, 암스테르담

빈센트에게 아를의 4월은 꽃피는 과수원이 가장 인상적이었다. 빈센트는 이 나무 저 나무 혹은 과수원을 스케치하고 그렸다. 그렇게 꽃이 핀 복숭아나무, 살구나무, 아몬드나무, 자두나무, 배나무, 체리나무, 사과나무를 그려 냈다.

빈센트가 에밀 베르나르에게 보낸 편지. 해가 지는 들판을 그린 스케치와 땅에 고정시킨 이젤의 다리를 함께 그렸다. 1888년 6월 19일, 모건 도서관과 미술관, 토우 컬렉션, 뉴욕

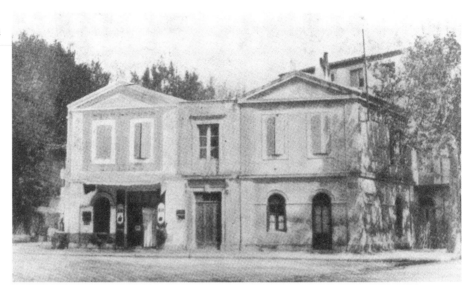

노란 집, 20세기 초

라마르틴 광장: 노란 집

카렐 레스토랑 겸 호텔의 주인은 빈센트의 화구와 그림들이 너무나 많은 공간을 차지한다고 생각했다. 빈센트의 방은 점차 덜 마른 그림들로 가득 찼다. 게다가 그 비싼 호텔에서 몇 주 지내면서 빈센트는 불편함이 늘어 갔다. 호텔 주인은 점점 빈센트의 신경을 건드렸고 빈센트는 호텔 음식이 맛없고 포도주도 '독주'라며 불만을 토했다.

빈센트는 더 이상 방해받지 않고 일할 수 있는 자신만의 공간을 찾아 나섰다. 그리고 라마르틴 거리에서 작고 노란 집을 발견했다. 노란 집은 공동 정원 3개가 있고, 아를에서 가장 오래된 카발리 성문을 볼 수 있는 전망 좋은 집이었다. 아침에 떠오르는 해는 창백한 유황빛 노란색으로 모든 것을 밝혀 주었다.

노란 집은 빈센트가 원하는 곳이라면 어디든 그림을 놓아 둘 수 있었다. 하지만 그 전에 대대적인 수리가 필요했다. 집수리를 하는 동안 새로운 집에서 몇 집 떨어진 곳에 있는 '카페 드라가르'에서 잠잘 곳을 빌렸다.

〈노란 집 앞 연못이 있는 공원〉, 1888년, 반 고흐 미술관, 암스테르담

〈라마르틴 광장에 있는 산책로〉, 1888년, 크뢸러뮐러 미술관, 오테를로

몽마주르 수도원

빈센트가 주변을 산책하면서 마주친 작품의 소재 중 하나는 아를에서 약 5킬로미터 떨어진 몽마주르 바위에 있는 수도원의 잔재였다. 빈센트는 몇 달 사이에 그곳을 적어도 50번은 다녀왔다고 했다. 단순히 잔재만을 보기 위해서가 아니라 석회암 언덕에 서서 아를과 산, 고원을 내려다볼 수 있었기 때문이었다.

몽마주르 수도원은 과거 유명한 성지 순례 장소였다. 수도원을 방문하는 순례자들로부터 많은 수입을 거두기도 했다. 그러나 19세기에 들어서 전체 건축물이 상당 부분 황폐해졌다. 빈센트가 살던 때에는 잔재가 보호되었고 일부는 복구되었는데, 이 때문에 빈센트가 테오에게 보낸 편지에 북프랑스의 유적은 '지저분한 회색빛이나 검은빛'인데 남프랑스의 유적은 늘 하얗게 남아 있다고 한 것 같다. 빈센트는 오래된 수도원과 언덕에서 보이는 전망을 화폭에 담았다.

몽마주르의 잔재, 1950년대

〈몽마주르의 잔재〉, 1888년, 반 고흐 미술관, 암스테르담

셴 강

오베르쉬르우아즈

아니에르 ● ■ 파리

카마르그와 주변 지역

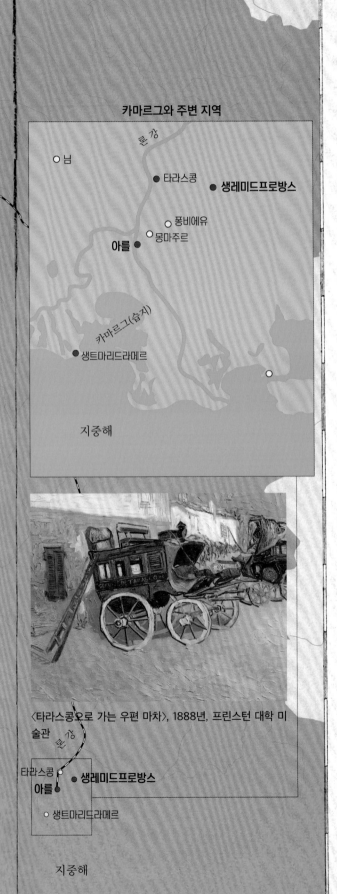

론 강

○ 님

● 타라스콩 ● **생레미드프로방스**

○ 퐁비에유

아를 ● ○ 몽마주르

카마르그(습지)

● 생트마리드라메르

지중해

〈타라스콩으로 가는 화가〉, 1888년

빈센트는 맑고 따뜻한 날 타라스콩으로 갔지만 빈손으로 아를에 돌아왔다. 남부 프랑스의 추운 겨울바람 때문에 너무 많은 먼지가 날아들어 그림을 그리기 어려웠기 때문이다. 이 그림은 빈센트가 화구를 들고 걸어가는 동안 자기 자신을 그린 유일한 그림이다.

생트마리드라메르 앞 바다와 배

몽펠리에 ○

〈타라스콩으로 가는 우편 마차〉, 1888년, 프린스턴 대학 미술관

론 강

타라스콩 ● **생레미드프로방스**

아를 ●

○ 생트마리드라메르

지중해

지중해로

빈센트는 3장의 빈 캔버스를 가지고 아를에서 바닷가 휴양지 생트마리드라메르로 여행을 떠났다. 빈센트는 한 번은 꼭 새파란 바다와 새파란 하늘을 보고 싶었다. 그곳에 가기 위해 빈센트는 아를 남서쪽에 있는 습지인 카마르그를 통과해야 했다. 작은 어촌에는 기차가 다니지 않기 때문에 그는 우편 마차를 타고 여행을 했다. 말이 끄는 우편 마차는 느리고 불편한 교통수단이었다.

목적지에 도착했을 때 빈센트는 고등어 색깔의 지중해를 보았다. 테오에게 "바다의 색이 변화하고 있어. 그게 녹색인지 보라색인지 알 수 없어. 그리고 색이 파란지 아닌지 항상 알 수는 없단다. 왜냐하면 빛이 1초 후에는 계속 다르게 반사되어서 분홍색이나 회색을 띠기 때문이야." 라고 편지를 썼다.

며칠 후 빈센트가 다시 아를로 돌아가고자 했을 때 바다에서 그린 그림을 가지고 가야 할지 머뭇거렸다. 흔들리는 마차를 타고 다섯 시간이나 가야 하는데 그림이 충분히 마르지 않아서 망칠까 봐 걱정이 되었기 때문이다.

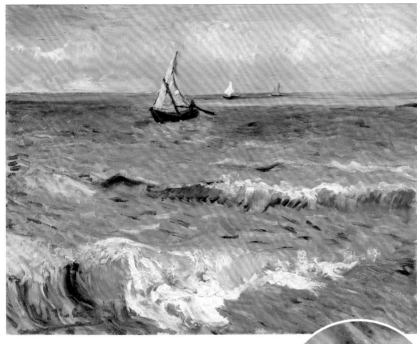

〈생트마리드라메르의 바다 풍경〉, 1888년, 반 고흐 미술관, 암스테르담

〈생트마리드라메르의 바다 풍경〉에는 빈센트가 그림을 그린 장소인 모래사장의 모래알이 묻어 있다. 아마도 바람이 심하게 불었거나 빈센트가 붓을 바닥에 떨어뜨렸을 것이다.

〈생트마리드라메르의 풍경〉, 1888년, 크뢸러뮐러 미술관, 오테를로

〈생트마리드라메르 해변의 어선〉, 1888년, 개인 소장

1888년 7월 10일 빈센트가 테오에게 보낸 편지 안에 그린 곤충의 스케치, 반 고흐 미술관, 암스테르담

남쪽의 화실

여름이 되자 매미가 나무에서 개구리처럼 크게 울어 댔고 빈센트는 작업에 열중했다. 빈센트는 베르나르에게 보낸 편지에 "아! 내가 이 땅에 도착한 것이 서른다섯 살이 아니라 스물다섯 살이라면 얼마나 좋았을까!"라고 썼다. 빈센트는 아를 주변 지역이 일본만큼 아름답다고 느꼈다. 물론 일본에 한 번도 가 본 적은 없지만 일본 그림을 통해 파란 하늘과 색들을 보았다. 빈센트가 찾고 있던 바로 그 색들이었다.

빈센트는 다른 예술가들도 아를에 살면 좋겠다고 생각했다. 모두 함께 한 집에 살면서 일을 할 수만 있다면 서로의 장점을 배우고 비용도 분담할 수 있을 것이다. 빈센트는 그림을 그리고 색칠하는 틈틈이 노란 집을 수리하면서 '남쪽의 화실'을 꿈꾸었다. 예술가 친구들인 에밀 베르나르와 폴 고갱이 아를에 이사 오면 얼마나 좋을까? 빈센트는 테오도 남쪽으로 오길 바랐다. 파리는 참고 지낼 만한 곳이 아니지 않은가!

〈붓꽃이 있는 아를 전경〉, 1888년, 반 고흐 미술관, 암스테르담

〈퐁비에유의 풍차가 있는 풍경〉,
1888년, 반 고흐 미술관, 암스테르담

퐁비에유

빈센트는 아를에서 새로운 친구를 빨리 사귀었다. "어제 벨기에 친구 한 명과 함께 보냈다."
라고 테오에게 편지를 썼다. 그 '벨기에 친구'는 벨기에 예술가 외젠 보흐였다. 빈센트는 보흐
가 살고 있는 마을인 퐁비에유로 산책을 가곤 했다. 퐁비에유는 아를에서 10킬로미터 정도 떨
어져 있었다. 보흐 역시 가끔 아를을 방문했다. 그는 초록색 눈과 '면도날 같은 인상'을 갖고 있
었는데, 빈센트는 이런 그의 외모를 좋아했다.

퐁비에유의 알레데팡스

〈밤의 카페테라스〉, 1888년, 크뢸러뮐러 미술관,
오테를로

포룸 광장의 카페

빈센트와 외젠 보흐는 아를의 포룸 광장에서 커다란 테라스가 있는 카페를 즐겨
찾았다. 그 카페는 현재 매우 유명한 장소가 되었다. 빈센트가 나중에 〈밤의 카페테
라스〉라는 제목으로 그림을 그렸기 때문이다. 보흐는 빈센트가 오랫동안 그리고 싶
어 했던 '큰 꿈을 꾸는 예술가 친구의 초상화'를 위해 기꺼이 모델이 되어 주었다.
빈센트는 그를 시인으로 보이게 그렸다. 보흐는 시인은 아니었지만 그림 제목을
'외젠 보흐(시인)'라고 해 두어 그의 이름에 '시인'이 계속 따라다닌다.

침실

빈센트는 보흐의 초상화를 걸 만한 특별한 장소를 찾아냈다. 빈센트의 유명한 침
실 그림을 보면, 그 초상화가 침대 위 오른쪽 벽에 걸려 있다. 그 옆에는 아를에서
알게 된 다른 친구의 초상화가 걸려 있다. 그는 프랑스 육군 보병대 중위 폴 외젠
미예다. 그는 임시로 시 중심지 주변에 있는 군부대 칼뱅 막사에 주둔하고 있었다.

두 사람은 서로를 잘 이해했다. 빈센트는 미예에게 그림 수업을 해 주었고 그와 함께 책과 예술에 대해 이야기를 했다. 가끔 몽마주르로 산책을 갈 때 함께하기도 했다. 그렇지만 빈센트는 열 살이나 어리고 아를에서 여인들에게 인기가 많던 잘생긴 중위에게 질투심을 느꼈다. 빈센트는 편지를 썼다.

"미예는 행운아란다. 아를의 여인들에게 인기가 대단해. 그렇지만 그는 그 여자들을 그릴 수 없고, 설사 그가 화가였다고 해도 그 여자들을 모두 가질 수는 없었을 거야."

〈외젠 보흐 ('시인')〉, 1888년, 오르세 미술관, 파리

〈폴 외젠 미예 ('연인')〉, 1888년, 크뢸러뮐러 미술관, 오테를로

〈침실〉, 1888년, 반 고흐 미술관, 암스테르담

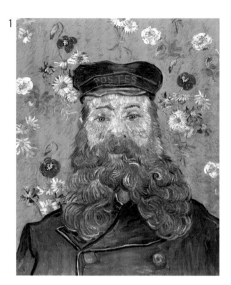

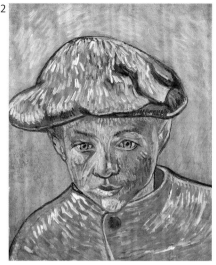

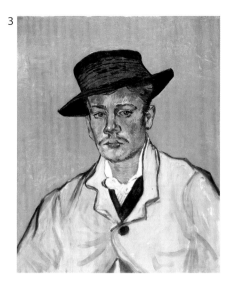

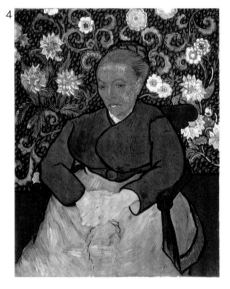

우편배달부와 그의 가족

빈센트의 침실에 걸린 미예의 초상화가 아를에서 빈센트와 가장 친한 친구인 '우편배달부'의 초상화라는 말도 있었다. 그 초상화가 실제로 빈센트가 그린 조셉 룰랭의 초상화 중 하나를 닮기는 했지만 사실이 아니다.

사실 우편배달부라는 제목도 잘못 붙여진 것이다. 두 갈래의 무성한 턱수염을 하고 있는 인상적인 모습의 조셉 룰랭은 편지나 소포를 배달하는 직책은 아니었다. 조셉 룰랭은 아를 역전에 있는 우체국에서 우편물을 분류하는 작업의 책임자였다. 그곳은 우편 열차가 오고 가는 곳이었다. 1888년 즈음 프랑스 우편국은 수백만 통의 편지와 엽서, 소포를 프랑스 전역에 운송했다. 운송 작업 중에는 언제든 잘못 배달되는 일이 생길 수 있었기 때문에 조셉 룰랭은 막중한 책임을 가진 매우 바쁜 직책의 사람이었다. 그래서 그는 직장에서 가까운 몽타뉴드코르드 거리에 살았다.

룰랭과의 친분 덕분에 빈센트는 그의 주변 사람들을 그릴 수 있었다. 금실로 수놓인 파란 유니폼을 입은 우체국 직원뿐만 아니라 그의 가족인 룰랭 부인, 아기 마르셀와 두 아들 아르망과 카미유도 모델이 되었다.

1. 〈우편배달부 조셉 룰랭의 초상화〉, 1889년, 크뢸러뮐러 미술관, 오테를로
2. 〈카미유 룰랭의 초상화〉, 1888년, 반 고흐 미술관, 암스테르담
3. 〈아르망 룰랭의 초상화〉, 1888년, 폴크방 미술관, 에센
4. 〈룰랭 부인의 초상화〉, 1889년, 크뢸러뮐러 미술관, 오테를로
5. 〈마르셀 룰랭의 초상화〉, 1888년, 반 고흐 미술관, 암스테르담

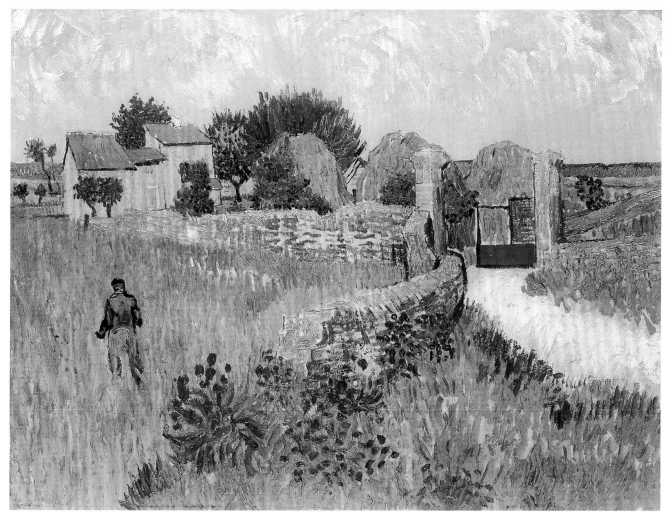

〈프로방스의 농가〉, 1888년, 내셔널 갤러리 오브 아트, 워싱턴

크로 평야와 트레봉 평야

6월은 추수기였다. 아를 주변에 사는 농부들은 평소보다 더 바쁘게 일을 했고 빈센트는 매일 들판으로 나갔다.

〈추수〉, 1888년, 반 고흐 미술관, 암스테르담

빈센트는 아를 동남쪽에 위치한 크로 평원에 있는 농장들을 스케치하고 색으로 가득 채웠다. 농가 마당에는 막 베어 낸 풀들이 커다란 낟가리로 솟아 있었다. 북동쪽으로는 트레봉 평원 전체를 소재로 삼았다.

테오에게 쓴 편지에서 빈센트는 "나는 새로운 소재를 발견했다. 눈이 닿는 곳까지 펼쳐진 초록색과 노란색의 들판이다."라고 썼다. 작품 〈추수〉에서 왼쪽 먼 곳에는 수도원의 잔재가 남은 몽마주르 바위가 보이고, 나지막한 알피유 산맥이 배경을 이루고 있다.

빈센트에게 이 모든 곳은 그저 그런 풍경이 아니었다. 광활하게 펼쳐진 평지에서 '무한함 ⋯ 영원함'을 보았다.

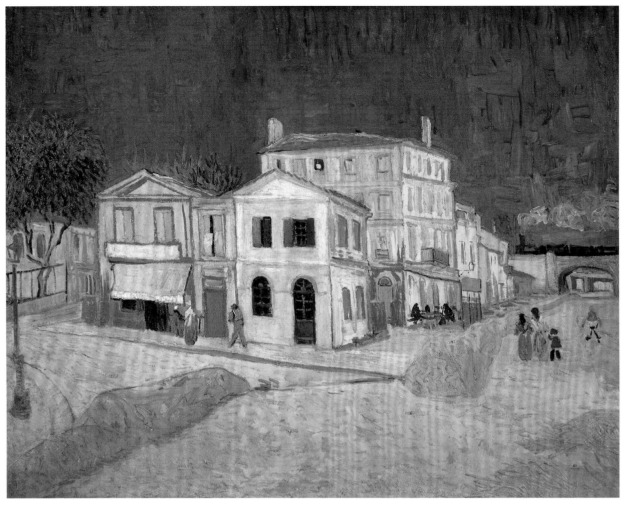

〈노란 집(거리)〉, 1888년, 반 고흐 미술관, 암스테르담

예술가들의 집

고갱이 브르타뉴에서 아를로 온다는 소식을 들었을 때 빈센트는 막 노란 집에 들어가 살고 있었다. 테오는 "고갱이 갈 거예요. 그가 형의 인생을 많이 바꿔 놓겠네요."라고 빈센트에게 편지를 썼다. 테오는 빈센트가 노란 집을 예술가들이 편안히 느낄 수 있는 공간으로 만들려고 한 시도가 성공하길 바랐다.

고갱이 실제로 아를에 오기까지는 몇 달이 걸렸다. 한 번은 아팠고 그 뒤로 돈이 없었거나 여행을 힘들어 해서 미뤘다. 하지만 결국 고갱은 아를에 왔고 빈센트는 '예술가들의 집'에 고갱의 방을 꾸밀 수 있게 되었다. 빈센트는 침대와 의자 등을 테오의 돈으로 샀다. 고갱을 맞이할 준비를 하는 동안에도 빈센트는 그림을 그렸는데, 가끔은 밤새도록 혹은 12시간을 계속 작업했다. 빈센트는 화병에 담긴 해바라기 그림을 몇 점 그렸다. 곧 아를로 올 친구가 그 그림들을 좋아하는 것을 알고 있었기 때문이다.

고갱이 도착할 무렵, 빈센트는 몸이 좋지 않았다. 테오는 "형이 너무 과로한 거예요. 자신의 몸을 돌보는 것을 잘 잊잖아요."라고 편지를 썼다.

〈화병의 해바라기〉, 1888년, 내셔널 갤러리, 런던

알리스캉

고갱이 아를로 오면 빈센트의 삶은 완전히 바뀔 것 같았다. 고갱은 사실 그림 판매상을 하는 테오가 그림 한 점을 팔아 준 덕분에 아를까지 오는 여행 비용을 마련할 수 있었다.

빈센트와 고갱은 처음에는 사이가 매우 좋았다. 자주 함께 그림을 그리러 나갔다. 아를에 남아 있는 로마 시대 공동묘지인 알리스캉에도 갔다. 고갱과 빈센트는 예술에 대한 긴 대화를 나누었다. 집안일도 함께 했는데, 고갱은 특히 요리를 잘했다.

하지만 그리 오래지 않아 두 사람 사이에 긴장감이 돌기 시작했다. 대화는 토론으로 변했고 격렬한 토론은 논쟁으로 번졌다. 빈센트는 테오에게 "논쟁이 끝나면 우리는 방전된 배터리처럼 완전히 지쳐 나가떨어져."라는 편지를 썼다. 그 바로 전에 고갱도 테오에게 이미 파리로 돌아가고 싶다는 생각을 전했다. "빈센트와 나는 성격이 맞질 않아. 이대로는 문제없이 살 수가 없어."

알리스캉, 1870년경

〈알리스캉(떨어지는 낙엽)〉, 1888년, 크뢸러뮐러 미술관, 오테를로

귀를 자르다

고갱과 함께 지내는 동안 빈센트는 정신적으로 탈진하곤 했다. 애써서 작업하는 일도, 고갱과 많은 토론에 시달리는 스트레스도, 빈센트에게 좋지 않았다. 빈센트가 기대한 것과는 너무 달랐다.

결국 큰 문제가 일어나고 말았다. 결정적인 사건이 왜 어디에서 일어났는지는 정확하지 않다. 크리스마스 바로 전, 아마도 빈센트가 고갱과 격렬한 토론을 벌인 후일 것이다. 그 뒤로 빈센트는 우울증에 시달렸다. 몇 년 뒤, 고갱은 빈센트가 자신을 면도칼로 위협했다고 했다. 그러고는 놀랍게도, 빈센트가 혼란스러워 하며 자신의 왼쪽 귀 일부를 잘라 버렸다.

〈귀에 붕대를 감은 자화상〉, 1889년, 개인 소장

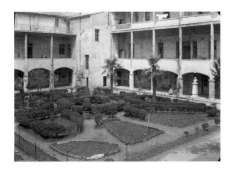
1950년대 정원

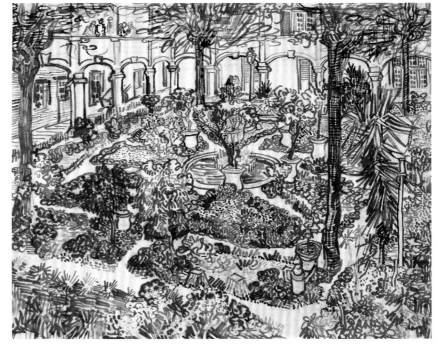
〈병원의 정원〉, 1889년, 반 고흐 미술관, 암스테르담

지역 신문 『포럼 레퓌블리캉』에서 빈센트가 귀를 잘라 낸 사건을 보도했다. "지난 일요일 저녁 11시 30분 네덜란드 출신 화가 빈센트가 사창가 1번지로 라셸이라는 여성을 찾아갔다. 그는 자신의 귀를 라셸이라는 여성에게 전달하면서 '내 물건을 주의해서 보관해 달라.'는 말을 남기고 사라졌다. 경찰은 한 불쌍한 미친 사람이 저지른 일이라 생각하고 다음 날 그 화가의 집을 방문했다. 화가는 죽었는지 살았는지 기척을 보이지 않고 누워 있었다. 경찰은 그 환자를 즉시 병원에 입원시켰다."

병원

고갱은 파리에 있는 테오에게 전보를 쳤다. 테오는 친구 안드리스의 누나인 요 봉어르와 약혼을 하기 위해 네덜란드로 막 떠나려는 참이었다. 하지만 소식을 듣자마자 한순간도 망설이지 않고 아를로 가는 급행열차를 탔다. 테오는 뒬로거리에 있는 병원으로 가서 불행한 자신의 형을 만났다. 아주 짧은 면회였다. 의사는 '잠시 지나가는 무력감'이라고 했다. 테오는 의사의 진단을 듣고 다시 750킬로미터를 달려 파리로 돌아갔다. 고갱도 테오를 따라갔다. 그 뒤로 두 사람은 몇 차례 편지를 주고받기는 했지만 얼굴을 본 것은 그것이 마지막이었다.

약 2주가 지나고 빈센트는 퇴원했다. 기분이 한결 좋아져서 집으로 돌아왔다. 그러고는 "피를 많이 흘려서 고열이 난 것이고 보통 예술가들이 겪는 혼란 정도일 거라고 생각해."라는 편지를 테오에게 썼다. 다행히도 빈센트에게는 병원에서 그를 데려와 주고 빈센트의 가정부와 함께 노란 집의 집안일을 도운 조셉 룰랭과 같은 친구가 남아 있었다. 룰랭은 테오에게도 소식을 전하면서 "그는 새끼 양처럼 순해졌어요."라고 편지를 썼다.

그러나 2월 초에 빈센트는 다시 우울증을 앓았고 또다시 입원하게 되었다. 몇 주 뒤에 집으로 돌아올 수 있었으나 머지않아 또 문제가 발생했다.

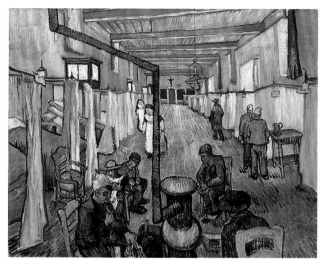

〈아를 병원의 입원실〉, 1889년, 오스카르 라인하르트 '암 뢰메르홀츠 미술관', 빈터투어

격리 병실

라마르틴 광장의 이웃들은 빈센트를 '빨간 머리를 가진 미친 사람'이라며 술을 많이 마시고 비도덕적으로 행동한다고 생각했다. 주민들은 시장에게 탄원서를 제출했고, 경찰 조사 끝에 빈센트는 병원에 강제로 입원하게 되었다. 병원에 가서도 빈센트의 상태는 바로 좋아지지 않았다. 환영을 보았고 심지어 격리 병실에 갇히기도 했다.

그 무렵 테오는 형을 찾아갈 여유가 전혀 없었다. 테오는 빈센트가 힘든 시간을 보내는 동안 자신은 요와 행복한 나날들을 보내는 걸 무척이나 미안해했다. "새 아파트를 꾸미는 데 형의 그림으로 너무나 큰 기쁨을 느껴요. 그림들이 방의 분위기를 더욱 좋게 만들어 주고 각각의 그림 안에는 진리와 진실된 시골 풍경이 펼쳐져 있어요."라는 편지를 보내기도 했다.

1889년 2월 라마르틴 광장 주민 30명이 자크 타르디외 시장에게 빈센트를 빨리 요양원에 보내라고 서명한 청원서, 아를 시청 문서보관소

요양원으로

빈센트의 상태는 점점 좋아졌지만 의사들은 그가 다시 노란 집으로 돌아가는 것은 현명하지 않다고 판단했다. 빈센트는 병원에 환자로 남았고 그의 가구들을 쌓아 두게 했다. 가끔 밖에 나가는 것이 허락되었지만 감시자와 함께였다.

빈센트는 조심스럽게 그림을 다시 시작했다. 하지만 아를에서는 거의 도움을 받지 못했다. 친한 친구 룰랭은 그 무렵 마르세유에 새로운 직업을 구했다. 외젠 보흐는 벨기에에 있었고 폴 외젠 미예는 아프리카로 떠났다.

빈센트는 테오와 상의를 한 후 아를에서 멀지 않은 생레미드프로방스에 있는 요양원에 입원하기로 결정했다. 빈센트는 여동생 빌레미나에게 "나는 내가 기억하지 못하는 말과 행동 때문에 네 번이나 위기를 겪었어. 앞으로 더 많은 힘든 시기를 겪게 되겠지."라는 편지를 보냈다.

빈센트는 아를에서 무려 180점의 그림을 그렸다. 비록 남프랑스에 화실을 갖는 꿈은 사라졌지만 빈센트는 용기를 가졌다. "병원에서라도 내가 다시 그림을 그리는 때가 올 거라는 희망을 가지고 있어."

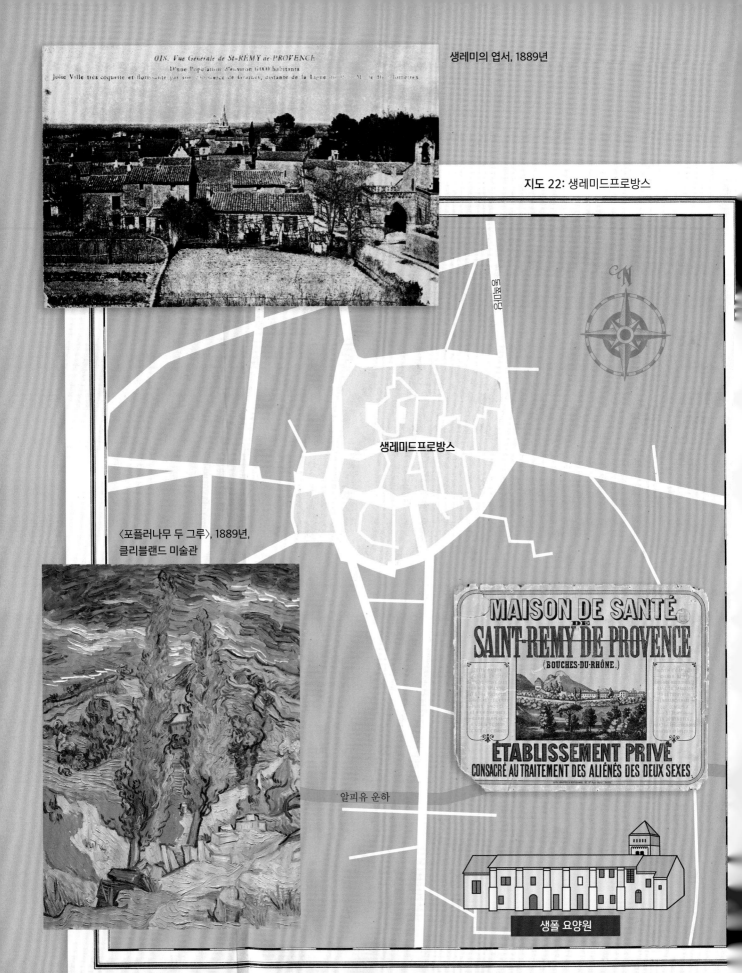

OIS. *Vue Générale de St-REMY de PROVENCE.*
D'une Population d'environ 6800 habitants
Jolie Ville très coquette et florissante par son commerce de Grapes, distante de la Ligne du P.L.M. de 10 Kilometres

생레미의 엽서, 1889년

지도 22: 생레미드프로방스

생레미드프로방스

〈포플러나무 두 그루〉, 1889년,
클리블랜드 미술관

알피유 운하

MAISON DE SANTÉ
DE
SAINT-REMY DE PROVENCE
(BOUCHES-DU-RHÔNE.)

ÉTABLISSEMENT PRIVÉ
CONSACRÉ AU TRAITEMENT DES ALIÉNÉS DES DEUX SEXES.

생폴 요양원

생레미드프로방스

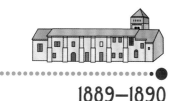

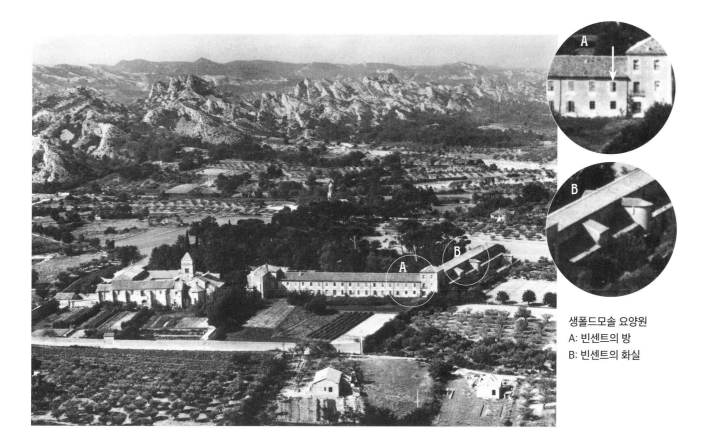

생폴드모솔 요양원
A: 빈센트의 방
B: 빈센트의 화실

요양원

요양원은 생레미에서 남쪽으로 약 1.5킬로미터 떨어진 곳에 있었다. 생폴드모솔 요양원은 과거 수도원이었던 곳이었다. 요양원은 광고에 실린 것처럼 '남녀 정신 질환자를 위한 개인 요양원'으로 이상적인 장소였다. 담당 의사의 말에 의하면 빈센트는 오랜 휴지기를 가지고 나타나는 간질을 앓고 있었다. 빈센트는 '장기 관찰 대상자'로 분류되었다.

도착 후 하루가 지나서 빈센트는 테오와, 이제 테오와 갓 결혼한 요에게 편지를 썼다. 편지에는 자신이 생레미로 온 것이 잘된 일이라고 썼다. 그는 요양원을 '동물원'이라고 불렀지만 환자들이 그곳에서 잘 지내는 것을 보며 위안을 삼았다. "여기에 몇몇 아주 심한 환자들이 있지만, 내가 미쳤을 것이라는 두려움은 많이 줄어들었다."라고 편지에 썼다. 빈센트는 그곳에서 '미친 것'을 그저 하나의 질병으로 볼 수 있게 되었고, 그 덕분에 크게 두려워하지 않았다. 환경이 변하면서 빈센트에게 좋은 영향을 준 것이다.

빈센트의 이름이 적힌 요양원의 입원 기록부

빈센트의 방

요양원의 남자 병동 2층에 빈센트의 방이 있었다. 빈센트는 '회녹색 벽지, 빛바랜 장미 무늬와 시들어 버린 핏빛 붉은 선이 그려진 두 개의 물빛 녹색 커튼으로 장식된 작은 방'에 머물렀다. 빈센트는 자신이 머문 방을 이렇게 묘사했다. "쇠창살이 있긴 하지만 창문을 통해 울타리를 친 밀밭을 볼 수 있다. 그 위로 아침에 찬란하게 떠오르는 태양을 본다. 30개의 방이 비어 있기 때문에 일을 할 수 있는 방도 얻었다."

빈센트가 얻은 작업실은 빈센트의 방과는 다른 건물에 있었고 정원이 내다보였다.

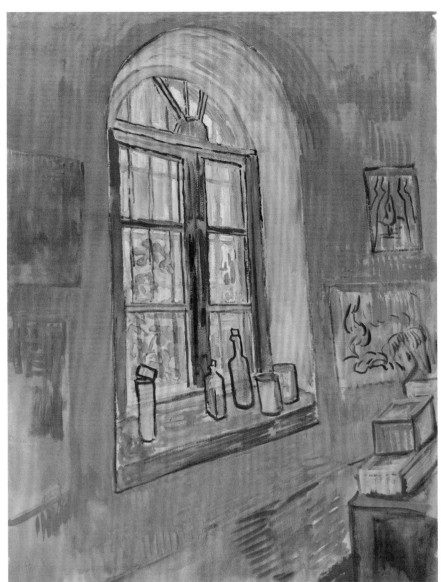

〈화실의 창문〉, 1889년, 반 고흐 미술관, 암스테르담

1. 빈센트가 화실로 쓰던 방의 창문, 1950년대

2. 빈센트의 방, 1950년대

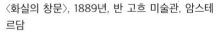

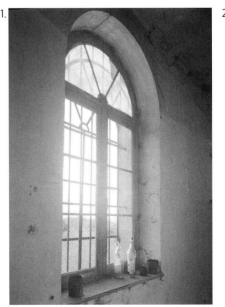

〈요양원 정원에 있는 분수〉, 1889년, 반 고흐 미술
관, 암스테르담

〈요양원 정원〉, 1889년, 반 고흐 미술관, 암스테르담

정원

처음 몇 주 동안은 요양원 안에만 머물러야 했다. 다행히 정원에 나가 그림을 그릴 수 있었는데 그로 인해 동료 환자들의 주의를 끌었다. 빈센트는 테오의 부인에게 자신의 근황을 알리는 편지를 썼다.

"정원에서 작업을 하고 있으면 모두 다가와서 바라봅니다. 아를에 있는 시민들보다 더 순하고 예의가 바르다고 분명하게 이야기할 수 있어요."

요양원에 간 지 이틀째에 빈센트는 이미 그림 2점을 그려 냈다. 붓꽃과 커다란 라일락 수풀이었다. 라일락 그림을 보면 붓꽃도 살짝 보인다. 그 뒤로 보이는 담장은 요양원 환자들이 탈출하지 못하게 정원 주변에 세운 것이다.

〈요양원 정원의 라일락〉, 1889년, 에르미타슈 미술관, 상트페테르부르크

〈붓꽃〉, 1889년, 폴 게티 미술관, 로스앤젤레스

알피유 산맥

생레미는 빈센트가 아를에서 산책할 때 멀리 보이던 알피유 산맥의 반대편에 위치했다. 빈센트는 요양원에서 테오의 부인에게 보낸 편지에서 알피유 산맥을 "밑에는 매우, 매우 진한 녹색의 밀밭이, 그리고 전나무 숲이 있는 높지 않은 회색 혹은 푸른색 언덕"으로 묘사했다. 빈센트의 방에서 알피유 산맥이 보였기 때문에 생레미에서 그린 빈센트의 여러 그림에서 볼 수 있다.

빈센트가 요양원 구역을 벗어날 수 없었기 때문에 정원이나 그의 방 창문에서 보는 것을 그렸다. 그리고 그가 밖으로 멀리 나갈 수 있게 되었을 때쯤에는 종종 거친 자연 가운데 이젤을 세우기 위해 알피유 산맥으로 들어갔다. 그때는 반드시 간호사가 동행해야 했다.

〈알피유 산맥 전경〉, 1890년, 반 고흐 미술관, 암스테르담
알피유 산맥 앞쪽에 요양원 구역의 안쪽 벽 일부를 그려 넣었다.

〈생레미의 알피유 산맥〉, 1889년, 구겐하임 미술관, 뉴욕

〈채석장 입구〉, 1890년, 반 고흐 미술관, 암스테르담

버려진 채석장

요양원에 입원한 지 두 달이 약간 더 지나서 다시 일이 벌어졌다. 빈센트는 바람 부는 날 아침에 알피유 산맥 아래에서 버려진 채석장 입구를 그리려고 일어났다. 그 거칠고 황량한 분위기에서 그는 갑자기 엄청난 외로움을 느꼈다. 몰아치는 외로움 속에서 가까스로 그림을 완성했다.

혼란의 극치

요양원에 돌아오자마자 빈센트는 혼돈에 빠졌다. 그리고 곧 상황이 더 나빠졌다. 빈센트는 땅에 떨어진 쓰레기뿐만 아니라 파라핀과 불을 켤 때 쓰는 연료까지도 집어 먹었다. 빈센트는 램프에 연료를 보충하는 소년에게서 연료를 빼앗기도 했다. 또한 물감을 먹고 물감 유화제까지 마셔서 그림조차 그릴 수가 없었다. 하지만 빈센트는 그림을 그리는 일은 회복을 위해 꼭 필요한 일이라고 생각했다. 한 달 동안 방 안에만 있던 빈센트는 마침내 다시 그림을 그릴 수 있게 되었지만 여전히 방 안에만 있었다. 조심스럽게 밖으로 나갈 용기를 얻기까지는 거의 한 달 정도의 시간이 걸렸다. 빈센트는 테오에게 "며칠 동안 아를에서처럼 아주 심한 혼란에 빠졌었어. 앞으로 똑같은 일이 또 반복되겠지. 정말 지독하구나."라는 편지를 남기기도 했다.

물 치료를 위한 욕조

"나는 요즘 일주일에 두 번, 2시간씩 물에 들어가 목욕을 한다."라고 테오에게 편지를 썼다. 그 목욕은 치료 방법 중 하나였고, 공식적으로 '물 치료'라고 불렸다. 19세기에 일반적으로 정신과 환자를 위해 쓴 치료법인데, 안정을 시키는 효과가 있었다. 치료는 냉탕과 온탕을 번갈아 앉아 있거나 온탕에 앉아 있다가 차가운 물로 샤워를 하는 방법이 병행되었다. 이 방법은 잠시나마 빈센트에게 효과가 있는 것 같았지만 항상 효과가 있는 건 아니었다. 새로 요양원에 들어온 사람이 "하루 종일 빈센트가 탕에 앉아 있었지만 거의 안정되지 않았다."라고 한 기록도 있다.

빈센트가 테오에게 보낸 편지, 1889년 8월 22일, 반 고흐 미술관, 암스테르담

빈센트가 앓고 난 뒤 첫 번째로 쓴 편지다. 그는 검은색 분필로 편지를 썼다. 스스로를 해칠 가능성이 있었기 때문에 간호사는 절대 날카로운 펜촉을 주지 않았다.

먼 곳에서 인정을 받다

빈센트가 정신 질환으로 고생을 하는 동안 예술계에서는 서서히 그의 작품을 인정하기 시작했다. 1890년 1월 초 빈센트의 작품 6점이 브뤼셀에서 전시되었다. 그중 〈붉은 포도밭〉이라는 작품이 팔렸다. 빈센트가 몽마주르에서 그린 작품이었다. 그 그림은 그의 친한 친구 외젠 보흐의 여동생 아나 보흐가 샀다.

빈센트의 전시회와 관련하여 미술 비평가 알베르 오리에는 잡지 『메르퀴르 드 프랑스』에 매우 긍정적인 기사를 썼다. 그러나 테오가 파리에서 열린 큰 전시회에 빈센트의 작품을 보낸 이후 그곳에서도 좋은 평을 얻자, 빈센트는 모든 게 너무 큰 부담이 되었다. 빈센트는 곧 테오에게 편지를 썼다.

"오리에 씨에게 더 이상 나의 그림에 대하여 기사를 쓰지 말라고 부탁을 해줄래? 우선 그가 나에 대해 오해한 점이

〈붉은 포도밭〉, 1888년, 푸시킨 미술관, 모스크바

빈센트가 살아 있을 때 팔린 유일한 그림이다.

많고, 세상에 알려지는 것에 대해 내가 상당히 고통스러워 하고 있다고 강조해줘. 내 그림에 대해 이야기하는 걸 듣는 일이 상대가 생각하는 것보다 더 비통하다고 말이야."

파리로?

빈센트의 의사 페이롱은 1889년 9월 세계 박람회를 보기 위해 파리로 갔다. 그는 거기에서 테오를 방문하기로 했다. 빈센트는 좋은 기회라고 생각했다. 빈센트는 테오에게 자신의 생각을 전했다. "내가 페이롱 씨에게 직접 물었어. 파리로 갈 때 나를 데려가는 게 어떻겠냐고 부탁했어."
하지만 페이롱은 파리까지 이동하는 건 아직 무리라고 생각했다. 테오 역시 빈센트가 생레미를 떠나고 싶은 마음에 흥분해서 편지를 썼다는 건 알았지만 조심스럽게 반응했다.

"맞아, 나는 여기를 떠나고 싶어. 내 그림 작업을 하는 것과 미친 환자들과 함께 살기 위해 끊임없이 노력하는 이 두 가지 일을 더 이상은 동시에 할 수가 없어. 너무나 혼란스러워."
하지만 테오와 의사 페이롱이 좀 더 기다려 보자고 결정했을 때에는 빈센트도 이미 고집을 내려놓았다. 물론 완전히 포기한 건 아니었다. "내가 다시 증세가 심해진다면 스스로 환경을 바꾸어 보려고 노력하고 싶어. 최후에는 다시 북쪽 지역으로 돌아가고 싶어."라는 편지를 남겼다.

1889년 세계 박람회 포스터

다시 밖으로

신경 발작 이후 빈센트는 오랜 기간 실내에만 머물렀다. 그 기간 동안 주로 다른 화가들의 그림을 모방하여 그렸다. 빈센트는 "내가 배우고 싶어 하는 부분이기 때문에 나한테는 꼭 필요한 연습이란다."라고 편지를 썼다.

어느 정도 회복된 후에는 다시 밖에서 작업을 하기 시작했다. 물감과 캔버스만 있으면 그림을 그렸고, 물감과 재료가 떨어지면 주문한 화구가 도착할 때까지 스케치를 했다.

10월이 되자 빈센트는 테오에게 주거 후보지로 오베르쉬르우아즈에 대해 처음 이야기를 꺼냈다. 오베르쉬르우아즈는 파리에서 아주 가까운 거리에 있는 예술가들의 마을이었고, 그곳에는 빈센트를 관찰할 수 있는 의사도 한 명 살고 있었다. 빈센트는 다음 발작을 일으켰을 때 경찰이 자신을 정신병원에 데리고 가는 것을 원치 않았기에 그것은 중요한 부분이었다.

〈요양원 정원의 나무〉, 1889년, 해머 미술관, 로스앤젤레스

〈아몬드 꽃〉, 1890년, 반 고흐 미술관, 암스테르담

북쪽으로 가다

빈센트가 바라는 대로 오베르쉬르우아즈에 가기까지 몇 달이 걸렸다. 12월뿐만 아니라 1월에도 빈센트는 다시 발작을 일으켰다. 하지만 작업이 가능하게 되면 바로 다시 작업을 시작했다.

빈센트는 침실에서 요양원의 벽 뒷면에 서 있던 아몬드나무들을 보았다. 빈센트는 2월에 핀 아몬드 꽃을 그렸다. 막 태어난 테오의 아들을 위한 선물이었다. 힘차게 울며 자라고 있는 테오의 아들 '빈센트 빌럼'은 세례도 받았다.

테오는 편지로 아기가 태어났다는 기쁜 소식을 전하며 자신의 아들이 삼촌처럼 단호하고 용기 있는 사람이 되길 바란다는 소망도 함께 담았다.

기쁨도 잠시, 얼마 지나지 않아 빈센트는 다시 병을 앓았다. 이번에는 회복하는 데만 두 달이 걸렸다. 1년 동안 요양원에 살면서 빈센트는 약 150점이나 되는 그림과 비슷한 양의 스케치를 남겼다. 1890년 5월 빈센트는 테오에게 편지를 썼다.

"내가 6개월 전에 병이 심해졌을 때 한 말 기억하니? 다시 병세가 심해지면 너에게 이사를 할지 물어보겠다고 했잖아. 이제 때가 온 것 같구나…."

빈센트는 북부 지방에 있는 오베르쉬르우아즈로 가길 바랐다. 생레미에서는 더 이상 나아질 수 없다고 생각한 것이다.

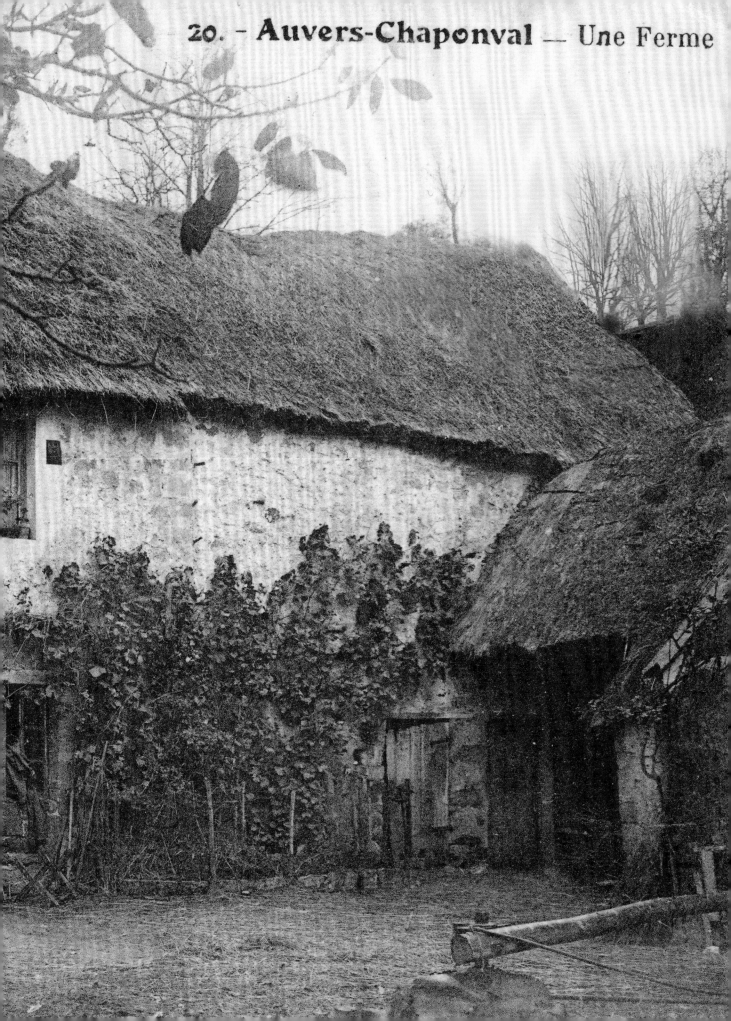

20. - **Auvers-Chaponval** — Une Ferme

〈오베르 교회〉,
1890년, 오르세
미술관, 파리

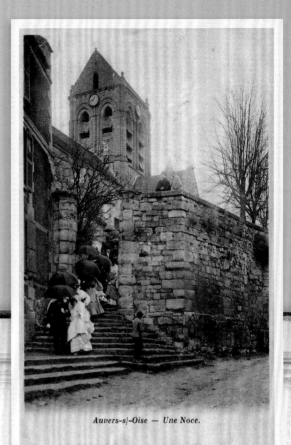

Auvers-s/-Oise — Une Noce.

오베르 교회 엽서

지도 23: 오베르쉬르우아즈

라셸 거리

〈오베르 시청〉, 1890년, 개인 소장

깃발은 7월 14일 국경일 행사 때문에 걸렸다. 빈센트는 이 건물이 준데르트의 시청 건물(13쪽 참고)과 매우 흡사하다고 생각했다.

메리 광장

100미터

물

주거지

오베르쉬르우아즈

〈우아즈 강 위로 다리가 있는 풍경〉, 1890년, 테이트 갤러리, 런던

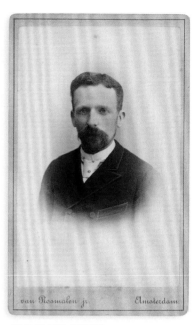

테오 반 고흐, 1889년

파리에서 잠시 휴식

봄이 되자 빈센트는 생레미의 요양원을 떠났다. 그는 모든 준비를 마치고 혼자서 길을 떠났다. 우선 며칠 전에 짐을 화물열차 편으로 보냈다. 그리고 아직 덜 마른 그림들은 나중에 보내 달라고 경비원 한 명에게 부탁했다. 아를에도 편지를 보내 보관 중인 그의 침대와 거울을 보내 줄 수 있는지 물었다.

빈센트는 미리 테오에게 동의를 얻어 파리를 경유하여 오베르쉬르우아즈로 가기로 했다. 파리에서 며칠 동안 테오의 집에서 머물면서 그제야 처음으로 동생의 부인과 조카를 만났다. 그는 지난 2년 동안 동생을 만나는 날만 기다리고 있었다. 테오가 아를에 병문안 왔던 것조차 까마득했다.

빈센트는 아침 일찍 많은 짐을 짊어지고 파리의 리옹 역에 도착했다. 테오는 역까지 마중을 나와 마차에 형을 태워 자신의 집으로 데리고 갔다. 테오의 부인 요는 그들을 기다리고 있었다. 요는 빈센트가 아주 여윈 환자의 모습일 거라고 생각했지만 빈센트의 모습은 생각보다 건장하고 표정도 즐거웠으며 안색도 건강했다. 그리고 단호한 인상을 지니고 있었다.

빈센트는 자신의 이름과 같은 조카 빈센트를 만났을 때 무척이나 감격했다. 파리에 머무는 3일 동안 빈센트는 즐거웠다. 물론 얼마 안 있어 도시의 소음에 질려 파리에서 북쪽으로 30킬로미터 떨어진 곳에 있는 오베르쉬르우아즈로 떠났다.

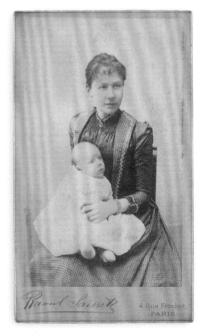

요 반 고흐 봉어르와 어린 빈센트 빌럼. 빈센트는 그들을 위해 1890년 〈아몬드 꽃〉을 그렸다.

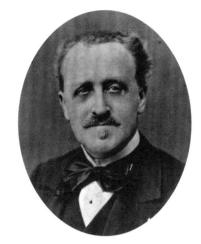

〈정원에 있는 마르그리트 가셰〉, 1890년, 오르세 미술관, 파리

의사 폴 가셰

의사 가셰의 집과 정원

오베르에 도착한 빈센트는 대체 의학 박사인 폴 가셰를 찾았다. 의사 가셰는 딸 마르그리트와 아들 폴 주니어와 함께 살고 있었다. 의사 가셰의 집은 언덕 위에 있는 '매우 어둡고 오래된 잡동사니가 가득한' 집이었다. 가셰는 파리에도 아파트를 가지고 있었다. 파리에서는 일주일에 며칠만 머무르며 진료를 보았다. 오베르에서 그는 의사로 일하지는 않았지만 열정적인 아마추어 화가인 빈센트를 살펴 주기로 했다. 가셰는 그의 친구인 카미유 피사로가 반 고흐 형제에게 소개해 주었다. 빈센트는 의사 가셰를 만나던 날 그가 자신의 친구가 될 것 같다고 생각했다. 빈센트는 "의사 가셰는 조금 이상해 보이지만 나한테는 나쁘지 않은 인상을 남겼다."라고 편지에 썼다.

빈센트는 가셰와 그의 아이들을 자주 찾아갔다. 가셰는 짧은 기간 내에 빈센트를 괴롭힌 증상이 다시 찾아오지는 않을 거라고 확신했다. 테오와 부인이 파리에서 빈센트를 보러 왔을 때 가셰는 점심을 같이 먹자며 그들을 커다란 정원으로 초대했다. 빈센트가 기차역으로 동생 부부를 마중 나갔다. 조카를 위해서는 새장을 하나 가져갔다. 빈센트는 조카에게 가셰의 정원에서 돌아다니는 모든 동물들을 보여 주었다. 암탉이 우는 소리에 어린 빈센트가 놀라는 것을 보고 모두 웃었다. 그날 빈센트가 "엘레 콕 페 코코리코(암탉이 꼬끼오 하고 운다)!"라고 외쳤다고 테오의 부인은 기억했다. 그날은 빈센트가 '매우 기분 좋게 기억'하는 아름다운 날이었다.

〈의사 가셰의 초상화〉, 1890년, 개인 소장

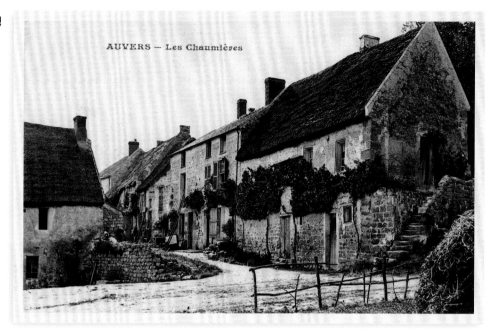

오베르의 집들, 1900년경

오베르의 집들

빈센트가 마을에 도착하여 테오와 요에게 쓴 첫 번째 편지는 오베르쉬르우아즈가 매우 아름답다는 내용을 담고 있다. "여기는 완전한 시골이지만 이곳만의 특징이 있어. 그림 같은 곳이야." 특히 오래된 몇몇 집들의 갈대 지붕을 특별하다고 생각했다. 그 지붕들은 희귀해지고 있어서 빈센트는 정말 진지하게 그림으로 그려 보고 싶다고 편지를 썼다. 그 그림이 사람들의 관심을 얻어 팔리기만 한다면 빈센트는 오베르에서 머무는 데 필요한 비용을 벌 수 있었기 때문이다.

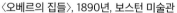

〈농장〉, 1890년, 반 고흐 미술관, 암스테르담

〈오베르의 집들〉, 1890년, 보스턴 미술관

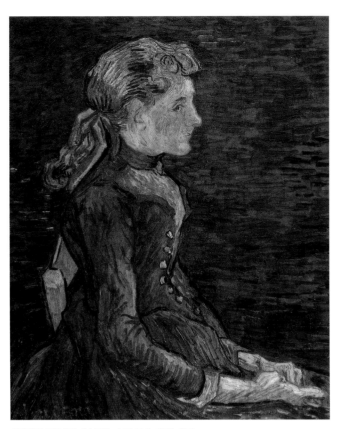

〈아델린 라부의 초상화〉, 1890년, 개인 소장

1950년대 라부 여관

라부 여관

빈센트가 오베르에 도착했을 때 가셰는 빈센트를 그의 집에서 가까운 여관에 머물게 하려 했다. 여관의 방값은 하루에 6프랑이었다. 빈센트는 너무 비싸다고 생각해서 역 주변에 있는 좀 더 저렴한 곳을 찾아냈는데 그곳이 라부 여관이었다. 라부 여관은 방값이 3.5프랑밖에 하지 않았다. 물론 그 곳이 마음에 안 들면 언제라도 이사할 수 있었지만 그러지 않았다. 아마도 라부 부부에게 편안한 느낌을 받은 것 같다. 여관은 레스토랑과 와인 가게를 겸하고 있었다. 라부 가족의 큰딸 아델린은 수년이 지난 뒤에도 그녀의 초상화를 그린 화가의 특별한 점을 하나 기억하고 있었다. 그곳에서 빈센트는 술을 한 방울도 마시지 않았다는 것이다.

1950년 빈센트가 머문 라부 여관의 방

1890년경 여관, 왼쪽에는 주인 아르튀르 귀스타브 라부와 딸 제르멘이 있다. 문 입구에는 그의 큰딸 아델린이 서 있다.

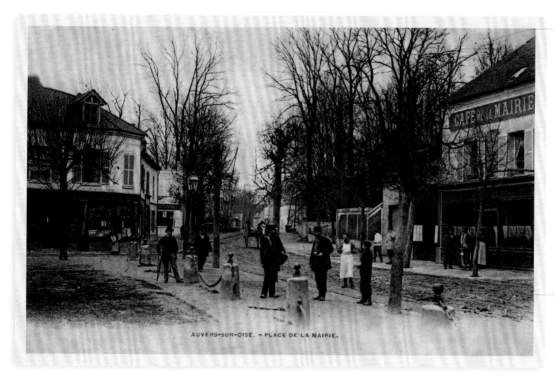

AUVERS-SUR-OISE. – PLACE DE LA MAIRIE.

메리 광장, 1900년경

〈오베르 풍경〉, 1890년, 반 고흐 미술관, 암스테르담

시골 생활

오베르는 드넓은 벡상 고원으로 둘러싸여 있었다. 주변 지역의 농부들은 그곳에서 감자, 콩, 밀을 재배했다. 빈센트는 뉘넌, 아를, 생레미에서 했던 것처럼 그림 주제를 찾아 산책을 했다. 빈센트는 여동생 빌레미나에게 편지를 썼다. "요즘 들어 많이 그리고 빨리 작업을 한다. 이런 방법으로 현대 생활에서 일상이 얼마나 절망스러울 정도로 빨리 지나가는지 표현하려고 노력해."

〈마차와 기차가 있는 풍경〉, 1890년, 푸시킨 미술관, 모스크바

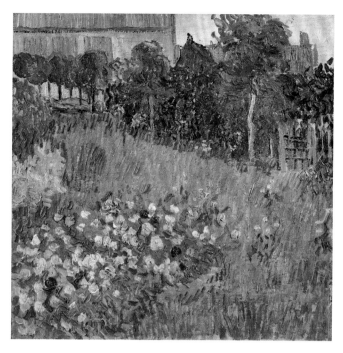

도비니 정원을 처음 방문했을 때 빈센트는 그림 그릴 캔버스가 없었다. 그러나 당황하지 않았다. 그는 정원의 인상을 물감으로 나타내기 위해서 리넨으로 만든 찻수건을 캔버스 틀에 붙였다. 그림 〈도비니의 정원〉 뒷면을 보면 찻수건의 빨간 줄무늬가 두드러지게 눈에 띈다.

〈도비니의 정원〉, 1890년, 반 고흐 미술관, 암스테르담

도비니 정원

19세기 말의 오베르쉬르우아즈는 정말 예술가들의 마을이었다. 시골과 숲이 많은 주변 환경은 충분한 휴식과 영감을 주었다. 파리에서 비교적 가까웠기 때문에 잠시 시골 생활을 맛보기 위해 기차를 타고 당일치기로 쉽게 다녀갈 수 있는 곳이었다.

또한 오베르쉬르우아즈는 오노레 도미에와 샤를 프랑수아 도비니 같은 유명한 프랑스 화가들이 살았다. 도비니는 풍경 화가였는데 빈센트가 이 마을에 도착하기 오래전에 이미 세상을 떠났다. 그러나 도비니의 미망인은 아직도 그곳에 살고 있었고 빈센트는 그녀의 허락을 얻어 도비니의 정원에서 작업을 할 수 있었다. 빈센트가 구필에서 일할 당시 도비니의 그림을 보고 감탄을 했던 터라, 그것은 빈센트에게 아주 특별한 경험이었을 것이다.

1890년 7월 23일 테오에게 보낸 마지막 편지에 빈센트는 도비니 정원의 스케치를 담았다. 반 고흐 미술관, 암스테르담

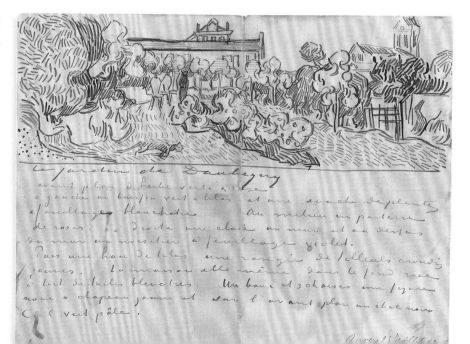

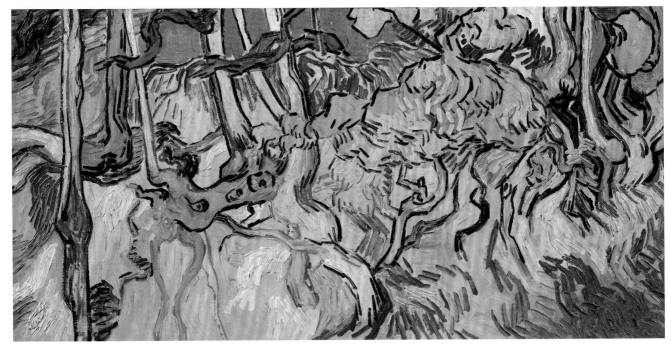

〈나무뿌리〉, 1890년, 반 고흐 미술관, 암스테르담

오베르의 나무뿌리, 2013년

나무뿌리

오베르 주민들은 땔감으로 혹은 생활 도구로 필요한 나무를 마을 주변에서 구했다. 이회토 채굴지 경사진 곳에는 '잡목'이 자랐다. 그 나무는 비교적 쉽게 구할 수 있었다. 벌목 후에 남아 있는 그루터기에는 다시 새로운 가지가 자랐다. 몇 년이 지나면 또다시 사용할 수 있을 만큼 충분히 자랐다. 벌목을 거듭하면서 나무는 기이한 모형으로 변했다.

빈센트에게 그런 나무들은 흥미로운 주제였다. 그는 특별한 화각을 선택했다. 아래쪽에서 비스듬히 보아 나무들 사이로 하늘을 바라보았다. 하지만 그림은 완성되지 못했다. 그것은 빈센트의 마지막 그림이 되었다. 반 고흐 형제의 친구이자 요의 동생인 안드리스 봉어르는 나중에 이 그림에 대해 편지를 남겼다. "그날 아침 빈센트가 죽기 전에 햇빛과 생명력이 가득한 나무 그림을 그렸다."

〈먹구름이 드리운 밀밭〉, 1890년, 반 고흐 미술관, 암스테르담

오베르 주변의 들판

7월 초 빈센트는 다시 한 번 테오를 만나러 파리에 다녀왔다. 하지만 기분 좋은 만남은 아니었다. 테오의 집안에 도는 긴장감 때문이었다. 어린 조카가 몸이 많이 아파서 요는 매우 피곤하고 지친 상태였다. 테오는 아주 바쁜 나날을 보내고 있었고 건강도 매우 좋지 않았다. 테오는 당시 미술 판매상 일을 그만두고 사업을 할 생각을 하고 있었다. 그러려면 요의 동생인 안드리스의 도움이 필요했지만 그는 뒤로 물러섰다. 이로 인해 두 사람의 사이가 멀어졌고 격한 말다툼의 원인이 되기도 했다.

빈센트는 많은 걱정거리를 안고 오베르로 돌아왔다. 예술에 대한 열정은 그에게 아무것도 가져다주지 않는 것만 같았다. 경제적으로 테오에게 커다란 짐이 된 것도 마음이 쓰였다. 요는 빈센트를 안심시키고 미안한 마음을 덜어 주기 위해서 복음의 한 구절 같은 편지를 보내 주었다. 덕분에 빈센트는 다시 작업을 시작할 수 있었다. 빈센트는 오베르 주변의 들판에서 3개의 거대한 풍경화를 그렸다. 편지에는 "드넓게 펼쳐진 밀밭이 거친 하늘 아래 놓여 있다. 나는 슬픔과 지독한 고독을 표현하려고 노력했다."라고 그림을 설명했다. 하지만 빈센트는 슬픔 외에 그곳에서 다른 것도 보았다. 한동안 테오와 그의 가족들에게 오베르로 와서 살면 좋겠다고 권했었다. 도시 밖의 공기가 테오의 가족들에게 좋을 것 같았다. 이제 그는 그것들을 보여 줄 수 있었다. 빈센트는 어서 그 그림들을 파리로 가져가고 싶어 했다. "그림들이 너와 가족들에게 말로는 표현할 수 없는 것들을 말해 줄 거라고 믿고 있어. 내가 시골 생활을 하면서 얼마나 건강해지고 용기를 받았는지 말이야."

하지만 빈센트는 결국 파리로 가지 못했다. 빈센트는 자신이 실패한 인생을 살았다고 편지를 썼다. 예술을 향한 집착은 그에게 남긴 것이 없었고 가난하고 힘든 상황도 바꿔 주지 못했다. 그 무렵 테오가 자신을 더 이상 후원할 수 없을지도 모른다는 것도 빈센트를 압박했다. 1890년 7월 27일 빈센트는 마지막으로 오베르의 들판으로 떠나서 가슴에 총을 쏘았다.

〈까마귀가 나는 밀밭〉, 1890년, 반 고흐 미술관, 암스테르담

빈센트는 바로 숨을 거두지 않았다. 그는 심하게 상처를 입은 채 라부 여관으로 돌아왔다. 가셰가 서둘러 여관으로 왔다. 가셰는 그날 저녁에 바로 파리에 있는 테오에게 소식을 전하고자 했지만 빈센트가 테오의 주소를 알려 주려 하지 않았다. 빈센트의 고집 때문에 테오는 일이 발생하고 하루가 지나서야 오베르에 도착할 수 있었다. 테오는 의외로 상태가 좋아 보이는 빈센트를 만났다. 빈센트는 침대에 누워서 파이프 담배를 피우고 있었고 동생을 만난 것에 진심으로 기뻐했다. 테오는 가만히 빈센트의 옆에 누웠다. 준데르트에서 지내던 시절처럼 두 형제가 잠깐 동안 한 침대에 나란히 누웠다.

테오는 네덜란드에 있던 요에게 편지를 썼다. "너무 불안해하지 마시오. 예전에도 이만큼 희망이 없다는 말을 들었지만 형의 강인함이 의사가 틀렸다는 것을 증명했으니 말이오." 하지만 빈센트의 상처는 매우 심각했다. 결국 1890년 7월 29일 아침, 빈센트는 자신을 바라보는 테오 옆에서 세상을 떠났다.

가셰는 숨을 거둔 빈센트의 모습을 그렸다. 반 고흐 미술관, 암스테르담

빈센트의 사망을 다룬 신문 기사

오베르의 밀밭, 2008년

밀밭의 양지

빈센트는 다음 날 땅에 묻혔다. 안드리스 봉어르, 페레 탕기, 에밀 베르나르와 같은 친구들이 빈센트의 마지막을 보기 위해 왔다. 빈센트의 화구들은 하얀 천으로 덮인 그의 관 옆에 있었다. 그곳에는 노란 꽃이 한가득 피어 있었고, 방에는 빈센트의 그림이 가득 걸려 있었다. 가셰는 커다란 해바라기 화환을 가져왔다. 빈센트가 해바라기를 좋아했기 때문이다. 베르나르는 비평가 알베르 오리에에게 쓴 편지에서, 테오가 계속 흐느끼며 서 있었다고 했다. 오후 3시에 빈센트는 그의 마지막 안식 장소로 옮겨졌다. 그 다음 날 테오는 "형은 밀밭의 양지바른 곳에 누웠다오."라고 요에게 편지를 썼다. "벌써 형이 너무나 그립소. 모든 것들이 형을 생각나게 하오."

빈센트를 추모하는 카드

반 고흐의 죽음 이후

"내 그림은 팔리지 않는데 나는 아무것도 할 수 없다. 그렇지만 사람들이 언젠가는 알아줄 거라고 생각해. 아주 가난한 생계를 꾸려 가면서 물감에 쏟아부은 모든 것들이 내 그림 안에서 더 가치 있는 것으로 살아났다는 것을 말이야."

아를에서 지낼 당시 빈센트가 테오에게 쓴 편지의 한 구절이다. 그의 말은 훗날 그대로 드러났다. 빈센트가 세상을 떠나기 얼마 전 비평가와 다른 화가들로부터 엄청난 찬사를 얻었기 때문이다. 물론 전 세계의 수많은 사람들이 빈센트의 그림을 높이 평가하는 것을 빈센트는 보지 못했다. 유감스럽게도 테오 역시 그 모습을 보지 못했다.

네덜란드로 돌아오다

빈센트가 세상을 떠난 뒤 한 달 반이 지나고 나서 테오는 파리의 같은 구역 안에 있는 다른 아파트로 이사를 했다. 테오는 그곳에서 빈센트의 그림 전시회를 주선했다. 에밀 베르나르가 그를 도왔고 그림에 대한 평가도 긍정적이었다. 하지만 테오는 건강이 악화되고 있었다. 매독 후유증이 심각해서 정신적, 육체적으로 매우 심각한 상황이었다. 테오는 화랑을 그만둔 뒤로 지독한 신경 쇠약에 시달렸다. 결국 1890년 11월, 네덜란드 위트레흐트에 있는 요양원에 입원했다. 그의 증상은 '자신에 대한 과대평가와 급격하게 진전된 마비 증상을 동반한 극심한 흥분 상태' 였다. 테오는 얼마 되지 않아 그의 아내조차 알아보지 못했다. 빈센트가 죽은 후 6개월이 지나 파리에서 성공한 그림 판매상 테오는 세상을 떠났다. 그는 위트레흐트에 있는 수스트베르헨 제1시민묘지에 묻혔다. 요는 결혼한 지 두 해도 되지 않아 미망인이 되었다.

뷔쉼에서 암스테르담으로

19세기 말, 스물아홉 살의 나이로 홀로 아이를 키워야 하는 요의 삶은 쉽지 않았다. 요는 열심히 일을 했고 어린 아들을 위해 빈센트의 그림들을 한데 모으는 데 최선을 다했다. 그녀는 몇 년간 뷔쉼에서 여관을 운영했고 영어로 번역하는 일을 했다. 또한 요는 빈센트의 그림과 스케치를 모아 전시회를 열었다. 빈센트를 알리고 돈을 벌기 위해 요는 나중에 유명해진 〈별이 빛나는 밤〉을 포함해서 그림들을 한 점씩 정기적으로 팔았다. 요는 1901년 화가 요한 코헨 고스초크와 재혼했다. 2년 뒤에 요는 가족과 함께 빈센트의 그림과 스케치 수백 점을 들고 암스테르담으로 이사했다.

빈센트의 그림은 요의 노력에 힘입어 점점 더 알려지게 되었다. 그녀는 1905년 472개의 작품으로 암스테르담 시립 미술관에서 큰 전시회를 열었다. 하지만 당시에도 모든 사람이 빈센트의 예술 세계를 이해하는 것은 아니었다.

요 반 고흐 봉어르, 20세기 초

암스테르담 시립 미술관에서 열린 반 고흐 전시회 홍보 포스터, 1905년

신문 『뉴스 판 더 다흐』는 "빈센트와 테오의 삶과 노력을 알면, 그리고 인상파 화가들의 일탈… 예술계의 알려지지 않은 질병을 안다면, 이 전시회는 대단히 인상적인 것이다."라고 평했다.

편지

빈센트가 죽고 난 직후, 테오는 형이 그에게 쓴 주옥같은 편지들을 책으로 엮고 싶어 했다. 요는 테오를 좀 더 기억하기 위해 남편의 뜻을 이어받아 그 일을 했다. 요는 "내가 그 편지 안에서 찾던 사람은 빈센트가 아닌 테오였다."라고 훗날 글을 썼다.

물론 쉬운 일은 아니었다. 파리에서 이사를 갈 때에도 편지로 넘쳐 나는 커다란 서랍장을 들고 와야 했다. 수백 장의 편지를 시간 순서대로 정리하는 것도 쉽지 않았다. 빈센트가 남긴 편지에는 날짜가 거의 표시되어 있지 않았기 때문이다. 요는 정리된 편지를 손으로 하나하나 타이핑했다. 민감한 내용이나 가정 안에서 벌어진 언쟁들은 요가 조금씩 덜어 내기도 했다. 빈센트에 대해 조금 더 알기 위해서 가족들을 인터뷰하기도 했다. 빈센트를 알고 지낸 지 그리 오래되지 않았기 때문이다.

수년간의 노력 끝에 1914년 『빈센트 반 고흐: 동생에게 보낸 편지』가 출판되었다. 같은 해 요는 테오를 오베르쉬르우아즈에 묻혀 있는 빈센트 옆으로 이장했다. 마침내 형제가 함께하게 되었다.

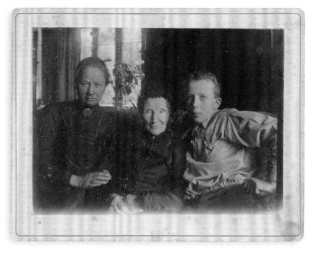

요 반 고흐 봉어르, 아나 반 고흐 카르벤튀스 그리고 빈센트 빌럼 반 고흐, 20세기 초

빈센트와 벨뤼베

1883년 기차 여행을 마친 빈센트가 "벨뤼베는 풍부한 색을 지니고 있다."라고 편지를 썼다. 그는 기차에서 숲이 가득한 네덜란드 중부의 아름다움을 보았다. 그 뒤로 약 50년 뒤에 빈센트의 작품이 오테를로의 호헤 벨뤼베 국립공원 안에 있는 크뢸러뮐러 미술관에 영구히 전시되게 되었다. 그 미술관은 안톤과 헬레네스 크뢸러뮐러 부부의 예술 수집품을 위하여 특별히 건축된 곳이었다. 총 91점의 채색 작품과 종이에 그린 그림 180점을 보관하고 있는데, 그 작품들은 1908년과 1929년 사이 주로 헬레네스가 구입한 것들이다. 규모로는 빈센트의 가족들이 갖고 있는 소장품을 제외하고 세계에서 두 번째로 많다. 헬레네스는 1939년 사망할 당시, 빈센트는 그녀가 매우 좋아했던 화가였다고 밝혔다. 크뢸러뮐러 미술관의 대강당 한가운데 헬레네스와 작별 인사를 하고자 하는 사람들이 모였다. 그녀는 빈센트의 그림들 사이에 누워 사람들과 마지막 인사를 했다.

라런

빈센트가 죽은 후 2년이 지나서 그의 작품은 수집가들이 큰돈을 내놓을 만큼 유명해졌다. 위조된 그림도 꽤 많았는데 그런 그림들로도 돈을 벌 수 있었다. 1925년 요가 사망했을 때 빈센트의 모든 그림은 그녀의 아들인 빈센트 빌럼에게 상속되었다. 빈센트 빌럼은 그사이 엔지니어가 되었고 그의 아버지가 세상을 떠났을 때의 나이보다 더 나이가 들어 있었다. 1930년 빈센트 빌럼은 삼촌의 많은 그림을 암스테르담 시립 미술관에 맡겼다. 작품의 일부는 라런의 창고에 보관되었다. 그리고 약 20점의 그림은 벽에 걸었다.

반 고흐 미술관 엽서, 1970년대

암스테르담

그 뒤로 빈센트만을 위한 미술관을 세우자는 목소리가 계속 높아졌다. 그리고 엔지니어 빈센트 빌럼은 그림을 모두 한 곳에 모아 두길 원했다. 그래서 그는 빈센트의 작품을 영구히 네덜란드 정부에 맡기기 위하여 빈센트 반 고흐 재단을 설립했다. 암스테르담에 있는 국립 반 고흐 미술관의 건축은 1969년에 유명한 건축가 게리트 리트벨트의 설계로 시작되었다. 1973년에 개관했고 1999년에 전시관 하나를 더 갖추며 확장했다.

반 고흐, 전 세계로

빈센트의 예언은 현대에 와서 실현되었다. 그의 그림은 그림을 그리는 데 들어간 비용보다 더 많은 가치를 가지게 되었다. 훨씬 더 가치가 높아졌다는 건 누구도 부정할 수 없었다. 그의 그림과 스케치는 현재 남극을 제외하고 모든 대륙의 미술관에서 감동을 느끼며 관람할 수 있다. 브라반트의 준데르트에서 시작하여 영국, 벨기에 그리고 프랑스를 거쳐 오베르쉬르우아즈까지 계속된 빈센트의 유럽 여행은 이렇게 짧은 시간에 끝이 났다. 그러나 그의 작품은 계속 유럽뿐만 아니라 전 세계를 여행한다. 그 여행은 지금도 계속되고 앞으로도 계속될 것이다.

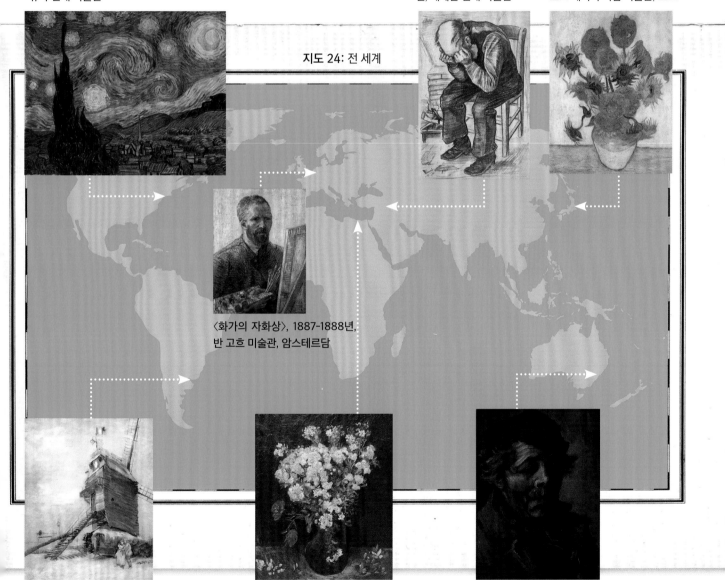

〈별이 빛나는 밤〉, 1889년,
뉴욕 현대 미술관

〈영원의 문에서〉 사본, 1882년, 테헤란 현대 미술관

〈꽃병의 해바라기〉, 1889년,
토고 세이지 기념 미술관, 도쿄

지도 24: 전 세계

〈화가의 자화상〉, 1887-1888년,
반 고흐 미술관, 암스테르담

〈물랭드라갈레트〉, 1886년,
벨라스 아르테스 국립 미술관,
부에노스아이레스

〈화병의 꽃〉, 1886년,
모하메드 마흐무드 칼릴 미술관,
카이로

〈농부의 얼굴〉, 1884년,
뉴사우스웨일즈 아트 갤러리,
시드니

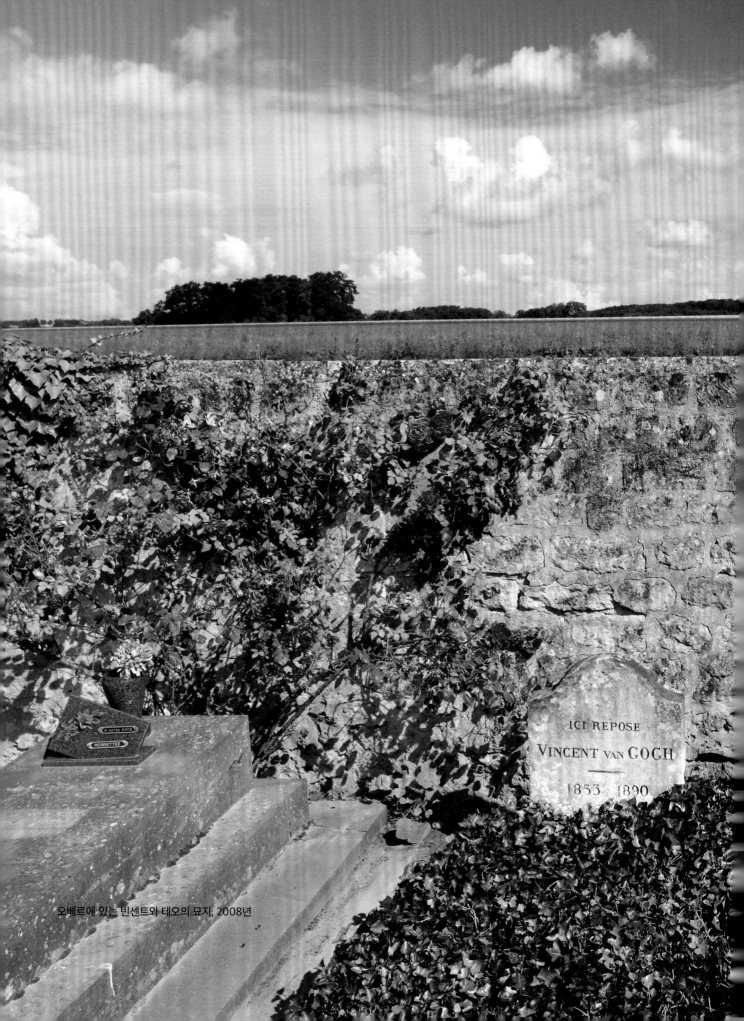

오베르에 있는 빈센트와 테오의 묘지, 2008년

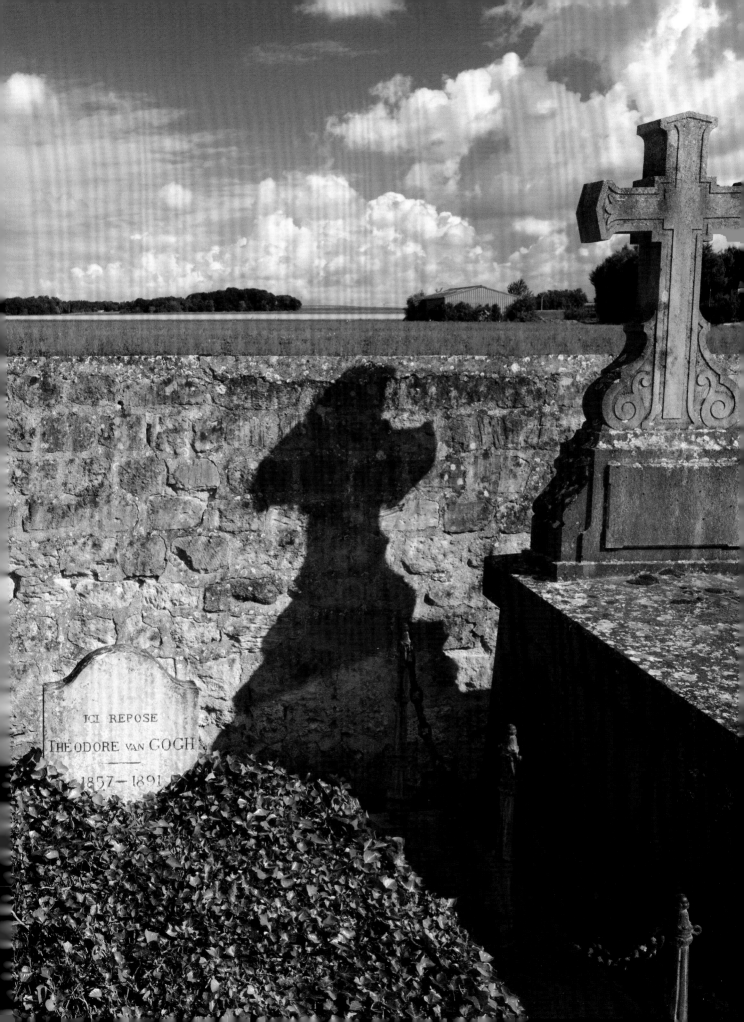

ICI REPOSE

THEODORE van GOGH

1857 — 1891

기타 정보

반 고흐에 대해 더 알고 싶을 때에는?

빈센트 반 고흐의 여행 발자취를 따라가는 여행 또는 특정 지역 방문에 대한 여행 정보는 관광 정보 센터에서 구할 수 있다. 또한 고흐의 작품이 전시된 기관이나 미술관은 흥미롭고 깊이 있는 정보를 제공한다. 인터넷에서도 일정 국가, 지역 및 장소에서 빈센트의 삶과 작품에 대한 정보를 얻을 수 있다. www.vangogheurope.eu, www.vangoghmuseum.nl, www.vangoghbrabant.com, www.krollermuller.nl과 같은 웹사이트는 독자에게 한층 더 흥미로운 정보를 제공한다.

고흐의 모든 편지는 그림과 함께 영어로 된 웹사이트인 www.vangoghletters.org에서 찾아볼 수 있다. 이 웹사이트는 반 고흐 미술관이 Huygens ING와 협력하여 만들었다.

반 고흐 유럽

반 고흐 유럽은 모든 반 고흐 관련 지역들이 연합한 것이다. 네덜란드, 벨기에, 프랑스, 영국의 30개가 넘는 미술관, 유산 상속 기관, 도시 및 기관들이 고흐의 유산을 관리하고 보존하고 발전시키기 위해 협력하고 있다.

감사의 글

저자들과 출판사는 Van Gogh Europe및 Alliantie Van Gogh 2015 집행부의 협조에 감사드린다. 오베르쉬르우아즈에 있는 Institut Van Gogh 기관의 도미니크 얀센 씨에게 특별히 감사의 인사를 드린다.

이 책이 나오는 데 도움을 주신 아래의 분(기관)들께 감사의 말씀을 전한다.

Jan Alleblas

(암스테르담 대학교 특별 소장품 담당) Reinder Storm, Steef Stijsiger

Willem Boorsma

Filip Depuydt

(트리펀하위스) Joerie Meijer

C.M. Kerstens

(암스테르담 문서보관소) Ludger Smit, Alinde Bierhuizen

Iza Tromp

• 이 책이 번역되어 나오는 데 도움을 준 네덜란드 문학재단에도 감사드린다.

Nederlands
letterenfonds
dutch foundation
for literature

사진 출처

반 고흐 미술관에서 나온 모든 그림들은 빈센트 반 고흐 재단의 소유이며 영구적으로 미술관에 임대된 것이다.

ANP Foto: 63쪽

Benno J. Stokvis: 75, 94, 97쪽

Erik en Petra Hesmerg: 98, 169, 172쪽

Filip Depuydt: 60, 62쪽

Getty Images, London Stereoscopic Company: 31, 35쪽

Neurdein/Roger-Viollet: 112쪽

Paul Sescau: 119쪽

Réne van Blerk: 15, 154쪽

Willem Boorsma: 앞면지, 16, 60쪽

도르드레흐트 지역문서보관소: 44, 45, 47쪽

드렌츠 문서보관소: 84, 89쪽

리치먼드 버지니아 순수미술박물관, Paul Mellon 부부 컬렉션: 73쪽

반 고흐 미술관/Tralbaut: 41, 63, 94, 133, 144, 148, 160쪽

베를린 프러시아 문화유산 영상보관소: 32쪽

빈센트 반 고흐 준데르트 집: 11쪽

서브라반트 주 지역 문서보관소 (사진 C. Franken): 13쪽

센마리팀 문서보관소: 29쪽

안트베르펜 문서보관소: 106쪽

암스테르담 대학교 특별 소장품: 8, 14, 30, 45쪽

암스테르담 대학교 특별 소장품/Putman 문서보관소: 49, 50쪽

암스테르담 문서보관소: 7, 48, 52쪽 (사진 Jacob Olie), 53, 54, 55, 57쪽 (사진 A. T. Rooswinkel; 싱글 사진 Jacob Olie)

암스테르담 항해박물관 (사진 Bart Lahr): 52쪽

오르세 미술관/RMN-Grand Palais/Hervé Lewandowski: 128, 139, 156, 158쪽

오르세 미술관/RMN-Grand Palais/Patrice Schmidt: 121쪽

오베르쉬르우아즈 반 고흐 연구소: 154, 159, 161쪽

워싱턴 미국의회도서관: 40쪽

즈베이로 역사연구회: 90쪽

철도박물관: 46쪽

틸뷔르흐 지역문서보관소: 16, 17, 18쪽

헤이그 그림보관소: 81쪽

헤이그 문서보관소: 20, 22, 25쪽 (사진 W.F. Dunk), 76쪽 (사진 C.P. Wollrabe), 77, 80쪽

지도를 따라가는 반 고흐의 삶과 여행

지은이 닌커 데너캄프, 르네 판 블레르크, 테이오 메이덴도르프 | **옮긴이** 유동익 | **처음 찍은날** 2016년 7월 8일 | **처음 펴낸날** 2016년 7월 15일 | **펴낸곳** 이론과실천 | **펴낸이** 최금옥 | **등록** 제10-1291호 | **주소** (121-822) 서울시 마포구 포은로8길 32 (망원동, 국일빌딩) 201호 | **전화** 02-714-9800 | **팩시밀리** 02-702-6655

ISBN 978-89-313-6067-7 03600

• 이 책은 네덜란드 문학재단의 지원금을 받아 번역 출판되었습니다.
• 이 책의 일부 또는 전부를 사용하려면 반드시 저작권자와 이론과실천 양측의 동의를 모두 얻어야 합니다.
• 값 20,000원
• 잘못된 책은 바꿔 드립니다.

이 도서의 국립중앙도서관 출판예정도서목록(CIP)은 서지정보유통지원시스템 홈페이지(http://seoji.nl.go.kr)와 국가자료공동목록시스템(http://www.nl.go.kr/kolisnet)에서 이용하실 수 있습니다.(CIP제어번호: CIP2016016364)

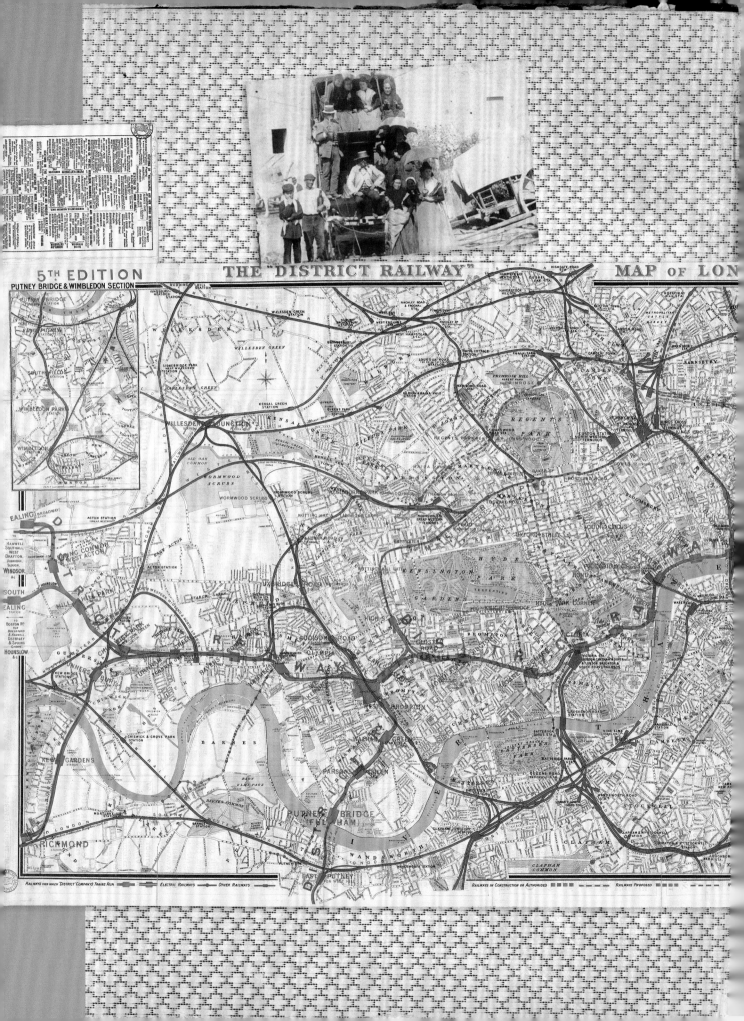

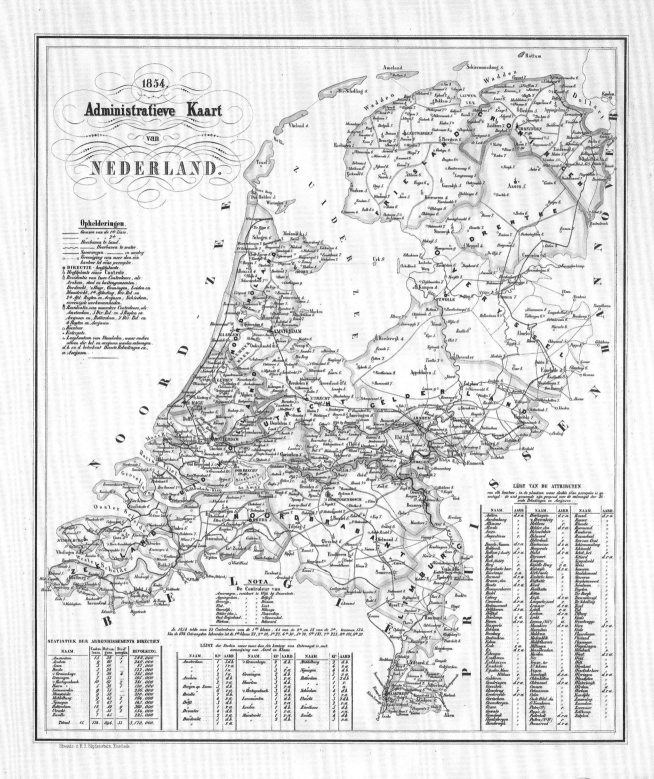

1854.
Administratieve Kaart
van
NEDERLAND.